‖ 인문교양총서 41

누정에 오르는 즐거움

•

권영호

저자 권영호

경북 경산 출생. 고등학교부터 박사학위까지 교명이 '경북'인 학교 졸업. 「흥부전 이본 연구」(1984), 「장끼전 작품군 연구」(1995)로 석사 및 박사학위 수득. 전 경북대 기획처 교수, 현 경북대학교 교양교육센터, 퇴계연구소 근무. 사단법인 한국인문학진흥원 부원장.

저서: 『고전서사문학의 전승에 나타난 변이와 담당층 의식(2013 우수학술도서)』, 『포은 정몽주가 꿈꾸는 세상(공저, 2019)』, 『고담낭전·윤지경전·자치기라(2019)』, 『포은, 이야기 숲으로 걸어나가다(공저, 2018)』, 『유충렬전(2018)』, 『경북 내방가사 1~3(공저, 2017)』, 『소학사전·흥보전(2017)』, 『꿩의자치가·박부인전(2016)』, 『낙성비룡(2015)』, 『윤선옥전·춘매전·취연전(2014)』, 『울진인의 의리정신(공저, 2014)』 등.

논문: 「고소설 역주본의 인문학적 활용과 문화콘텐츠화 방향」, 「회재의 옥산 경영과 공간의 성격」, 「설화에 나타난 포은의 인간됨과 그 인성교육적 의미」 등.

경북대 인문교양총서 ㊶

누정에 오르는 즐거움

초판인쇄	2019년 12월 20일
초판발행	2019년 12월 27일
지은이	권영호
기 획	경북대학교 인문대학
펴낸이	이대현
편 집	이태곤 권분옥 문선희 임애정 백초혜
디자인	안혜진 최선주 김주화
마케팅	박태훈 안현진
펴낸곳	도서출판 역락
주 소	서울시 서초구 동광로 46길 6-6 문창빌딩 2층
전 화	02-3409-2060(편집), 2058(마케팅)
팩 스	02-3409-2059
등 록	1999년 4월 19일 제303-2002-000014호
전자우편	youkrack@hanmail.net
홈페이지	www.youkrackbooks.com

ISBN 979-11-6244-464-1 04600
 978-89-5556-896-7 (세트)

* 책값은 뒤표지에 있습니다.
* 파본은 구입처에서 교환해 드립니다.

* 이 도서의 국립중앙도서관 출판예정도서목록(CIP)은 서지정보유통지원시스템 홈페이지(http://seoji.nl.go.kr)와 국가자료종합목록 구축시스템(http://kolis-net.nl.go.kr)에서 이용하실 수 있습니다. (CIP제어번호 : CIP2019052436)

인문교양총서 041

누정에 오르는 즐거움

권영호 지음

역락

누정에 오르는 즐거움

오늘날 우리는 패러다임이 바뀌는 시대에 살고 있다. 어느 시대나 변화는 필연적으로 일어났으나 제4차 산업혁명의 도래를 언급하는 현재는 변화의 크기를 예측하기 어려운 미래를 앞두고 있다. 이러한 시기에 인간은 항상 과거의 유산에 대한 입장을 정리해야 하는 과제를 안게 된다. 이때 우리는 대개 과거의 것이 지닌 현재의 유용성 유무에 기준을 두고 그 효용적 가치를 논하는 경우가 많은데, 문제는 유용성을 판단하는 근거가 시대적 한계를 벗어나지 못한다는 것이다. 이러한 점에서, 옛것이 지닌 가치는 그것에 대해 알려 하고 의미를 캐내려 하는 노력에서 드러난다는 관점을 갖는 편이 더 합리적이다.

일반적으로 누정은 근대 이전의 문화재로서는 특징이 별로 없고 단순하다고들 말한다. 아마 흔하게 눈에 들어오고 모습이 단조롭게 보이기 때문일 것이나, 자세히 들여다보면 사태가 달라진다. 예를 들면, 의성군에 있는 관수루의 '관수(觀水)'는 단순히 물을 본다는 뜻이 아니라, 낙동강의 가장 넉넉하고 유유한 물길을 본다는 뜻이 들어 있다. 나아가 물을 매개로 해

이치를 탐구하고 자신을 성찰하는 철학적 의미도 지닌다. 누정시는 낙동강을 수탈의 현장, 천리(天理)의 실현, 풍요의 산실, 국운 쇠락의 현실 등으로 더욱 확장한다.

이뿐만이 아니다. 누정의 구성요소인 현판이나 시판, 인물의 삶과 사상, 건물 구조, 주변 환경, 연못이나 원림 등은 서로 긴밀하게 연결되거나 복합되어 있다. 상주에 있는 쾌재정의 현판 글씨는 창건자의 탈속적 삶과 지리적 입지가 주는 상쾌함을 시각으로 느낄 수 있게 표현되어 있다. 방호정과 병암정·양암정은 각각 앞을 흐르는 물길의 모양과 터를 잡은 바위 모양에서 이름을 취했고, 사미정·심원정·경정 등의 이름은 창건의도와 직접적으로 연관되어 있다. 이상에서 얼핏 보았지만 누정은 단순하지 않을 뿐 아니라 복합적이고 다양한 특징을 지니고 있다. 누정도 아는 만큼 보인다는 표현에 해당되는 공간임을 알 수 있다.

이러한 점에서 누정을 자세하고 정확하게 살피는 데 집필의 중점을 두고자 했다. 현대적 의의를 염두에 두기는 했으나 누정의 이모저모를 이해하는 것이 가장 중요하다고 판단했다. 이와 같은 방향은 누정의 종류가 다양함을 떠올리면 필요성이 더욱 분명해진다. 누정에는 ~루, ~정, ~대, ~당, ~각, ~헌, ~정사 등이 포함되는데, 이것들은 명확히 구분되지는 않지만 누정의 형태나 기능과 관련된다. 이 중 누정의 기능은 경치 감상, 독서와 강학, 심신 수양, 친교, 조상 추모, 원림 경영, 활 쓰기, 문중 회

합 등 매우 다양하여 다채로운 누정문화를 형성한다. 이러한 다양성은 각 누정에 쌓여 있는 이야깃거리와 볼거리가 많음을 암시하므로, 문화콘텐츠 요소에 대해서도 언급해 보았다.

　이 책은 20개소의 누정을 대상으로 해 누정문화를 염두에 둔 구성으로 이루어져 있다. 누정의 선정은 경관요소의 우수성과 지역적 분포, 접근성 등을 기준으로 삼았다. 그 결과 경북지역의 것만이 다루어졌는데, 타 지역에 비해 누정문화의 수준이 낮지 않은 터라 큰 문제는 아니라고 본다. 한편 글의 구성은 2부 7장으로 이루어져 있다. 이러한 구분은 누정의 조영이나 경영에서 두드러지는 목적과 기능, 의의 등을 기준으로 삼았다. 누정문화의 다양성을 드러내는 데 구성의 초점을 두다 보니 누정을 선정하고 분류하는 기준이 편의적으로 적용된 점이 있을 수밖에 없었음을 밝힌다.

　이 책은 대학생 중심의 교양서이다. 이를 최대한 의식해 평이하게 쓰려 했으나 중세 사대부문화의 핵심인 누정을 대상으로 하다 보니 어려운 어휘나 내용이 없지 않다. 독자의 눈높이에 맞추기만 하려는 것보다 독자의 눈높이를 높이는 글쓰기도 의미가 있다고 여겨 불가피한 경우는 그대로 두었다. 한편 적지 않은 분량의 글을 읽는 데 편의를 제공하기 위해 누정별로 키워드를 뽑아놓았다. 또한 현장성을 강화하기 위해 출판이 허용하는 범위에서 내용과 연관된 사진을 최대한 배치하려 애썼다. 사진의 대부분은 직접 촬영한 것이다.

아무쪼록 이 책이 누정을 제대로 이해하는 데 일조하여, 앞으로 누정에 오를 때 눈에 보이는 하나하나에도 지적 호기심을 갖게 되기를 바란다. 나아가 드라마나 영화의 촬영지로 선택되는 시각적 요소만 주목할 것이 아니라, 융복합시대에 인문학적 요소와 문화콘텐츠로서의 가치를 찾으려 애쓰는 계기가 되었으면 한다. 끝으로 이 책을 집필하도록 허락해 준 경북대학교 인문대학과 격려해 주신 모든 분들께 감사의 말씀을 드리고, 많은 사진과 원고량을 보기 좋게 편집해주신 도서출판 역락에도 고마움을 표한다.

<div align="right">

2019년 12월 10일

수도산 기슭에서 저자 씀

</div>

2부 누정을 지어

1부

누정에 올라

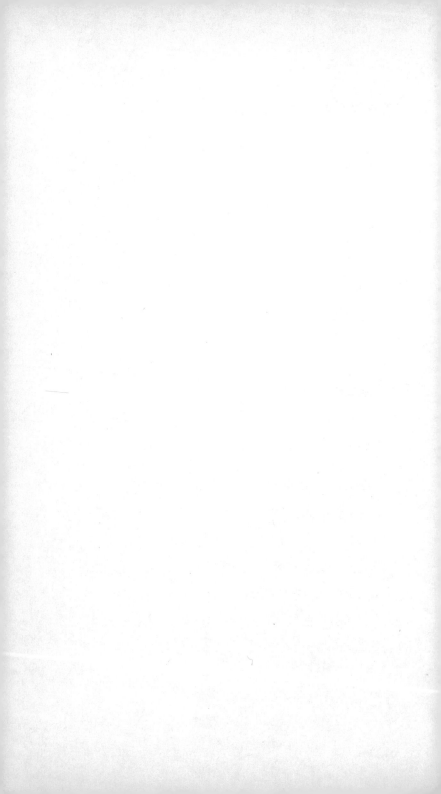

1장. 누정에 올라 경치를 즐기다

- 침수정, 관수루

이 장에서는 전경(前景)이 뛰어나 경치를 즐기려는 시인묵객들이 특히 많이 찾은 누정을 예로 들고 있다. 누정에 올랐을 때 대부분의 누정들은 나름의 경치를 선사하고, 특히 이 책에서 다루는 누정들은 거의 경치가 뛰어나다. 그럼에도 이 장에서 제외한 이유는 특정한 창건 목적이나 기능이 있어 해당 장에서 설명할 필요가 있기 때문이다.

1. 침수정(枕漱亭)

Key Word: 침수정, 37경, 옥계, 침석수류, 37경 찾기

침수정은 한곳에서만 경치를 즐길 여유를 주지 않는 누정이다. 침수정이 있는 옥계(玉溪)라는 지명이 여러 곳에 있지만 여기 옥계야말로 이름처럼 옥빛 물이 흐르는 곳이다. 또한 한두 군데만 봐도 기묘한 바위들이 쉽게 눈에 들어온다. 그래서 일찍이 많은 사람들이 이곳을 찾아와 경치를 즐기면서 글을 남겼다. 세월이 지나면서 도로가 나는 등 인공적인 훼손이 가해졌지만 여전히 절승인 옥계에 침수정이 자리 잡고 있다.

침수정을 찾아서 누릴 수 있는 묘미는 보물찾기이다. 침수

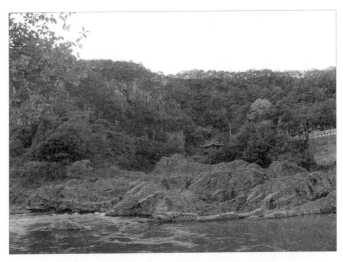

‖ 대서천 건너에서 본 침수정 원경. 뒤를 병풍처럼 두른 바위가 병풍암이다.

정 주변과 일대에는 옛사람들이 수려하거나 기이한 곳을 발견하고는 이름을 붙이고 시를 남겨 놓은 명소가 많다. 바위 모양이 기이하거나, 바위와 물이 어울려 어떤 형상과 닮았거나, 산세가 무엇을 연상케 하거나, 특별히 느낌을 갖게 되었을 때 그것으로 이름을 붙이고 시로 흥취를 풀어놓았다. 그로부터 시간을 흘렀지만, 영겁의 시간 동안 빚어진 자연의 모습을 겨우 수백 년 세월로는 바꿀 수 없으므로, 이름을 생각하면서 보물찾기를 하듯 유심히 살피면 어지간히 찾을 수 있다. 침수정 주변을 다니다가 무언가 형상이 독특하면 옛사람들이 이름을 붙여 놓은 곳일 가능성이 크다.

여러 책에 그 이름들이 나오는데 비슷하다. 옥계를 유람하거나 경치를 논한 글로는 박재헌(朴載憲)의 「옥계고사(玉溪故事)」, 『야성읍지(野城邑誌)』의 「형승(形勝)」, 손성을(孫星乙, 1724~1796)의 옥계 37경, 이희발(李羲發, 768~1850)의 『옥계전도(玉溪全圖)』, 권제경(權濟敬, 1737~1814)의 「옥계기행(玉溪紀行)」, 서활(徐活, 1761~1838)의 「유옥계기(遊玉溪記)」, 조승기(趙承基, 1836~1913)의 「동유록(東遊錄)」 등이 있다. 이 글들에 나오는 경치들을 비교해 보면 약간씩 차이가 있는 가운데, 손성을의 37경이 가장 수가 많다. 분포 지역도 넓어 죽장 하옥에서부터 옥계 주변에 이르기까지 37곳에다 이름을 정하고 시를 붙여 놓았다.

팔각봉(八角峰), 복룡담(伏龍潭), 천연대(天淵臺), 부벽대(俯碧臺), 삼층대(三層臺), 향로봉(香爐峯), 촉대암(燭臺巖), 삼귀담(三龜潭), 소영담(嘯永潭), 세심대(洗心臺), 탁영담(濯纓潭), 화표석(華表石), 학소대(鶴巢臺), 병풍암(屏風巖), 조연(槽淵), 천조(天竈), 구정담(臼井潭), 부연(釜淵), 존심대(存心臺), 옥녀봉(玉女峯), 마제석(馬蹄石), 선인굴(仙人窟), 구룡담(九龍潭), 진주암(眞珠巖), 부암(浮巖), 봉관암(鳳官巖), 광명대(光明臺), 귀남연(龜南淵), 돈세굴(豚世窟), 강선대(降仙臺), 다조연(茶竈淵), 계관암(鷄官巖), 풍호대(風乎臺), 채약봉(採藥峯), 영귀대(詠歸臺), 사자암(獅子巖)

침수정은 바로 옥계 37경을 지은 손성을이 세운 누정이다. 정자 건너편 암벽에다 '山水主人孫星乙(산수주인손성을)'이라는 각자를 새긴 걸 보면 옥계를 다 차지하고플 만큼 애정이 컸던 것 같다. 옥계를 돌아보면 누구도 넘보지 못하게 바위에 새긴 마음이 이해된다. 손성을은 벼슬을 그만두고 처음에는 경주에다 정자를 지으려 했는데 꿈에 호랑이가 나타나 거기는 아니라고 해 찾은 곳이 이곳이라고 한다. 1784년에 세운 침수정의 '침수'라는 이름은 그리 특별하지 않다. 침수정이 여기만 있는 것도 아니고 같은 뜻의 '침류정(枕流亭)'이라는 이름도 더러 있기 때문이다. 침수는 '침석수류(枕石漱流)' 혹은 '수류침석'의 준말로서, 흐르는 물로 양치질하고 돌로 베개를 삼는다는 뜻이다.

중국의 『세설신어(世說新語)』 「배조(排調)」편에 재미있는 내용이 있다. 진(晋)나라 사람 손초(孫楚)가 전원에 숨어 살겠다고 말하면서, '침석수류(枕石漱流)'라고 해야 할 것을 '침류수석' 즉, 물을 베고 돌로 양치질하련다.[枕流漱石]"라고 글자를 바꿔 말했다. 이에 왕제(王濟)라는 이가 듣고 틀렸다고 하니 말하기를, "물을 베는 것은 속세에 찌든 귀를 씻어 내기 위함이요, 돌로 양치질하는 것은 세속에 물든 치아의 때를 갈아서 없애려 함이다."라고 변명했다고 한다. 그 후 침류수석에는 원뜻과 함께 몹시 남에게 지기 싫어하는 뜻도 생기게 되었다. 손성을은 침수정과 같은 뜻으로 '침류재(枕流齋)'를 호로 삼았다.

침수정의 현재 건물은 중수한 것으로서 김정화(金正和)란 사

람이 중수(重修: 다시 지음)의 내력을 밝힌 「침수정중수기문」이 남아 있다. 침수정을 가까이 두고 싶어 한 사람은 손성을이 처음은 아닌 듯하다. 『옥연유록』와 『야성읍지』 등에 옥계(玉溪) 노신(盧稹)이 정자를 짓고 살았다든지, 영해부사를 한 경암(敬庵) 노경임(盧景任)이 병자호란 때 머물렀다고 나온다. 한편 '산수주인 손성을' 각자(刻字) 옆에 새겨져 있는 '府伯 尹致謙 子 景善(부백윤치겸자경선)' 각자로 미루어보아 경주부윤을 지낸 윤치겸(1772~?) 부자도 옥계에 마음을 두었던 것 같다. 오랫동안 가까이에서 즐기고픈 사람이 한둘이 아닐 만큼 옥계의 경치가 빼어났음을 알 수 있다.

침수정은 영덕군과 청송군, 포항시의 경계지점의 영덕군 달산면 옥계리에 있다. 이 일대는 청송 얼음골 쪽에서 내려오는 가천과 포항 죽장면에서 내려오는 대서천이 합류하는 곳이고, 조선시대 진상품이었던 은어로 유명한 오십천의 상류이다. 옥계 부근의 산골짜기에는 상옥계곡과 하옥계곡을 비롯해 동대산, 바데산, 팔각산 등의 가파른 산들이 만들어낸 심산유곡이 많다. 특히 하옥계곡의 하류에 있는 옥계에 기암괴석과 투명한 소, 맑은 물들이 흩어져 있는데, 침수정은 그 한 가운데 자리 잡고 있다. 침수정에 걸려 있는 시 중 손성을이 지은 「침수정원운」에 그 일부가 묘사되어 있으니, 마루에 올라보면 시의 내용이 한눈에 확인된다.

침수정원운(枕漱亭原韻)

萬事吾身付一亭(만사오신부일정)　　모든 일에서 내 몸을 정자 하나에
　　　　　　　　　　　　　　　　맡겨 두니

淸音擊碎入惣櫺(청음격쇄입창령)　　맑은 물소리 부서져
　　　　　　　　　　　　　　　　창으로 들어오네.

龍愁春暮蟠藏窟(용수춘모반장굴)　　용은 저문 봄을 걱정해 구불구불하게
　　　　　　　　　　　　　　　　서려 굴속에 숨었고

鶴喜秋晴舞環屛(학희추청무환병)　　학은 가을의 청명함을 좋아하여
　　　　　　　　　　　　　　　　둥그렇게 병풍 지어 춤추네.

老石三龜窺淺瀑(노석삼귀규천폭)　　오래된 돌 세 거북은 폭포수가
　　　　　　　　　　　　　　　　얕아지기를 엿보는데

閑雲八角捲疎局(한운팔각권소국)　　한가한 구름은 팔각산 봉우리를
　　　　　　　　　　　　　　　　감았다 풀었다 하고 있네.

(미련 생략)

　'辛亥九月上澣(신해구월상한) 枕流翁題(침류옹제)'라는 후기가 붙어 있는 것으로 보아 손성을이 양력으로 1791년 10월 단풍이 한창일 때 지은 것으로 보인다. 이 시에서 용이 숨었다는 물(복룡담), 폭포가 흘러내린 연못의 세 거북이(삼귀담), 구름 서린 팔각산(팔각봉)은 침수정에서 보이는 곳이다. 복룡담과 삼귀담은 난간 아래에, 등산지로 유명한 팔각봉은 뒤편 산위에 있다. 한편 학소대는 병풍암 반대편 암벽으로서 붉은 암벽에 나무가 있는 경치

가 학이 춤추는 것과 같이 보여 붙여진 이름이다. 학소대는 병풍암 아래 조연 옆의 암벽을 가리킨다는 설도 있다. 이곳들은 37경의 일부이니 손성을이 각각을 읊은 시를 살펴본다.

3경 복룡담(伏龍潭)

藏尾老龍首則垂(장미노룡수칙수) 꼬리 감춘 늙은 용이 머리를 드리우고
 있는데

潭邊亂石擁參差(담변난석옹참치) 못 가 여러 바위는 옹위하는
 것처럼 들쑥날쑥하구나.

(전·결구 생략)

9경 삼귀담(三龜潭)

(기구 생략)

曳尾偕來此峽中(예미해래차협중) 꼬리를 끌며 모두 여기 골짜기에
 와 있네.

坐致甲靈吾可愧(좌치갑령오가괴) 앉아서 신령스러운 거북을 만나니
 되레 내가 황송한데

(결구 생략)

침수정에서 직접 보이는 경치가 더 있다. 난간에서 왼쪽으로 올려다보면 대서천 건너편에 삼층대가 한눈에 들어온다. 정면으로 보면 삼귀암 건너 향로봉이 보이고, 나뭇잎이 떨어

∥ 삼귀담. 물로 들어가는 세 마리 거북이다.

진 겨울에는 바로 옆에 촛대바위도 찾을 수 있다. 그 오른쪽에 높고 넓게 병풍암이 둘러 있고, 오른편 난간 아래쪽으로 푸른 물빛의 소와 기암들이 눈에 들어온다. 분명히 37경에 들어갈 만한 기이한 형상들인데 연결이 쉽지 않아 이름을 확인하기는 어렵다. 내려와 오른쪽으로 조금 가면 말발굽 자국이 너럭바위에 여기저기 박혀 있는 마제석이 있다. 그 너럭바위 아래 바위가 만든 좁은 수로를 따라 비취빛 물이 급류로 흘러내려 오니 바로 말구유 모양의 조연이다.

나머지 37경은 보물찾기를 하듯 다니면서 찾아야 한다. 지금부터 가까운 곳에서 먼 곳으로 가면서 확인해보기로 하자. 옥계 유원지 버스정류장에서 물가로 내려가면 천조, 사자암 등이 나온다. 물가 건너편 절벽 아래쪽에 있는데 자세히 보려면 최대한 물가로 가야 확인해 볼 수 있다. 천조는 부뚜막 모양의 바위이고, 사자암은 입을 벌린 사자의 모습이다. 물가로 갔던 발길을 돌려 잠수교를 건너 상류로 대서천을 따라 수백m 올라가면 오른편 건너 물가에 진주암이 있으나 나무에 가려 잘 보이지 않는다. 진주암

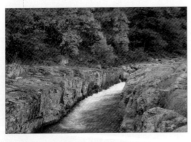
∥ 조연. 오른쪽 바위에 마제석이 있다.

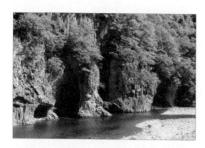

‖ 왼쪽 사자가 입을 벌린 듯한 사자암과 오른쪽 부뚜막 모양의 천조.

쪽으로 건너가기 위해서는 상류로 더 올라가다가 옥녀교를 건너 다시 거꾸로 내려가야 한다. 가는 길에 옥녀교 아래 봉황새처럼 생긴 봉관암을 볼 수 있다.[1]

봉관암에서 멀지 않은 상류 쪽에 계관암이 있다. 수량이 적을 때는 봉관암에서 물길을 따라 협곡을 통과해 굽어 돌면 발견할 수 있으나, 번거롭더라도 찻길을 이용해 대서천 상류 쪽으로 올라갔다가 다리를 건너 물가로 내려가는 편이 안전하다. 닭벼슬 모양의 회색빛 바위가 기우뚱하게 서 있어서 멀리서도 쉽게 눈에 띈다. 솜씨가 뛰어난 석공이 만들기에도 쉽지 않은 형상이다. 한편 협곡의 구비 바깥 곡면의 암벽은 급류에 의한 침식으로 군데군데 구멍이 파여 생긴 기암들이 있는데, 37경 중 한두 개는 있음 직하니 감식력이 뛰어난 독자는 잘 찾아보기를 권한다.

이제 37경 중 1/3 정도를 살펴본 셈이

‖ 진주암.

1 침수정 아래 소에 있는 바위라는 주장도 있다.

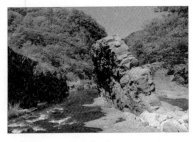
∥ 계관암.

다. 나머지 중 현재는 찾기 어려운 곳도 있을 것이다. 도로, 교량 공사로 파손되거나 변형된 곳도 있겠고, 수량의 차이로 인해 수면 위로 드러난 모습이 달라진 곳도 있기 때문이다. 또는 보는 사람에 따라 다르게 보일 수 있으니, 더욱이 자연관이 옛 선비와 다른 현대인이고 보면 추상적인 의미를 가진 풍호대, 세심대, 존심대, 영귀대 등은 찾기 어려울지 모른다. 옥계 37경대로 찾으려다 보면 지칠 수 있으므로 지금의 시각으로 나름대로 의미를 붙여 이름을 짓거나 생각나는 대로 이름을 붙여 봐도 좋을 것이다.

침수정을 찾아가는 길은 청송에서 가는 방법과 영덕에서 가는 방법, 포항 죽장에서 가는 방법 세 가지가 있다. 이 세 가지 방법은 다른 관광지나 자연명소와의 연계가 가능해서 모두 즐거운 여행길을 되게 한다. 첫째 방법은 청송의 방호정, 신성계곡 등 많은 곳을 볼 수 있고, 둘째 방법은 괴시리, 인량리 8종가, 청간정 등을 거쳐 올 수 있다. 옥계 37경을 염두에 둔다면 세 번째 방법을 권한다. 죽장의 하옥계곡을 거쳐 옥계로 가면서 귀남연, 둔세굴, 계관암, 봉관암, 진주암 등을 찾을 수 있고, 다른 곳도 가능하다. 단, 노폭이 좁은 구간도 있고 특히 비온 후 수량이 많을 때는 길이 끊길 수 있으므로, 운전이 서툰

사람에게는 어려운 노정이 될 수 있다.

　침수정은 길가에 있는데도 차량으로 가다보면 지나치기 쉽다. 도로 건너 식당이 하나 있는데 이곳을 표지로 삼아 찾으면 쉽게 찾을 수 있다. 한편 침수정 입구는 문이 잠겨 있어 안으로 들어갈 수 없다. 침수정을 관리하는 종손님이 식당을 운영하고 있다고 하니 도움을 받을 수 있을 것 같다. 옥계계곡이 여름철에는 유명한 피서지여서 관리에 고충이 많을 터이므로, 정중하게 부탁하고 누정을 둘러봐야 할 것이다. 수량이 어느 정도 있을 때 옥계의 옥빛 물이 더욱 눈에 들어온다는 점도 참고하기를 바란다. 덧붙여 침수정에서 가장 운치 있는 경치는 보름달이 떴을 때라는 말을 추천해 본다.

　침수정은 콘텐츠가 풍부하므로 훌륭한 관광자원이 된다. 마땅히 37경을 중심으로 콘텐츠화 할 수 있는데, 현재 극히 일부가 사진과 함께 시가 안내판에 소개되어 있다. 37개소 모두는 어렵더라도 가능한 많은 곳에 이름과 어울리는 사진이 들어가는 안내판이 설치되면 여름철 피서지로만 여기는 대부분 사람들의 생각을 바로 잡을 수도 있을 것이다. 이를 위해 동기부여가 필요하므로 스탬프 찍기 프로그램 운영, 포토존 설치 등의 방안을 모색할 수 있다. 또한 37경 중 장소를 확정하지 못한 곳을 찾거나 새로운 곳을 찾아내고 직접 이름을 짓는 프로그램을 기획하는 방안도 생각해봄 직하다.

▶ 침수정 소재지: 경북 포항시 북구 죽장면 하옥리

2. 관수루(觀水樓)

Key Word: 관수, 3대 낙동강 누정, 낙동나루, 관수루중창기, 낙동요

관수루는 낙동강변의 대표적 누정이다. 누정이 물을 앞에
두고 세워지는 것이 일반적이어서 낙동강 가에는 수많은 누정
이 세워졌다. 낙암정, 영호루, 겸암정사, 무우정, 영남루, 합강
정 등 정확한 수를 알 수 없을 정도다. 관수루는 그들 중 영호
루, 영남루와 함께 3대 낙동강변의 누정으로 손꼽히는데, 이름
으로 보면 '관수' 즉, 물을 보는 누정이므로 낙동강에 대해 가
장 적극적인 의미를 띠고 있다. 다르게 말하면 낙동강의 경치
를 가장 잘 즐길 수 있는 누정으로 이해해도 된다. 영남을 관
통하며 경제적으로, 문화적으로 큰 영향을 끼친 낙동강의 정
취를 느끼고자 할 때 관수루를 찾으면 어떨까 싶다.

관수루는 관아에서 세운 누각이라 덩치도 크고 역사도 오
래되었다. 누각의 누(樓)는 다락 즉 2층이고 각(閣)은 높이 지은
집이므로 일반적으로 정자에 비해 규모가 훨씬 크다. '~루'라
는 이름의 다른 누정을 보아도 쉽게 알 수 있다. 관수루는 고
려 중엽에 지었다고 하는데, 창건에 대한 구체적 기록은 없지
만 고려후기 문인인 이규보가 쓴 시가 있는 것으로 보아 틀림
없는 듯하다. 이러한 역사에 걸맞게 수많은 인사들이 관수루
를 찾아 각기 나름의 감회를 시로 나타내었다. 현재 관수루에
는 백운(白雲) 이규보(李奎報, 1168-1241)를 비롯하여 근재(謹齋) 안

축(安軸, 1282-1348), 점필재(佔畢齋)
김종직(金宗直, 1431-1492), 탁영(濯纓)
김일손(金馹孫, 1464-1498), 퇴계(退溪)
이황(李滉 1501-1570) 등 유명인의
시가 걸려 있다.

‖ 관수루에서 내려다본 낙동강.

　지금의 관수루는 한 독지가의
지원에 힘입어 최근에 중건된 건
물이다. 원래는 낙동강의 서쪽 언덕 위에 있었는데 조선 초에
수해로 유실되자 현재의 자리인 강의 동쪽 언덕으로 옮겨지
었다. 1653년에 중수된 후 퇴락한 것을 1734년에 상주목사 김
태연(金泰衍)이 다시 세웠고, 그 후 1843년 현종 때 다시 수리하
였다. 1874년에 넘어져 유실된 것을 최근에 이르러 1989년에
양도학(梁道鶴)의 기부를 받아 새롭게 중건하였다. 이러한 경우
대개 규모가 더 커지고 단청이 다시 칠해지니 웅장하고 화려
하기는 하나 예스러운 맛이 부족한 점이 아쉽다. 관수루 앞에
양도학의 공적비가 세워져 있다.

　관수루에 올라서면 먼저 넉넉하게 흐르는 낙동강이 눈에
들어온다. 하류 쪽에 낙단교가, 상류 쪽에 낙단보가 시야에 들
어옴으로 인해 강줄기의 유유한 흐름을 느끼는 데 방해가 됨
이 아쉽다. 관수루의 위치가 조금 더 상류로 올라가고 낙단보
가 없다면, 굽이도는 낙동강의 강줄기가 마음을 포근하게 해
주는 시야가 전개될 수 있었을 터이다. 많은 누정을 다녀보면

부근에서 가장 좋은 전경(前景)을 생성하는 곳에 누정의 자리를 정하려 애썼음을 느끼게 되는 경우가 많다. 관수루의 원래 위치가 그러했을 것 같다. 그러나 현재

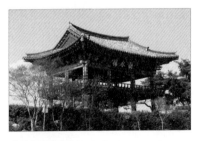

‖관수루 근경.

의 위치도 낙동강이 만들어내는 본래의 뛰어난 경치 덕택에 관수루의 명성에 흠이 되지 않는 듯하다.

관수루가 관청의 건물로서 공식적으로 유락의 기능을 가지지만 '관수'의 의미는 여전히 철학적이다. '관수'는 『맹자』 「진심상」에 "물을 보는 데 방법이 있으니 반드시 그 물결을 보아야 한다[觀水有術必觀其瀾]."라는 구절에서 따 왔다. 이는 1734년 상주목사가 관수루를 중건할 때 조선후기의 문신인 청대(淸臺) 권상일(權相一, 1679~1759)이 지은 「관수루중창기(중창: 낡은 건물을 헐거나 고쳐서 다시 지음)」에도 잘 반영되어 있다. 여기에서 낙동강물은, 끊임없이 흘러가는 것을 천도가 왕래하여 그침이 없는 것으로, 여러 갈래를 포용하여 깊고 맑은 것을 사람의 마음이 만물의 형상을 함유해 담일청명하고 허정한 것으로, 근원이 원대하여 흐름이 넓고 그치지 않은 것을 군자의 학문이 근본이

성대해 날마다 덕에 나아가는 것[2]으로 설명되어 있다. 관수루에서 물을 볼[觀水] 때 이 점을 염두에 두라는 말일 것이다.

중창기에 나타나는 물에 대한 인식은 관수루에 오른 이에게 실제로 구현되기 어려운 측면이 있다. 사적인 공간이 아닌 공적인 공간이므로 조용히 앉아 독서와 강학에 몰두하기 어렵고, 주변을 소요자적하면서 자연과의 소통을 통해 천인합일의 상태로 나아가기도 어렵다. 아마 상주 근암리 출신인 권상일에게 상주를 대표해 상주목사가 의뢰한 글이므로 성리학적 담론이 들어간 중창기를 썼지 않았을까 추측해 볼 수 있다. 잘 알다시피 조선의 사대부는 공식적 문필 활동에서 항상 성리학자임을 표방했다는 사실을 떠올리면 되겠다. 이렇게 짐작되기는 하지만, 유흥과 관광의 공간에서도 물에 대한 인문학적 해석을 발견할 수 있다는 사실은 폄하될 성질의 것이 아니다.

관수루는 지금보다 예전에 더 유명하고 상징성이 강한 누정이었다. 이는 바로 이 부근이 유명한 낙동나루였다는 점과 관계가 있다. 낙동강이 바로 위 상류에서 바다처럼 넓고 깊게 모여 큰 물굽이가 되어 돌다가 여기에 이르러 서서히 남으로 흘러 내려가므로 오래전부터 큰 나루가 생겼던 것이다. 특히 조선시대에는 원산, 강경, 포항과 함께 4대 수산물 집산지로,

2 水之不捨晝夜而滔滔流去者有似乎天道之往過來續自無停息也水之包容衆流而淵澄洞澈者有似乎吾心之中含萬象澹然虛靜也 ~ 江之發源旣遠而大故自此而又浩浩焉洋洋焉過四五百里注海而不知止焉此可以取驗於君子之學根本盛大故日進其德而自無窮已也(권상일, 「관수루중창기」)

낙동강의 수많은 나루 중 부산의 구포 감동나루, 합천의 초계 밤마리나루와 함께 낙동강 3대 나루로 불렸다. 또한 과거보러 갈 때도 가장 많이 이용한 나루였다. 풍기의 죽령은 주르륵 미끄러진다고, 추풍령은 추풍낙엽처럼 떨어진다고 피하다 보니 문경새재를 이용하는 경우가 많았는데, 그러기 위해서는 많은 선비들이 낙동나루를 지나지 않을 수가 없었던 것이다.

더욱이 해방되기 전까지도 낙동나루는 부산에서 낙동강을 거슬러 올라온 소금배가 안동과 예안으로 가는 건널목이었다. 그러다가 교각만 지은 채 20년 동안 '선거다리'라는 오명을 쓰고 있던 낙단교가 1986년에 완공된 후로는 그 유명한 낙동나루는 사라지고, 관수루에 걸린 몇 편의 시에서만 자취를 남기게 되었다. 낙동나루는 사라졌지만 관수루는 여전히 교통의 요지에 위치해 있다. 관수루 옆을 안계에서 상주시 낙동면으로 이어지는 912번 국도가 지나가고 있는데, 이 도로로 낙동강을 건너면 바로 상주시이고 구미시로 가는 길로 이어진다. 최근 당진-영덕간 고속도로와 상주-영천간 고속도로가 인근을 지나가면서 다기한 도로망이 형성되어 있어 심산유곡의 누정과는 사뭇 다른 환경을 지니게 되었다. 이러한 점을 고려해서인지 야간에는 상향 조명으로 관수루의 야경을 멋지게 연출하고 있다.

관수루에서 낙동나루를 보고 지은 시에는 영남 사림파의 거두인 김종직의 「낙동요」가 있다. 이 시는 낙동나루를 통해

세금을 실어 나르는 배들을 보고 민중의 비참한 삶을 떠올리면서 마음 아파하는 애민시이다. 시에는 상선이 등장하고, 세금으로 내느라 양식이 바닥난 실정과 강가의 흥청거리는 분위기가 대조적으로 묘사되고 있다. 실제 조선시

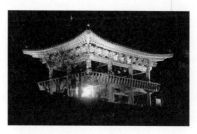

‖ 관수루의 야경.

대의 낙동나루에는 부산 동래와 낙동강 하류지역에서 강을 거슬러 올라온 세곡선과 소금배, 상선으로 가득했고, 주막촌과 장터가 번성했다. 김종직은 봄날의 경치를 즐기기 위해 관수루에 올랐지만 눈에 들어온 이러한 광경에 치자(治者)로서 마음이 무거워져 흥취를 느끼지 못하고 있다. 이 시는 김종직이 노모 봉양을 위해 이곳과 가까운 선산부사로 재임할 때 쓴 시다. 시에서 일곱째 구의 '월파정'은 선산군 도개면에 있던 정자를 가리킨다. 그 일부만 인용한다.

낙동요(洛東謠)

海門直下四百里(해문직하사백리)　　바다까지 곧 바로 내려가기를 4백 리

便風分送往來商(편풍분송왕래상)　　바람 편에 왕래하는 상선들

朝發月波亭(조발월파정)　　　　　　아침에 월파정을 떠나

暮宿觀水樓(모숙관수루)　　　　　　저녁에 관수루에 묵는다.

樓下綱船千萬緡(누하강선천만민)　　관수루 아래 천만 량을 실었으니

南民何以堪誅求(남민하이감주구)	남토의 백성들 어찌 가렴주구를 견디어내리.
缾甖已罄橡栗空(병앵이경상률공)	쌀독도 비었고 도토리와 밤도 없는데
江干歌吹椎肥牛(강간가취추비우)	강가에선 노래와 풍악, 살찐 소를 잡는구나.
皇華使者如流星(황화사자여류성)	중국의 사신들은 유성과 같건마는
道傍髑髏誰問名(도방촉루수문명)	길가의 해골들은 누가 이름이나 물어보리.

관수루의 시판에는 대학자 이황의 시도 눈에 띈다. 이황의 시는 이후 관수루를 찾은 사람들이 차운(남이 지은 시의 운자를 따서 시를 지음)하는 대상이 되어 많은 시들이 지어졌다. 그중에는 성재 허전, 응와 이원조, 향산 이만도 등이 지은 시들이 있다. 이황의 시와 이만도의 차운시를 살펴보면, 먼저 이황의 「낙동관수루(洛東觀水樓)」는 을미년(1535년) 여름 호송관으로 있을 때 지은 시이다. 이황의 여느 시처럼 사물에 내재한 이치를 중심으로 대상을 표현하는 시각이 드러나고 있다. 낙동강이 지닌 활용성과 특징, 관수루 부근의 지리적 환경 등에서 낙동강이 가장 존엄하다고 하고, '관수'의 의미를 깨달으면서 웅대함을 느끼고 있다. 넓은 들에 안개가 끼여 있고 맑은 강에 구름 걷힌 하늘이 비쳐 있는 데서 자연의 순리를 느끼고 화자도 자신의 직분에 따르는 일을 할 뿐이라고 끝맺고 있다.

낙동관수루(洛東觀水樓)

洛水吾南國(낙수오남국)	낙동강은 우리 남쪽 지역으로
尊爲衆水君(존위중수군)	존엄함이 강물 중 가장 높다네.
樓名知妙悟(누명지묘오)	누각 이름에서 묘한 깨달음이 있음을 알았고
地勢見雄分(지세견웅분)	땅의 형세에서 웅대함을 분간했네.
野闊烟凝樹(야활연응수)	들이 넓으니 안개가 나무에 서렸고
江淸雨捲雲(강청우권운)	강이 맑으니 비 개어 구름 걷혔네.
匆匆催馹騎(총총최일기)	총총히 역마를 재촉함은
要爲趁公文(요위진공문)	공문을 진달(進達)하기 위함이라오.

　　조선후기 문신이자 독립운동가인 향산(響山) 이만도(李晩燾, 1842~1910)가 지은 시는 관수루에 오른 느낌을 이황의 시에 차운해 읊은[登觀水樓有感 用先詩韻] 작품이다. 차운한 시이므로 이황과 이만도의 두 시를 비교해보면 짝수 구절의 끝 자가 '君', '分', '雲', '文'으로 같음을 알 수 있다. 이 시를 지은 때는 1903년으로서 일본이 조선에 대한 내정간섭을 노골화해 가던 시기이다. 관수루에 걸려 있지는 않으나 민족현실이 암울한 시국에 대한 누정시의 형상화 양상을 살필 수 있기에 소개해 본다. 시에서 관수루의 전경과 경치는 화자에게 보기 좋거나 상쾌한 느낌을 주는 대상은 아니다. 누정에 오른 날이 아마 비가 내리거나 흐린 날씨인 듯한데, 그러한 날씨에 높은 누각에서 볼 수 있는 전경도 나름의 운치나 감흥을 제공할 수 있겠으나 이 시

에서는 다르다.

이 시에서 화자의 눈에 비친 경치는 부정적이다. 삼한 즉 조선의 땅이 아득히 멀어 희미하게 보이고, 낙동강 양안(兩岸)의 마을이 둘로 갈라져 있다고 표현하고 있다. 나라의 미래가 불투명하고 일본에 동조하는 정치세력이 있음을 항상 걱정하고 있었으므로 이렇게 표현했을 것이다. 한편 낡은 건물에 비가 새어 단청이 지워지고 시판이 철거되었다는 것은 당시의 상황을 직접적으로 나타내는 표현이다. 쓰러져가는 국운이 연상되고, 당시 일제의 병참(兵站)이 낙동강 북쪽에 있어 관수루의 제판(題板)이 대부분 철거된 사정이 연결된다. 이러한 상황에서 화자는 마치 기울어가는 국운처럼 강물에 반사된 석양이 관수루에 비치고 있다고 느낀다. 이렇게 암담하게 전개되는 시국을 걱정하던 이만도는 한일합병이 되자 유서를 남기고 단식 24일 만에 순국했다.

등관수루유감(登觀水樓有感)

(수련 생략)

風景三韓邈(풍경삼한막)　　　풍경을 보니 삼한이 아스라하고

閭閻二國分(여염이국분)　　　여염집은 두 나라로 나뉘어 있네.

畫梁愁落雨(화량수락우)　　　단청 칠한 들보에는 빗방울 떨어짐을 근심하고

藻板弔歸雲(조판조귀운)　　　무늬 있는 시판이 철거되어 마음 아프네.

高倚一長嘯(고의일장소)　　　누각에 기대 휘파람을 길게 부니

夕陽翻壁文(석양번벽문)　　　　석양이 누각 벽에 일렁거리네.

　이렇게 보니 누정의 경치에 대한 감흥은 그 사람의 의식과 정서에 의해 결정됨을 알 수 있다. 관수루에 오른 김종직, 이황, 이만도가 지은 시는 낙동강이 매개가 될 뿐 공통점이 전혀 없음을 위에서 보았다. 김종직이 개혁정치를 추구한 인물로, 이황이 만물에 내재한 원리와 이치에 능동성을 부여한 철학자로, 이만도가 의병활동을 하고 일본의 침략을 막으려 한 애국지사로 자리매김 되듯이, 세 분이 각각 남긴 시 또한 거기에 일치되는 주제를 드러내고 있다. 관수루가 보여주는 주변경관은 동일할 텐데 형상화된 시는 이렇게 다르다. 그만큼 관수루가 보여주는 낙동강이 넉넉해서 자신은 스스로 빠져버리고 보는 이에게 자리를 다 내어주는 것 같다. 우리가 관수루에 올랐을 때는 어떠한 생각과 느낌을 갖게 될까?

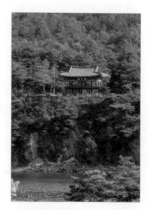

　관수루가 위치한 낙정리(洛井里)에는 예전 파발마가 서던 낙동역이 있었고 심한 가뭄에도 물이 마르지 않던 양정, 수정 등 우물이 많았다. 낙동강의 동쪽에서 유래된 '낙동'과 우물[井]이 합쳐져 낙정리라는 지명이 생겨났다. 이 낙정리의 낙동나루에는 1980년대 중반까

‖ 관수루 원경.

지 상주의 낙동면과 의성의 단밀면 사이를 오가는 나룻배와 뗏목이 운행되었다. 현재 낙정리에는 4대강사업의 일환으로 관수루의 처마 모양을 본떠 디자인했다는 낙단보가 건설되어 있고 만경산을 포함한 낙정리유원지가 조성되어 있다. 주변의 이러한 요소는 관수루의 문화콘텐츠화에 포함될 수 있는 재료들이다. 관수루를 콘텐츠로 개발할 때 가장 큰 핵심은, 이 지역의 낙동강이 지닌 특성을 중심에 두고 다른 콘텐츠와 연결시키는 일이다. 앞서 언급한 강폭이 넓고 유유히 흐르는 이 지역 낙동강의 특성에서 낙동나루와 관수루가 생겼고, 낙단보가 건설되었기 때문이다.

관수루의 문화콘텐츠화는 일차적으로 관수루의 콘텐츠를 개발하고 이차적으로 주변의 콘텐츠와 연결하는 단계가 좋을 듯하다. 먼저 관수루는 누정시를 번역과 함께 해설을 곁들여 제공하는 것을 예로 들 수 있다. 초점은 시를 매개로 관수루의 인문학적 자산을 경험케 하는 데 있다. 주변 콘텐츠와의 연결은 낙단보, 낙동나루와 영남 옛길, 조망이 멋지다는 강 건너 나각산, 낙동강의 최고 절승지라고 하는 상주 경천대(擎天臺)·무우정(舞雩亭) 등이 대상이 될 수 있다. 다양한 성격의 콘텐츠와 연결함으로써 더 많은 사람들이 찾는 계기를 만들어 관수루가 지닌 누정문화의 일면을 맛보도록 하는 것이다. 문화콘텐츠 개발은 인간의 오감에 두루 호소하는 내용으로 이루어져야 하므로, 세밀한 조사와 기획이 요구된다는 점에 유의한다

면 관수루는 이 지역의 문화콘텐츠화의 성공을 견인할 수 있는 문화유산으로 손색이 없을 것이다.

▸ 관수루 소재지: 경북 의성군 단밀면 도안로 835

2장. 누정에 올라 이치를 궁구(窮究)하다

 - 계정, 일제당

　　이 장에서는 여러 가지 면에서 철학적인 이미지가 두드러지는 누정을 예로 들고 있다. 계정은 한국유학사에서 본격적으로 주리론을 전개한 이언적이 사상적 완성을 이룬 곳이고, 일제당은 장현광이 주변경관을 성리학적 성찰의 대상으로 삼아 도학에 정진한 곳이다. 조선후기에 건축된 누정이 대부분 창건자가 성리학자이므로 누정에서의 생활에 철학적 요소가 많겠으나, 다른 동기가 더 두드러지는 경우는 그와 관련된 장에서 살피고자 했다.

1. 계정(溪亭)

　　　　Key Word: 이언적, 독락당, 자계, 사산오대, 임거십오영, 이전인

　　계정은 회재(晦齋) 이언적[3](李彦迪, 1491~1553)이 지은 누정이다. 이언적은 문묘에 배향되어 있고 우리나라 성리학사에서 주리론(主理論)을 본격적으로 펼친 인물이다. 계정은 철학자로서의 삶을 확인할 수 있고 인간으로서의 고민을 느껴볼 수 있는 공

3　원래 이름은 이적이었는데 급제자 중에 같은 이름이 있어 중종의 권유로 '언'자를 넣어 이언적으로 개명했다. 동생도 따라 이언괄로 고쳤다.

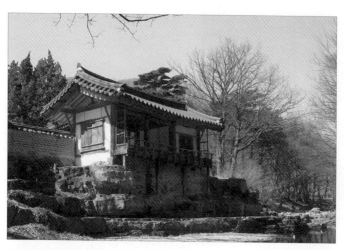
‖ 겨울의 계정과 자계.

간이다. 계정을 찾을 때 그가 남긴 자취를 사전 지식을 갖고 더
듬어 본다면 조선 중기 지식인의 생각과 삶을 이해해 볼 수 있
다. 또한 그의 삶에 숨겨진 사연을 접하게 되면서 철학자 이전
의 인간적인 면모도 알게 된다. 이만큼 주인에 대해 많은 정보
를 내장하고 있는 누정도 드물기에 많은 기대를 가져도 되는
곳이 계정이다. 그래서 계정을 찾을 때는 누정과 그 주변을 하
나도 놓치지 않는 지적 호기심이 필요하다.

　계정은 흔히 독락당(獨樂堂)으로 더 많이 불리나 둘은 별개의
건물이다. 독락당은 사랑채로서 독서와 강학의 공간이니 '옥
산정사(玉山精舍)'란 편액으로 알 수 있다. 독락당이 먼저 서고 1
년 후에 그 부속 정자인 계정이 지어졌는데, 현재는 안채와 행

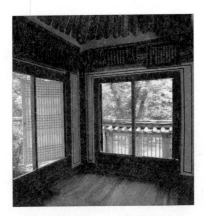

‖ 독락당의 옆문을 열면 살창을 통해 자계가
눈에 들어온다. (출처 : 국가문화유산포털)

랑채, 사당 등이 일곽(一廓)을 이루고 있다. 즉 이언적의 후손인 여강이씨 옥산파의 종택인데, 이언적이 태어난 양좌동(지금의 양동마을)에도 이언적의 후손인 양동파가 양동마을에 세거해 오고 있다. 더욱이 이언적은 양동마을에서 20리도 더 떨어진 이곳에서 살았고, 또 후손들이 뿌리를 내렸다는 사실을 대하고 보면 그 배경에 대한 궁금증이 생길 만하다. 어린 시절 이곳 정혜사에서 공부했다거나 부친 이번(李蕃)이 먼저 머무른 적이 있다는 것만으로는 의문이 완전하게 풀리지 않는다.

이 문제를 다뤄보기 위해 건축의 특징부터 들여다본다. 계정의 배치는 독락당과 함께 이언적의 옥산 생활을 잘 나타낸다. 계정은 독락당 일곽 중에서 가장 깊숙한 곳에 자리 잡고 있는데, 독락당부터 입구가 바깥에서는 찾기 어렵고 곧바로 도달하는 것을 허용하지 않는다. 입구의 담이 꺾여 있는 데다 옆으로 나 있어 보이지 않기 때문이다. 어렵게 문에 들어서서 독락당의 마당에 이르러 고개를 돌려야 독락당을 마주하게 된다. 독락당 옆을 지나 다시 작은 문을 통과하면 동쪽 계곡으로 향해 활짝 트인 계정이 모습을 드러낸다. 계정의 마루는 지면

과 비슷한 높이에 깔려 있고 최대한 계곡으로 돌출되어 바깥 자연에 근접되어 있다.

이러한 배치와 구조에는 이언적의 의도가 들어 있다. 이는 자연과의 소통을 다각화하는 장치가 더해진 데서도 확인된다. 독락당의 계곡 쪽 담에 살창을 설치해 자계(紫溪: 옥산천)가 보이도록 하거나, 자계로 내려가는 문을 두 군데나 만들어 계곡에의 접근성을 높였다. 살창은 매우 독특한 장치로서 독락당 대청의 동쪽 벽문을 열면 대청에 앉아서도 자계의 흐르는 물을 내려다볼 수 있게 한다. 한편 자계로 난 문은 마음이 움직일 때 즉시 물가로 내려가 거닐거나 건너 화개산(어래산)으로 오를 수 있는 통로를 제공한다. 이렇게 보니 이 계정과 이 시설들은 동쪽의 자계나 화개산, 즉 자연에 대해서는 최대한 개방하는 형태를 취하고 있다.

이는 이언적이 옥산을 경영한 의도를 말해준다. 이언적은 1531년(중종 26)에 중종의 사돈인 김안로(金安老)의 재등용을 반대하다가 파직되어 낙향한 후 옥산에 정착했다. 옥산으로 간 것은 정치적 화가 고향인 양좌동(양동)에 끼치지 않기 위함이라는 설도 있으나 그런 것 같지는 않다. 독락당과 계정의 조성은 독서와 수양에 대한 적극적인 의지의 소산으로 봐야 한다. 비록 관직에서 밀려난 후의 정착이지만 이언적의 지향점은 뚜렷이 성리학 공부와 실천에 있었다. 그는 일찍이 성리학의 높은 수준에 이르렀고, 옥산의 공간을 성리학의 세계관으로 경영하

‖ 계정에서 내려다본 관어대와 자계.

는 모습을 보이기 때문이다. 이러한 점에서, 이언적이 관직생활로 중단됐던 독서와 수양을 재개하기 위해 구축한 환경이 독락당과 계정이라고 언급할 수 있다.

계정에는 그러한 생활의 흔적을 확인해 볼 수 있다. 흔적은 두 가지인데 하나는 이언적이 자연물에 이름을 붙인 것이고, 다른 하나는 그가 남긴 시들이다. 전자는 자계 물가의 다섯 바위를 오대(五臺)라고 명명(命名)한 것이다. 오대는 상류에서 하류로 징심대(澄心臺), 탁영대(濯纓臺), 영귀대(詠歸臺), 관어대(觀魚臺), 세심대(洗心臺)이다. 이 '징심', '탁영', '영귀', '관어', '세심' 등의 단어는 모두 유학의 수양론과 연관되어 있다. 후자는 이언적이 자연에 몰입 또는 관조하면서 지은 시들인데, 그 일부가 독락당과 계정에 걸려 있다. 「임거십오영(林居十五詠)」이 그 대표적인 작품들로서 계절의 변화 속에 주변 자연과 사물을 철학적으로 인식하는 모습이 나타난다. 이 두 가지는 모두 이언적이 전원 속에서 성리학에 몰두하면서 수양을 일상화한 결과물들이다.

오대의 명명은 이언적이 자주 거니는 자계 물가를 철학적 사유의 영역으로 끌어들인 것이다. 잘 아는 것처럼 성리학의 논리로는 자연을 천리(天理)의 구현이라고 본다. 예컨대 계절의

변화는 하늘 이치가 때에 맞게 바뀌는 것이므로 진리의 항상성으로 받아들여진다. 또한 자연물 하나하나에 이치 즉, 본연지성(本然之性)이 내재해 있어 천리를 구현하고 있다고 인식한다. 이치의 구현인 자연이므로 즉흥적인 감흥의 대상으로서보다 인격 도야나 진리 탐구의 대상으로 인식하는 셈이다. 그러니까 오대는 이러한 과정에 필요한 마음을 맑게 하고(징심), 세속을 초탈하고(탁영), 자연을 즐기고(영귀), 고기가 헤엄치는 것을 관찰하고(관어), 마음의 때를 씻(세심)는 곳이었다.

오대 중 대표적인 것만 살피면, 먼저 관어대는 계정의 난간 바로 아래에 있는 너럭바위이다. 북쪽에서 흘러 내려온 자계의 물이 너럭바위 앞에 이르면 유속이 느려지고 많은 수량이 모이기에 맑은 물속에서 물고기들이 노는 모습이 눈에 잘 들어온다. '관어'는 단순하게 물고기를 구경한다거나 '관어'하는 풍속을 즐긴다는 것이 아니다. 물고기의 유영(遊泳)을 보며 마음을 정리하거나 현상 속의 이치를 관찰하는 것이다. 다음 세심대는 계정에서 하류로 옥산서원까지 내려오면 나타나는 넓은 암괴(巖塊)이다. 세심대에는 용추(龍湫)가 있어 상류에서 흘러온 물이 세차게 폭포수로 떨어진 후 맑은 옥빛으로 세심대에 의해 둘러싸인 좁은 물길을 지나가고 있어 물소리에 마음이 씻기고 물색에 마음이 가라앉는다. 한편 영귀대 아래에는 연당(蓮塘)이 있어 낙도(樂道)의 깊이를 더해 주었다.

이언적이 남긴 시에는 자연 현상을 경험하면서 천리를 깨

닫는 모습이 나타난다. 낙향하던 해 지은 시에 「징심대즉경(澄心臺卽景)」이란 작품이 있다. 오대 중의 하나인 징심대에서 자연 현상을 대한 흥취를 표현하고 있다. 징심대는 관어대보다 상류에 있는 바위인데 구체적인 위치에 대해서는 논란이 있으나, 직접 찾아 나름으로 확정해 보는 묘미가 있을 법하다. 찾는 방법은 바로 이 시를 음미해 보는 데서 나올 수 있다. 인용한 시를 보면 바위 위는 사람이 안정적으로 올라갈 만하고 아래에는 깊은 물이 있음을 알 수 있다. 나아가 시에서처럼 징심대 위에서의 고인과 같은 느낌을 가질 수 있다면 직접 위치를 찾아보는 즐거운 경험을 하게 될 것이다.

臺上客忘返(대상객망반)	징심대 위에서 나그네는 돌아가길 잊었는데
巖邊月幾圓(암변월기원)	바위 옆에 뜬 달은 몇 번이나 둥글었네.
澗深魚戲鏡(간심어희경)	깊은 시냇물 고기들이 거울 같은 물에서 놀고
山暝鳥迷煙(산명조미연)	어둑한 산속 새들이 안개 속에서 헤매는구나.
物我渾同體(물아혼동체)	물아가 혼연하게 한 몸이 되었으니,
行藏只樂天(행장지악천)	나다니든 묻혀 지내든 천리를 즐길 뿐이로세.
逍遙寄幽興(소요기유흥)	거닐다가 그윽한 흥취를 부쳐 보노라니
心境自悠然(심경자유연)	마음이 저절로 여유로워지는구나.

「징심대즉경」은 계정에도 걸려 있다. 시에서 '나그네'는 이언적 자신으로서 시간을 잊을 만큼 주변의 자연에 몰입되

어 있다. 바위 옆의 달은 아무래도 물에 비친 달일 텐데, 날이 저물어 제법 어두워지니 달의 윤곽이 뚜렷해졌음을 나타낸다. 징심대 위에서 시적 화자가 보고 있는 자연은, 깊고 맑은 시냇물에서는 고기들이 여유롭게 헤엄치고 있는 반면, 해가 저물어가는 산에서는 새들이 급하게 길을 찾고 있는 상태다. 이와 같은 대조적인 모습에서 이치대로 자적(自適)하는 삶을 깨달은 화자는 물아일체(物我一體)의 경지가 되어 어디에 있든지

‖ 숨방채와 독락당 사이에 비스듬히 자란 향나무.

하늘의 이치를 따라 평안하다고 한다. 징심대를 제대로 찾는다면 성리학적 자연관을 모르더라도 화자처럼 자연에 몰입하여 즐거움을 느껴볼 수도 있을 것이다.

　이언적은 이곳에 온 후 5년째 되던 해 「임거십오영」을 짓는다. 자연 속에서 읊조린 시가 15수라는 말은 그만큼 이곳의 삶에 젖어 들었음을 뜻한다. 계절의 변화, 주변의 경치, 전원의 삶 등이 제재가 되고 있는데 2영 「모춘(暮春)」을 살펴본다. 이 시는 1영 「조춘(早春)」에서 이른 봄의 자연현상에서 이치를 깨달은 화자가 저문 봄에 이르러 온갖 꽃의 만개를 보면서 만물의 화육(化育)이 원형이정(元亨利貞)의 실현임을 인식한다. 곧 화자는 물가(자계 가)에서 봄이 일으키는 변화의 의미가 무엇인지 자문(自問)하고, 붉은 것을 붉게 하고 흰 것을 희게 한 것은 본연지성

이라고 자답(自答)한다. 성리학의 정수가 시로 잘 형상화되어 있음을 알 수 있다. 이렇게 계정과 그 원림에는 이언적의 성리학자로서의 삶이 스며들어 있다.

2詠 모춘(暮春, 저문 봄)

春深山野百花新(춘심산야백화신)	봄 그윽하니 산과 들에 온갖 꽃이 새로운데,
獨步閑吟立澗濱(독보한음립간빈)	홀로 걷다가 한가로이 읊조리면서 냇가에 서 있네.
爲問東君何所事(위문동군하소사)	묻노니, 봄이여 너는 일삼는 바가 무엇이뇨?
紅紅白白自天眞(홍홍백백자천진)	붉은 것 붉게 하고 흰 것 희게 하니 스스로 천진이네.

이러한 경지가 퇴계 이황에게 긍정되어 스승으로 받들어졌다. 주자의 이기론(理氣論)에 입각한 성리학적 우주론을 정확하게 이해하고 내면화하여 문학적으로 형상화한 수준은 이황 이전에는 이언적 외에 찾기 어렵다. 더욱이 이언적은 일찍이 손숙돈(孫叔暾)-조한보(曹漢輔)의 무극태극논쟁(無極太極論爭)을 비판적으로 정리할 정도로 성리학에 정통해 있었다. 이황은 그러한 이언적의 행장을 쓰고 유고를 교열했을 뿐 아니라 동방사현(東方四賢)의 한 사람으로 추존(追尊)할 것을 상소했다. 또한 독

락당의 편액인 '옥산정사(玉山精舍)'와 계정에 부속된 양진암(養眞庵) 편액의 글씨를 쓰고, 그리고 관어대·징심대·세심대 등의 글씨를 썼다. 그중 '세심대' 글씨는 옥산서원 옆의 바위에도 새겨져 있다.

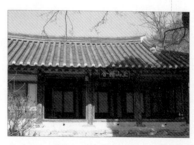

‖ 독락당 전경. '옥산정사'는 이황, 마루에 걸린 '독락당'은 이산해의 글씨다.

　이러한 일들은 모두 이언적 사후 얼마 되지 않은 때 이루어졌는데, 생전에는 두 분 사이에 학문적 교류가 없었던 듯하다. 10살 아래이긴 하나 거의 동시대를 살았던 이황은 조정에서 서로 얼굴을 대한 적도 있고 두 분 모두 모재 김안국이 여강(여주)에 은거할 때 드나든[4] 적도 있었다. 그럼에도 이언적이 공개적으로 제자 교육에 나서지 않았고 성리학에 대한 이론이나 저술을 대외적으로 드러내지 않았기에 서로 편지나 학설로 교유할 기회가 마련되지 않은 듯하다. 이러한 정황에서 이황이 이언적의 학문적 성과에 대한 정보를 구체적으로 획득하게 되는 데는 별도의 계기가 있었을 법하다. 행장을 잘 써주지 않는 이황이 행장을 특별히 짓고 문묘 배향을 적극적으로 추진했으니 더욱 그렇게 보인다.

4　허균의 성소부부고(惺所覆瓿藁) 23권에는 이언적은 영남에서 오가면서, 또 이황은 단양 군수로 부임해 김안국의 집에 와서는 성리학에 대한 묻곤 한 일을 선친[허엽]에게 들었다고 하는 내용이 나온다.

이황이 이언적의 진면목을 인지할 수 있었던 데는 서자인 잠계(潛溪) 이전인(李全仁, 1516 ~ 1568)의 역할이 컸다. 그는 세간에 '잠계가 없이는 회재도 없다.'라는 말이 있을 정도로 아버지 이언적의 학문적 업적의 선양에 헌신한 인물이다. 이전인은 이언적이 평북 강계에 유배되어 있을 때 7년간 시중을 들며 학문을 배우고 저술을 도왔다. 이언적은 유배지에서 『대학장구보유』·『구인록』·『봉선잡의』를 지은 후 63세에 『중용구경연의』를 쓰다가 세상을 떴는데, 이 저술들을 잘 보전했다. 또한 노모가 돌아가시고 집안을 대신 지킨 아우 이언괄이 죽는 등의 슬픔을 겪은 이언적을 위로했다. 1553년 11월에 눈을 감자 이전인은 12월에 시신을 수습하고 고향으로 운구했다. 이전인의 이러한 효성에는 사연이 있으니 조선왕조실록 등 문헌을 통해 엿볼 수 있다.

명종실록을 보면, 9년(1554년) 1월 19일 아침 진강(進講: 임금 앞에서 하는 강론)에서 서얼의 과거허용에 대해 논의할 때 윤개(尹漑, 1494~1566)가 한 말[5]과 21년 9월 4일 이전인이 왕에게 「진수팔규(進修八規)」를 올린 기사의 앞부분[6]에, 이전인이 나이가 든 후

5 이언적의 기첩(妓妾)이 임신한 후 조윤손이 첩으로 데리고 살게 되었는데 해산을 하자 윤손은 자기의 아들로 여겼지만 윤손이 죽은 뒤에 언적의 아들로 확정되었습니다. [~ 윤손의 생시에는 말하지 않았다가 윤손의 사후에 마음에만 차마 둘 수 없게 되어 어느 날 그 아들에게 '언적이 진짜 네 아버지다.'라고 하여 그가 언적이 있는 곳으로 달려갔다고 한다.] (명종실록, 9년 1월 9일 기사)
 다른 기록을 참고하면, 당시 기첩(석비)은 곧 속량되어 양민의 신분이었다고 한다.
6 ~ 이에 전인은 조윤손의 재산을 다 버리고 이언적을 강계로 찾아가 마침내 부자 관

에야 부친을 알게 된 사연이 설명되어 있다. 중세의 제도와 관습에 의해 일어난 우여곡절[7]로 인해 성년이 된 후 당시 대학자였던 아버지를 만난 아들의 심정은 어떠했을까! 춥고 힘든 개마고원 위 강계 땅에서 이언적의 귀양 생활을 성심으로 돌보고, 이언적이 세상을 뜨자 두 달 동안 춥고 험한 산악을 넘고 세찬 바닷바람을 맞으면서 직접 영해 도음산의 선영까지 대나무로 시신을 운구한 것은, 아버지를 늦게야 모시게 된 한스러움 때문이 아니었을까 싶다. 후손들은 운구 때 사용된 대나무를 450년 넘게 보관하고 있다.

이전인의 생모인 석씨부인은 2년 전부터 이언적의 노모를 독락당에서 모셨다고 하는데, 이전인이 석씨부인과 함께 처음 양좌동(양동마을)을 찾았을 때의 일화가 구수훈(具樹勳, 1685 ~ 1757)이 편찬한 『야승(野乘)』에 전한다. 이전인이 양좌동에 도착했을 때 이언적은 강계에 유배되어 있었기에 박씨부인이 이들을 맞이했다. 부인은 땅에 엎드려 눈물을 흘리고 있는 이전인을 발틈으로 보았는데, 얼핏 보아 닮은 데가 없어 보여 잘못 찾아왔다고 말했다. 낙망한 이전인이 음식도 먹지 않은 채 쓰러지려

계가 되어 정성껏 봉양하고, 또한 조윤손에게는 양육의 은혜가 있으므로 심상(心喪)으로 보답했다고 한다(명종실록, 21년 9월 4일 기사). 남명 조식은 『해관서문답』에서 이와는 다른 견해를 보이고 있다.

7 이언적이 경주 주학(州學) 교관으로 있던 25세 때 감포 만호 석귀동(石貴童)의 딸인 20세의 석비(石非)를 만난 전후의 일은 다음 논문에 자세히 나와 있다.
 이수건, 「회재이언적 가문의 사회·경제적 기반」『민족문화논총』12, 영남대 민족문화연구소, 1991, 40쪽.

해 부인이 직접 음식을 권했다. 이전인이 억지로 숟가락을 드는데 먼저 묽은 간장[淸醬]을 세 번 맛보는 것이었다. 부인이 놀라 물은즉 본래의 식성이라고 하고 이는 이언적의 식성과 같았다. 박씨부인은 흔치 않은 식성으로 미루어보아 아들이라고 여겼고, 편지를 써서 이 사실을 이언적에게 알렸다고 한다. 이와 유사한 일화들이 더 있으니, 당시 이전인의 일이 널리 알려졌음을 알 수 있다.

이전인은 이언적이 세상을 뜬 후 이황을 찾아가 아버지의 저술과 유고를 올리고 행장을 받아왔으며, 명종에게 「진수팔규(進修八規)」를 올려 아버지의 충절을 알렸다. 또한 3대에 걸쳐 독락당 일곽을 완성하고, 옥산서원을 사액서원으로 건립했다. 이전인을 비롯한 후손들은 독락당 일곽과 옥산서원을 탈없이 관리하는 데 정성을 다했다고 알려져 있다. 한편 이언적은 강계 유배 시절에 5촌 조카인 수암(守庵) 이응인(李應仁)을 양자로 입적하여 적통(嫡統)을 잇게 하고는 재산을 분배해 양좌동에 세거하는 양동파와 옥산에 세거하는 옥산파로 나누어 가문을 유지하게 했다. 양동파 또한 선조의 유업을 잇는 데 성심을 다했으니, 이의윤을 비롯한 다섯 손자들은 효제와 학행에 두드러졌고 특히 수졸당(守拙堂) 이의잠(李宜潛)은 어린 나이에 임란에 의병으로 참전하는 등 충효겸전을 이루었다.

이러한 일을 대강이나마 드러내는 것은 섣부른 오해를 막고 인터넷 등을 통해 오도된 정보를 바로잡기 위해서이다. 이

제 계정을 가는 길의 초입에 있는 옥산서원을 살펴본다. 옥산서원의 '옥산'은 신라시대 붉은 수정이 난다고 해서 붙여진 이름인 자옥산(紫玉山)에서 따 왔다. 사후 20년에 이언적을 주향(主享)하고자 세운 옥산서원은 서원의 부속건물을 거의 다 갖추고 있어 서원의 건축학적 구성을 잘 이해하는 데 도움이 된다. 나아가 각 건물의 배치와 현판이 지닌 의미를 이언적이 추구한 삶과 연결해 본다면 계정과 옥산서원을 하나로 묶는 여행을 할 수 있다.

옥산서원은 미적 요소도 뛰어난데 건축미는 논외로 하고 현판의 글씨에 대해서만 언급해 본다. 현판의 글씨는 모두 유명한 서예가의 것들이다. 먼저 학생들이 모여 수업하는 강당에 '옥산서원(玉山書院)'이라고 쓴 편액이 앞뒤로 2개가 걸려 있음을 볼 수 있다. 앞에 보이는 편액은 새로운 서체를 개척한 추사(秋史) 김정희(金正喜)가, 마루에 올라 볼 수 있는 뒤편의 편액은 8세부터 서예를 즐겼다는 아계(鵝溪) 이산해(李山海)가 썼다. 모두 임금이 하사한 것이어서 흰 바탕에 글씨가 있는데, 이산해의 글씨는 사액서원이 될 때 선조가 명해 쓴 것이고, 김정희의 글씨는 옥산서원이 화재로 소실된 후 고종 때 쓴 것이다.

‖ 이산해가 쓴 옥산서원 현판.

이산해가 글씨를 쓰게 된 데는 에피소드가 있다. 조정에서

누구의 글씨로 할지를 논의하던 중에 이산해가 자원했는데, 사실은 선조를 포함한 대부분이 한석봉을 염두에 두고 있었으나 나이가 젊어서 그냥 한번 물어본 것이 스스로의 추천으로 이산해로 결정되었다고 한다. 유명한 한음(漢陰) 이덕형(李德馨)의 장인이고 토정비결을 쓴 이지함의 조카인 이산해 또한 명필이었으므로 반대할 이유는 없었던 것이다. 이산해는 기대승이 지은 이언적 신도비의 글씨도 썼다. 한석봉이 쓴 글씨는 구인당(求仁堂)·무변루(無邊樓)·역락문(亦樂門) 등이 있다. 서체가 확연히 다르므로 직접 구분해 보는 묘미가 있을 수 있다.

옥산서원에는 서원 중 가장 많고 중요한 문헌이 보관되고 있다. 임금이 내린 책을 보관하고 있는 어서각(御書閣)과 서재인 암수재에 있다. 한편 멀지 않은 양동마을에는 이언적이 태어난 서백당(書百堂)과 양동파 종택인 무첨당(無忝堂)이 있다. 서백당은 이언적의 외조부 손소(孫昭)가 지은 집이고 무첨당은 이언적의 아버지 이번이 지은 집으로서, 모두 건축학적 가치가 뛰어나고 이야깃거리가 많다. 또한 독각당과 계정은 예전부터 유명한 인물들의 발길이 닿은 곳이라는 사실도 알면 좋겠다. 그중에 박인로도 포함되니, 가사 「독락가」의 현장이 바로 옥산이다. 이렇듯 옥산은 풍부한 콘텐츠를 지닌 곳이므로 많은 정보를 파악해 가면 확인하는 즐거움을 곳곳에서 느낄 수 있을 것이다.

▶ 계정 소재지: 경북 경주시 안강읍 옥산서원길 300

2. 일제당(日躋堂)

Key Word: 입암, 장현광, 28경, 입암사우, 은일, 박인로

포항시 죽장면 입암리 마을 초
입에 서면 일제당과 함께 우뚝
서 있는 바위가 눈에 확 들어온
다. 이 바위가 입암으로서, 일제
당에서 필수적인 존재이다. 그렇
다고 입암이 일제당보다 더 중요
하다는 뜻은 아니니, 일제당이 있
음으로써 입암이 생동하기 때문
이다. 이러한 상호보완적인 관계
는 여헌(旅軒) 장현광(張顯光, 1554-
1637)이 입암에 성찰의 의미를 부
여함으로써 가능해졌다. 여기서
우리는 과거 유학자들의 사물 인
식방법이 궁금해질 수 있다. 한
편 일제당 주인인 장현광에게 이

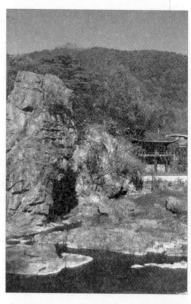

‖ 왼쪽이 입암, 그 옆의 계구대 사이의 그림자에
답태교가 있다. 강바닥의 둥글고 큰 돌이 상두석.
입암 앞으로 물이 흘러들어가는 쪽의 바위가
경심대, 안쪽의 소가 어수연이다.

곳이 아무런 연고가 없음을 알게 되면, 또한 이 궁벽한 곳으로
오게 된 연유도 알고 싶어질 것이다.

먼저 장현광이 입암으로 오게 된 배경에는 임진왜란이 그
바탕에 깔려 있다. 장현광은 인동(구미) 출신으로서 당시에는

영천에 속했던 이곳에 온 적이 없었다. 임란으로 인동의 본가가 소실되어 여러 곳에서 지내고 있던 장현광에게 입암의 존재를 알린 이는 동봉(東峯) 권극립(權克立, 1558~1611)이었는데, 그 또한 전쟁이 일어나자 영천 언하에서 입암으로 들어와 은둔하고 있었다. 그런 그가 1596년 보은현감직을 중도에 그만두고 청송에 머무르던 장현광을 방문해 입암을 은일할 만한 곳으로 소개한 것이다.

권극립이 소개한 입암의 특성과 장현광이 상정(想定)한 은일처의 조건은 비슷했던 것 같다. 마음에 들지 않고는 오지인 이곳까지 멀리서 여섯 차례나 왕래하기는 쉽지 않았을 것이기 때문이다. 사실 입암은 지금도 교통이 불편한 지역이므로 당시는 더욱 조용하고 사람의 발길이 드문 곳이었을 것이었다. 장현광의 경우, 이곳저곳을 다니면서 그윽하고 조용한 유실幽室을 마련할 수 있는 조건에 대해 나름의 안목을 길렀음직하니, 맑고 푸른 물이 마을 앞을 돌아 흘러가고 동서북 삼면을 산이 둘러싸 아늑하고 포근한 송내(松內, 솔안)마을을 보고 장수유식(藏修遊息)할[8] 만한 공간으로 수용했을 법한 것이다. 이는 장현광의 「입암기」에서 확인된다.

이러한 곳을 소개한 권극립은 입암에서 성리학자로서의 완전한 삶을 영위할 수 있기를 꿈꾸었다. 이러한 소망은 보통 혼

8 공부할 때 쉴 때나, 또는 은둔하면서도 항상 학문을 손에서 놓지 않음.

자보다 여럿이 추구하기 마련이다. 그래서 불교의 경우 도반(道伴)이라는 게 있지 않은가. 권극립을 포함한 입암의 네 벗을 '입암사우(立巖四友)'라고 부른다. 나머지 세 사람은 수암(守庵) 정사진(鄭四震, ?~1611)·우헌(愚軒) 정사상(鄭四象, 1563~1623) 형제, 윤암(綸巖) 손우남(孫宇男, 1564~1623)이다. 이들은 모두 영양(永陽, 현 영천) 일원에서 살다가 임란을 전후해 입암으로 이주한 학자들로서, 이들 중 권극립과 손우남이 먼저 입암에 들어왔다. 이들이 장현광을 초청한 것은 입암의 자연조건이 은둔의 적지라고 여겨 자신들을 이끌어줄 스승으로 생각했기 때문인 듯하다.

장현광 또한 입암을 마음에 들어 했다. 병오년(1606년) 중월(2월) 기망(16일)에 권극립에게 보낸 편지는 입암을 동경하는 심정을 잘 나타내고 있다. 그 심정은 단순히 입암의 자연 속에 한가롭게 지내는 데 국한되지 않고, 고요하고 그윽한 가운데 수양하기를 원하는 데 이르고 있다. 이러한 은자로서의 삶에 대한 지향은 당시 유학자들에게 특별난 것은 아니나 장현광의 경우 남다른 점이 있다. 일찍이 18세 때 스스로 「우주요괄첩(宇宙要括帖)」을 지을 정도로 도학이 상당한 경지에 올랐고, 이후 이황과는 차별성을 보이는 이론을 펼칠 만큼 이기철학에 대해 일가를 이루었다.[9] 이러한 경지는 세상에 나아가기보다 오랫동안 학문에

9 이와 기를 합일적인 것 혹은 한 물건의 양면적인 현상으로 파악하고, 심성론에서는 도심(道心)이 인심(人心) 가운데 있고 인심이 도심 가운데 있어 별개로 분리된 것이 아니라고 보는 등이다.

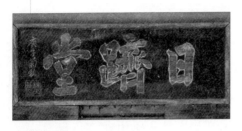
‖ 일제당 편액.

침잠하면서 항상 성찰하고 궁구하는 자세를 견지할 때 가능하다.

장현광은 극단적인 혼란기에 불안정하고 불우한 삶을 살았으나 평생 도학적 삶을 추구했다. 8세 때 아버지를 여의고 한강(寒岡) 정구(鄭逑)의 질녀 서원정씨(西原鄭氏)와 결혼했으나 6년 만에 아내를 잃었고, 경산이씨(京山李氏) 어머니의 소상·대상을 피란살이에서 치르고 조상의 신주를 분실하는 등 힘든 과정을 겪었다. 그 와중에도 경서를 읽고 특히 주역을 탐독했고, 제수되는 관직마다 대부분 나아가지 않으면서 학문과 수양에 몰두하려 애썼다. 전화(戰禍)로 성주, 풍기 등지를 전거·의탁하는 중에도 52세 후에는 생질인 노경임(盧景任), 종질인 장경우(張慶遇) 등이 마련한 원회당(遠懷堂), 모원당(慕遠堂), 부지암정사(不知巖精舍) 등에서 학문을 논하고 제자를 교육하면서 강안학파(江岸學派)의 구심점 역할을 했다.

이러한 삶의 끝에 입암에 정착했고, 입암 28경은 장현광의 도학적 삶이 반영되어 설정되었다. 28곳은 장현광이 오기 전부터 존재했겠지만 이름을 갖고 의미를 부여받게 된 것은 장현광이 오고서이다. 입암 28경은 기이함이나 아름다움과 같은, 시각적으로 부각되는 자연물만을 대상으로 삼고 있지 않

다. 28경 중에 함휘령(含輝嶺), 경운야(耕雲野), 소로잠(小魯岑), 답태교(踏苔橋) 등이 그렇다. 이들은 명칭에서부터 시각적 아름다움과는 거리가 머니, 함휘령은 군자가 덕을 쌓은 모습을 비유한 것이고, 경운야는 이익을 탐하지 않고 산중에서 도를 즐거워하는 것이고, 소로잠은 성인이 오른 산 이름을 빌린 것이고, 답태교는 경심대를 가기 위해 거치는 길이다. 아름답거나 기묘한 경치를 드러내는 명칭과는 다름을 알 수 있다.

나아가 명칭에서부터 형이상학적 성격을 드러내는 곳도 있다. 계구대(戒懼臺), 기여암(起予巖), 세이담(洗耳潭), 구인봉(九仞峯), 경심대(鏡心臺) 등이다. 이들은 자연물의 형상이나 위치 등에 착안하여 28경의 하나로 설정한 후 심성 수양의 의미를 부여한 곳이다. 각각 삼가 조심하고 두려워함, 나를 일으켜 독려함, 인욕을 좇는 세상사에 더럽혀진 귀를 씻음, 마지막까지 정진하여 수양함, 물의 흐름에 비추어 마음을 성찰함 등의 의미를 드러낸다. 이러한 설정은 대상에 대한 심미적 인상보다 철학적 사유를 거친 결과이니 은일하는 삶에서나 가능하다. 이러한 명명(命名)은 장현광이 28경을 설정하고 경영한 의도에서 비롯된다. 「입암기」를 통해 이를 살필 수 있다.

「입암기」에서는 혹자(或者)의 질문에 대한 화자의 대답으로 이를 나타내고 있다. 질문은 사물에 이름을 붙인 것이 인위적이고 이치를 거스르는 행위가 아니냐는 것이다. 이에 대해 28경을 정하고 이름을 부여한 것은 만물에 내재된 이치를 끌어

내어 이치대로 쓰이게 하기 위함이라고 설명한다. 나아가 시내와 산 즉, 입암 28경의 쓰임새는 사람이 자적(自適)과 완상으로 사물에 이르러 이치를 통하는 것(유정으로 무정과 사귀어 이치를 감통)이라고 부연한다. 이러한 논리는 성리학의 수양방법으로서 격물치지를 통한 본성 함양에 뜻이 닿아 있다. 곧 성찰을 통해 사물의 이치를 파악하고 확장하여 나의 본연지성(本然之性)을 함양함이다. 장현광이 입암에서 28경을 설정하고 경영한 의도가 성리학의 핵심에 있음을 알 수 있다.

입암 28경 중 으뜸은 입암이나 중심이 되는 것은 일제당이다. '28'이라는 숫자는 28개의 별 즉, 28수(二十八宿)를 가리킨다. 입암[卓立巖]은 북극성, 계구대는 27수의 각수(角宿) 동쪽 우두머리 별, 상두석(象斗石)은 북두칠성 등이다. 모든 별은 북극성을 중심으로 운행하므로 입암이 으뜸이 되어 1경으로 설정된다. 일제당이 중심인 까닭은 강학의 공간이고 28경의 완상을 통한 수양의 출발점이기 때문이다. 더욱이 일제당은 장현광과 입암사우가 사우관계를 형성하면서 도학에 정진한 공간이니, 좋은 친구는 서로 좋은 향기를 주고받는다는 뜻의 우란재(友蘭齋), 친구가 잘 되는 것을 기뻐한다는 뜻의 열송재(悅松齋) 편액에 그 의미가 표현되어 있다. 요컨대 일제당은 입암 28경의 주요 경물을 주변에 배치하여 입암사우와 서로 격려하면서 도학에 정진하는 구심점이라 하겠다.

일제당의 '일제'는 날로 상승한다는 뜻이다. 『시경』「상송(商

頌)」 장발(長發) 장에 '탕왕은 물러나는 것도 지체하지 않으므로 성스러움과 공경함이 날로 더하는구나[湯降不遲 聖敬日躋].'라고 하는 데서 취한 것이다. 즉, 일제당에서 성스럽고 공경하는 마음을 날로 더하여 학문과 수양에 힘쓴다는 뜻으로 볼 수 있다. 장현광이 입암에 들어온 후 입암사우와 함께 돌에 나이순으로 이름을 쓰고서 청유(淸幽 ; 속세와 떨어져 깨끗하고 그윽함)를 지키면서 살고자 서로 약속했다니, '일제'의 뜻과 멀지 않다. 도학에의 정진에 대한 절실함과 정성스러움을 느낄 수 있다. 이는 장현광이 일제당에 붙여 지은 아래의 시를 통에서도 확인된다.

成湯聖且敬(성탕성차경)	탕왕은 성스러우면서도 공경하였으니
況吾初無志(황오초무지)	하물며 우리도 처음부터 뜻을 두지 않을 수 있으리.
恢築願及時(회축원급시)	때마침 더 넓히고 새로 지어
永作藏修地(영작장수지)	길이 공부하고 수양하는 곳으로 만들구려.

　일제당에 올라보면 입암 28경들이 서서히 눈에 들어온다. 난간에 서면 먼저 물길 건너편에 마주 보이는 나지막한 산등성이가 포착되니 구인봉(九仞峯)이다. 입암과는 마주 보며 손을 잡고 공경과 정성으로 읍(揖)하는 듯해 이름을 붙였는데, '구인봉'이라고 하였다. 『서경』「여오편(旅獒編)」에 '구인공휴일궤(九仞功虧一簣)'이라는 구절이 나온다. 아홉 길의 산을 쌓아 올리는

‖ 일제당에서 본 구인봉이 도로로 잘려 있다.
그 왼쪽 뒤의 산이 함휘령이다.

데는 적은 양의 흙도 정성껏 쌓지 않으면 무너지고 마는 것처럼 학문도 끝까지 온 힘을 다해야 이룰 수 있다는 의미이다. 진리에 대한 절실한 마음이 이러한 명명으로 나타났을 것이다. 구인봉은 지금은 산자락의 끝이 도로로 잘려있어 그 의미를 온전하게 느껴보기 어렵다.

일제당 오른쪽 앞에 입암이 서 있다. 규모는 높이 20m 둘레 15m 정도로서, 우리나라 곳곳에 있는 '입암'이라는 지명 중의 하나이다. 이곳의 입암은 온전히 바위로만 이루어져 있는 등 다른 곳과 차별성이 있다. 장현광도 이러한 점을 포착하여 「입암기」에서 특별히 자세히 언급하고 입암의 특징을 분석하고 추상화를 시도한다. 입암의 특징은 홀로 서 있고, 모양이 흉하지 않으면서 곧고, 맑고 깊은 물가이면서 조용한 산중에 있다는 것이라고 한다. 이런 특징에 근거해 중정(中正) 즉, 모자라거나 넘치지 않으면서 치우침이 없이 곧고 올바르다는 속성을 추출하고, 어질고 지혜로운 자가 찾는다고 의미를 부여한다. 덕과 지혜를 갖춘 자가 입암을 찾은 것은 당연하고, 입암의 모습처럼 중용과 정도에서 벗어나지 말아야 한다는 것이다.

입암에서 일제당 쪽으로 계구대와 기여암이 있다. 일제당

옆에 있는 산언덕이 계구대이고, 뒤편 바위가 기여암이다. 계구대는 직접 올라가 보면 그렇게 힘들지는 않으나, 삼면이 절벽이므로 '경계하고 두려워하는 대'라 이름을 붙인 것이다. '계구'는 『중용』의 '그 보이지 않는 곳에서

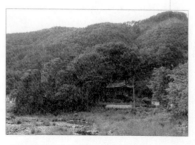
‖ 입암, 계구대, 기여암, 일제당이 보인다.

경계하고 조심하고. 그 들리지 않는 곳에서 두려워하며 무서워한다.'라는 구절과 연관되니, 진리 추구의 항상성과 엄정성을 뜻한다. 기여암은 산처럼 솟은 바위에 소나무 숲이 가지가 서로 얽혀 있는데, 신선세계의 풍취가 있어 쳐다보는 사람을 일으키게 하므로 '나를 일으키는 바위'라고 하였다. '기여'는 『논어』의 '나를 불러일으키는 자는 상(商)이다,'[10]라는 구절에서 따왔으니, 진리 추구에 대한 자세의 중요성을 말한다. 이렇게 보니 계구대와 기여암은 도학적 삶에 대한 일관되고 빈틈없는 자세를 환기하려는 의도에서 명명되었음을 알 수 있다.

일제당 앞에는 가사천이 휘돌아 흐르고 있다. 죽장에서 발원한 가사천은 자호천으로 합류되어 영천에서 금호강으로 흘러가는데, 입암 28경 중 상당수가 가사천과 관련된다. 일제당

10 상(商)은 공자의 제자 자하로서, 자하가 시경의 '소박함이 현란함을 만들었구나.'라는 구절에 대해 물으니, 공자가 '그림 그리는 일은 흰 여백이 있은 뒤에야 가능하다.[繪事後素]'라고 대답한다. 이에 자하가 '예는 뒤에 생긴 것입니다.'라고 말하므로, 공자가 기뻐하며 한 말이다.

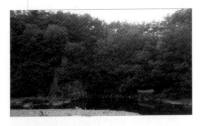
‖ 오른쪽이 피세대이다.

에서 내려다보면 강바닥에 6개의 둥근 바위가 여기저기 있다. 이것을 북두칠성과 닮은 상두석(象斗石)이라고 한 것으로 보아 원래는 7개였을 것이다. 북극성(입암)의 주변에 북두칠성이 있음을 상기하면 상두석의 설정이 납득된다. 우주의 운행이 천리 조화의 가시화라는 점에서, 마치 북두칠성이 북극성을 중심으로 해 도는 것처럼 진리를 향한 자세가 끊임없고 일관되어야 한다는 의미로 파악된다. 입암 아래 수어연(數魚淵)과 경심대가 있으니, 물길이 입암 아래로 이어지는 곳에 물이 맑고 유속이 늦춰져 물고기를 셀 수 있고 마음을 비춰 볼 수 있는 곳이다.

그 외 가사천에 소재하는 것으로는 세이담(洗耳潭), 피세대(避世臺), 욕학담(浴鶴潭), 화리대(畵裏臺) 등등이 있다. 이 중 피세대는 구인봉의 동쪽 암벽 일부를 가리킨다. 그 외 찾기 쉬운 곳을 보면, 함휘령은 구인봉 뒷산으로서 높고 둥글면서 숲이 울창해 밝게 드러난다고 '빛을 머금었다[含輝]'라고 이름을 붙였는데, 군자가 덕을 쌓아 착함이 얼굴에 나타나고 덕이 등에 가득함을 비유한 것이다. 주자가 '옥이 묻혀 있으니 산이 빛을 머금고 있다.[玉蘊山含輝]'라고 한 구절에서 취했다. 답태교는 계구대에서 입암 아래로 내려가는 길이다. 한편 소로잠(小魯岑)은 일제당의 뒷산을, 토월봉은 솔안마을의 동쪽 산을 가리킨다.

'소로'는 공자가 동산(東山)에 올라가 노나라가 작고 태산에 올라가 천하가 작다고 한 데서 따 왔다. '토월'은 둥근 달이 봉우리 위에서 뜨는 것이 마치 산봉우리가 달을 토해내는 듯해 붙인 이름이다.

장현광의 「입암13영(立巖十三詠)」에 소로잠에 붙인 시가 있다. 시에서 화자는 도의가 쇠해진 세상의 위기를 해결하는 것이 자신의 사명이라고 간접적으로 드러내고 있다. 또한 그 바탕에는 해결이 가능하다는 낙관론이 깔려 있는데, 낙관의 근거는 성인 즉, 공자가 이룬 업적이다. 공자가 작은 나라에 태어났으나 그가 펼친 도가 온 세계로 퍼져 나가 도의가 바로잡혔다는 것이다. 이 나라도 작으므로 누군가가 학문과 수양으로 높은 경지에 오른다면 세상을 바로 잡는 역할을 할 수 있다는 생각이 표출되고 있다. 이는 자신감이 아니라 각오 내지 당위성을 표현한다고 봐야 할 것이다.

大聖生小魯(대성생소로)　　공자가 작은 노나라에 태어나시니
行潦與滄溟(행료여창명)　　길바닥에 괸 물이 큰 바다를 이루네.
何但魯地小(하단로지소)　　어찌 노나라만 땅이 작겠는가.
擧世風雨冥(거세풍우명)　　온 세상이 비바람에 캄캄하다오.

나머지 28경을 마저 언급하면 다음과 같다. 산지령(産芝嶺), 정운령(停雲嶺), 격진령(隔塵嶺), 상엄대(尙嚴臺), 야연림(惹煙林), 초

은동(招隱洞), 심진동(尋眞洞), 채약동(採藥洞), 합류대(合流臺), 향옥교(響玉橋), 물며정(勿羃井) 등이다. 이들 중에는 멀리 있는 것도 있고, 여러 가지 이유로 인해 분간하기 어려운 것도 있다. 이들의 위치에 대해서는 입암서원 앞에 있는 노계시비공원의 입암 28경 위치도를 참고할 수 있다. 28경의 위치는 사람마다 비정하는 지점에 조금씩 차이가 있는데, 쉽게 논란이 해소될 것 같지 않다. 일제당이라 하면 으레 입암 28경을 연상하게 마련이므로 위치가 확정되고 그에 대한 콘텐츠화 작업이 뒤따라야 할 것으로 보인다.

일제당은 절벽에다 높은 자연석 축대를 쌓고 그 위에 정면 3칸·측면 2칸 규모로 건축되었다. 가운데가 마루이고 마루 양쪽이 온돌방으로 구성된 현재의 일제당은 1914년에 복원한 것을 보수한 건물이다. 원래 일제당은 1605년 초가로 지어졌었는데, 1907년 산남의진 의병이 일본군 영천수비대를 맞아 입암전투를 벌였을 때 일본군에 의해 소실되었다. 일제당의 동편 방 우란재에는 권극립과 정사상이, 서편 방 열송재에는 손우암, 정사진이 거처하면서 공부했다. 장현광은 입암서원 북편에 있는 만활당(萬活堂)에서 거처했는데, 만활당은 입암사우가 장현광의 거처를 위해 마련한 집이다.

만활당은 1606년에 권극립의 아들 권봉(權對)과 정사진의 아들 정전(鄭墅)이 맡아 지었다고 한다. 장현광이 만활당부(萬活堂賦)를 짓기도 했는데 일제당이 소실될 때 다행히 불이 붙지

않았다. 원래 좌우전후에 만욱재(晚勖齋), 수약료(守約寮), 주정협(主靜夾) 등 건물이 있었으나 사라지고 말았다. 만욱재는 장현광이 84세의 나이로 세상을 뜬 곳이다. 병자호란이 일어나자 의병 봉기의 격문을 보내고 군량미를 모으는 등 항전에 앞서다가, 인조가 항복하자 이곳으로 다시 들어와 6개월 후 운명했다. 전날부터 천둥이 치고 큰비가 내려 산이 무너졌고 다음 날 아침 잔뜩 흐린 날씨에 바람이 불고 번개가 치다가 멈췄다는 말이 전한다.

대학자의 죽음에 천기가 반응했다는 이야기는 항상 우주 운행을 통찰하고 인간 존재를 성찰해 온 그의 면모 때문에 생겨난 듯하다. 78세 때 우주설(宇宙說)을 저술했는데, 대지가 두텁고 무거우면서도 추락하지 않는 것은 하늘을 둘러싸고 있는 대기가 쉼 없이 빠르게 돌면서 대지를 떠받치고 있기 때문이라는 내용이다. 노년에 내어놓은 이 우주론은 독창적이고 획기적이라는 평가를 받고 있다. 일찍이 「우주요괄첩」을 지을 만큼 성찰을 일상화하고, 주역 공부에서 손을 떼지 않고, 스스로 좀(蠹)이기를 자처하면서 우주의 광대무변 앞에 겸허하고자 한 자세와 무관하지 않을 것이다. '여헌'이라고 자호(自號)한 것도 이러한 존재론적 성찰에 근거하는 것이다.

입암을 갔다면 입암서원과 노계시비공원은 반드시 들러야 할 곳이다. 장현광 20년 사후에 건립된 입암서원은 대원군 때 훼철된 후 강당과 사당만 복원된 서원이다. 입암서원이 유명

한 데는 장현광이 직접 심어 400년이 넘도록 자란 향나무의 존재가 한몫을 했다. 기념물로 지정되었으나 현재는 고사되고 없다. 강당은 가끔 고건축물에서 발견되는 치마지붕이 좌우에 얹혀 있는데, 강학하는 공간 양쪽의 부속공간을 위한 구조이다. 사당 안에는 중앙에 장현광의 신주가, 좌우에 입암사우의 신주가 모셔져 있다. 장현광을 배향하는 사액서원은 구미에 있는 동락서원(東洛書院)으로서, 동락은 동방의 이락(伊洛) 즉, 정호(程顥), 정이(程頤)라는 뜻이다.

노계시비공원은 박인로가 장현광과 종유從遊하면서 「입암이십구곡」와 「입암별곡」을 지은 데 근거해 조성되었다. 특히 시조 「입암이십구곡」의 창작은 장현광에 의한 대작(代作)으로서, 창작시기가 박인로가 69세 되던 1629년 때로 추정된다. 박인로가 장현광을 방문한 것은 임란 때 종군하다가 난후 관직을 그만두고 성리학에 몰두하면서 대학자인 장현광에게 배움을 청하기 위해서였다. 장현광 또한 박인로의 열의와 학문을 인정하여 이미 노래를 잘 짓는 '선가자(善家者)'로 알려져 있는 그에게 시조 창작을 의뢰한 것이다. 이에 박인로는 서론 격의 1수를 포함해 입암을 중심으로 22경을 노래한 29수의 시조

를 지었다.

박인로는 가사문학의 대표 작가이고 「입암이십구곡」은 대입수능시험에도 출제된 적이 있으므로 장현광을 이해하는 데 거꾸로 도움을 줄 수 있다. 그런 점에서 노계시비공원은 일제당과 불가분의 관계를 지닌다고 하겠다. 공원에서 보면 가사천과 피세대가 어울려 수려한 경치를 만들어 낸다. 현재 입암 일원에 둘레길 조성에 대한 계획이 수립 중이라고 한다. 일제당과 입암서원 등 유적은 임란 후 입암에 남은 권극립 문중에 의해 관리되고 있는데, 이들 후손 중 뜻있는 분들이 앞장서서 직접 28경을 조사하고 경비를 마련하고자 추진하고 있다. 이러한 사업이 입암 28경을 아끼는 지역민들의 참여로 이루지는 만큼, 문화콘텐츠의 바람직한 모델로 실현되기를 기대해 본다. 세상이 혼란한 와중에도 진리탐구에 대해 순수한 목적을 지켜나간 다섯 사람의 정신이 베여 있는 둘레길이 된다면, 현대사회의 우리들이 신체적, 정신적 힐링을 경험할 수 있는 공간이 될 것이다.

일제당을 가면 안타까운 점이 두 가지 있다. 하나는 일제당 입구에 전봇대가 서 있어 전깃줄이 앞을 지나간다는 점이다. 이 전기시설은 일제당의 전경(前景)과 전경(全景)을 해치는 요소가 된다. 일제당에서 보는 경치에는 모두 전깃줄이 가로로 그어지고, 동구 앞 도로(69번 지방도)를 지나갈 때 한눈에 들어오는 입암과 어울린 일제당의 경치에도 전봇대와 전깃줄이 포함된

다. 관계기관과의 협의를 통해 개선방안을 모색해 볼 일이다. 다른 하나는 근년에 설치한 일제당 안내판에 오류가 있다는 점이다. '일제'의 '제(隮)'가 '제(臍)'로 표기되어 있는데 뜻풀이도 되어 있지 않기에 일제당의 의미를 왜곡시킬 수 있다.

일제당은 아직 교통이 불편한 곳이므로 인근의 문화재나 명소와 함께 탐방할 계획을 세우는 것이 좋다. 외진 곳인 만큼 경치가 빼어나거나 이름난 누정이 제법 있어 탐방 노정을 짜는 즐거움을 누릴 수 있다. 가장 가까운 곳으로는 포항 덕동마을·용계정이 있고, 영천 횡계리의 옥간정도 멀지 않고 영천호도 멋진 드라이브 길을 선사한다. 좀더 멀리 간다면 가사천의 상류로 올라가 고개를 넘어 상옥·하옥계곡을 갈 수 있고, 대서천의 수량이 많지 않다면 하옥에서 옥계계곡에 있는 침수정으로도 가볼 수 있다. 일제당에서 북쪽으로 간다면 청송 신성계곡의 방호정이 침수정보다 더 가깝다.

▶ 일제당 소재지: 경상북도 포항시 북구 죽장면 죽장로 73번길 11-8

3장. 누정에 올라 활을 쏘다

- 월송정, 벽송정

이 장에서는 활을 쏘는 장소로 사용된 누정이 대상이 된다. 울진의 월송정과 고령의 벽송정은 모두 탁 트인 장소에 자리 잡고 있어 오랫동안 활을 쏘는 사정(射亭)으로 존재했다. 두 누정은 모두 역사가 길뿐 아니라 뛰어난 경치로도 유명했다. 그럼에도 이 장에서 다루는 것은 누정의 다양한 모습 중에서 활쏘기 연습도 하면서 마음도 다스리고 경치도 즐긴 사례로 알맞기 때문이다.

1. 월송정(越松亭)

Key Word: 월송정도, 굴미봉, 월성포 진성, 솔숲, 모래, 사정

월송정은 오래 전부터 전경(前景)이 뛰어난 누정으로 유명했다. 월송정에서 보는 경치는 관동팔경의 하나여서 정철의 동해안 여행의 종착지이기도 했다.[11] 더욱이 월송정에 올라 보면 알 만한 명사(名士)들의 시가 수두룩하여 뛰어난 경치로 소문난 것이 어제오늘의 일이 아님을 알 수 있다. 또한 주변 경관과 함께 월송정의 풍광도 좋아서, 성종 때 경치가 뛰어난 사정

11 관동별곡을 살펴보면 전후 정황과 내용으로 미루어 정철이 월송정까지 갔음을 알 수 있다.(성호경, 「가사<관동별곡>의 종착지 '월송정 부근'과 결말부의 의의」 국문학연구22, 2010, 142~151쪽)

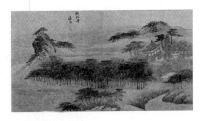
‖ 정선의 월송정도.

(射亭)을 그림으로 그리게 한 결과 영흥의 용흥각과 월송정의 그림이 올라오자 왕이 용흥각의 경치도 좋으나 월송정에 비할 수 없다고 할 정도였다. 이러한 유명세는 그 후에도 많은 그림을 탄생시켰으니 동해안의 대표적 명소가 되었다.

월송정을 담은 그림은 여러 편이 있는데, 월송정에 대한 이야깃거리는 여기서부터 시작된다. 가장 대표적인 그림은 두말할 나위도 없이 겸재(謙齋) 정선(鄭敾, 1676~1759)이 그린 『관동명승첩』의 「월송정도」이다. 또한 단원(檀園) 김홍도(金弘道, 1745~?)가 그린 『해산도첩』 중 하나인 「월송정」도 있다. 그 외, 허필(許佖, 1709~1761)의 『관동팔경도병』 중 한 폭인 「월송정」, 정충엽(鄭忠燁, 18C)의 「월송정」, 김유성(金有聲, 18C)의 「월송정도」 등 7~8폭이 있다. 그런데 이들 그림에 그려져 있는 월송정은 지금 우리가 볼 수 있는 월송정과는 무언가 크게 다른 것 같다.

이들 그림에는 공통적으로 현재의 월송정과 두 가지 다른 점이 눈에 띈다. 하나는 월송정의 왼쪽 즉, 북쪽에 바위산이 자리 잡고

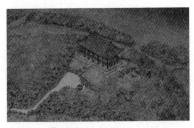
‖ 현재의 월송정 모습.

있다는 점이다. 정선의 그림에서 넘실거리는 동해 물결을 배경으로 우뚝 솟은 바위 위에 나무가 몇 그루 자라 있고, 정충엽의 그림에도 비슷한 형태의 바위가 보이고, 허필의 그림에는 꽤 높은 암벽이 버티고 서 있다. 화가마다 기법이 같지 않은 데다 월송정을 보는 방향이 다르기에 그 모양이 같지는 않아도 동일한 장소임에는 분명해 보인다. 아계(鵝溪) 이산해(李山海, 1539~1609)의 「월송정기」에 '굴산(堀山)'이 나오는데, 현재 지명의 굴미봉이 바로 그것이니 굴미봉의 현재 위치는 월송정의 서쪽이다. 그런데 그림 속의 굴미봉은 바다에서 가까운 데 비해 현재의 굴미봉은 해안에서 더 멀어 보인다.

또 다른 차이는 그림 속의 월송정은 성벽 위에 있고 아래로 성문이 있다는 점이다. 이는 월송정이 월송포(越松浦) 진성(鎭城)의 돈대(墩臺)에 세운 성루 혹은 문루라는 사실을 말해 준다. 곧 월송정 안쪽의 집은 만호진(萬戶鎭)이 된다. 월송포 진성은 1555년에 축조되었고 만호진은 왜구를 막는 군사들의 주둔지이므로 진성은 그림에서 보듯 해안에서 가까워 보인다. 이상에서 본 것처럼 그림의 내용과 현재의 월송정이 몇 가지 차이를 나타낸다. 지금의 월송정이 원래의 위치에서 옮겨 지은 것임이 분명해 보인다. 누정의 이건(원래의 위치에서 옮겨 지음)은 월송정만의 일은 아니나 원래 모습에 대한 그림이 많은 점은 이야깃거리가 될 수 있다.

그러면 월송정의 원래 위치, 즉 그림 속 월송정의 위치는 어

‖ 평해고지도.

디일까? 굴미봉이 월송정의 원래 위치와 현재 위치를 비교하는 기준이 될 수 있다. 『평해읍지』에서는 '정자 북쪽에 석봉(石峯)이 하나 있는데 우뚝 솟아올라 있는 것이 마치 움츠린 용이 날카로운 뿔을 드러내고 있는 것 같다.'라고 굴미봉이 묘사되어 있다. 이 굴미봉에 대해 이산해는 「월송정기」에서 '고을 사람들은 이 바위가 신령하다고 믿어 무릇 구원을 바랄 일이 있으면 반드시 여기에 빌곤 한다.'라고 적고 있다. 굴미봉은 모습이 특별하고 사람들에게 분명하게 기억되는 장소였으므로 혼동될 여지는 전혀 없다. 이러한 기록에 옛 그림을 적용해 보면 원래의 월송정 자리는 굴미봉[12]의 남쪽이면서 지대가 높고 솔숲이 있는 곳으로 추정할 수 있다.

이는 몇 년 전 평해읍 월송리 303-17번지 일원(월송신혼예식장 부근)에서 월송포 진성의 유적이 발굴된 사실에서 확인된다. 이 일대는 뒤로 솔숲이 있고 지대가 높은 곳이다. 여기서 1871년에 편찬된 『관동읍지』의 고지도를 참고할 수 있다. 지도에서 월송정은 월송포 진성의 성곽에 접해 있는데, 진성은 바닷가에 가까운 곳에 자리 잡고 있고 진성의 양쪽으로 내가 흐르고

12 현재 굴미봉은 평해황씨 시조제단이 있는 대종회 경내에 있으니, 이는 평해황씨의 시조신화에 굴미봉이 나오기 때문이 아닌가 한다.

있어 정선의 그림과 일치한다. 약 150년 전의 지도와 현재를 비교해 보면 이 내는 사라졌고 해안선은 바다로 밀려 나와 있다. 이것은 동해안의 특성상 사빈(沙濱)이 잘 형성되므로 모래가 쌓여 해구를 잘 메우고 하천이 막혀 물길이 달라진 데 원인이 있다. 세종실록(26년 7월 20일)과 성종실록(16년 4월 7일)에 모래가 쌓여 해구와 포구를 메워 문제가 많다는 기록이 나온다.

해안의 지형이 변하면서 월송정의 역사도 바뀌었다. 해안방어기지인 월송포영 진성의 성루가 월송정이었기 때문이다. 지형적 요인이 불리해지고 국방의 배경이 바뀌면서 평해의 월송포영은 점점 쇠락해져 갔다. 월송포 만호진이 울릉도 수토(搜討) 기능을 한때 맡기도 했지만 효종 때는 폐지론이 제기되었다. 이에 효종은 경치가 좋으니 그대로 두라고 했다는데, 아마 선대 왕들의 애호도 유지에 영향을 미쳤을 것 같다. 월송정의 경치는 특히 활 쏘는 사정으로서 뛰어났음은 성종 때의 일로도 짐작할 수 있는 바, 김홍도가 그린 「월송정」을 통해 확인된다. 18세 후반에 그려진 이 그림에서 문루의 정면 먼 곳에 과녁이 발견되니, 이는 '솔숲 남쪽은 곧 만호포의 성루로 누

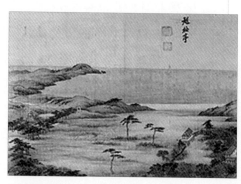

‖ 김홍도의 월송정. 모래밭 건너에 과녁이 보인다.

각이 분곡(粉鵠: 과녁)과 마주하여 있다.'라는 이산해의 「월송정기」의 내용과도 일치한다.

1555년 월송포 진성이 축성되기 전에는 월송정에 대한 정보가 많지 않다. 울진군지를 참고하면 월송정의 창건 시기는 고려 충숙왕 때(1326년)임을 알 수 있다. 이는 고려 말 문인 이곡(1298~1351)의 「동유기(東遊記)」에 월송정의 위치와 유래에 대한 언급이 나오는 것으로 보아 틀림없는 듯하다. 그 후 조선 성종 때 가장 경치가 좋은 사정으로 꼽혔으나 오래지 않아 허물어진 것 같으니, 연산군 때 1506년 강원도관찰사로 내쳐진 박원종이 월송정을 중건했다는 기록이 나오기 때문이다. 관찰사가 중건한 것으로 보아 진성의 축성 전에도 월송정은 관아에 속한 누각이었음이 확인된다. 규모가 크고 공식행사도 열리는 누정이었던 셈이다.

그 후 월송정은 19세기 중엽까지는 존속하다가 허물어진 것 같다. 김홍도 등 화가의 그림과 고지도에 여전히 등장하고 있으므로 그렇게 볼 수 있다. 그러다가 19세기 말에 이르러 울릉도에 관리가 파견된 후 월송 만호에 울릉도 도장을 겸하던 진성의 수토 역할조차 사라지면서 진성과 함께 월송정은 쇠락의 길을 걸었다. 1881년 울릉도 검찰사로 있었던 이규원(李奎遠, 1833~1901)이 쓴 『울릉도 검찰일기』에 의하면, 1882년 4월쯤에는 성루는 형체만 유지한 채 건물도 무너져 월송정은 흔적만 남았다고 한다. 월송포 진성이 기능을 상실하자 성과 함께

월송정도 자라지고 만 것이다. 폐허가 된 월송정은 계속 방치되었는데, 이는 동아일보 1926년 7월 31일자 기사에 월송정을 찾을 수 없다고 한 데서 알 수 있다.

월송정에 대한 복원은 1930년을 지나면서 시도되기 시작했다. 1933년 평해 출신의 독립운동가 황만영과 전자문 등이 중심이 되어 월송정 건축기성회를 만들고 회원과 비용을 모아 옛 군청사의 부재로 월송정을 재건하고자 했다. 그렇게 해서 재건된 월송정의 모습은 당시 신문으로 어느 정도 추정이 가능하다. 조선중앙일보 1936년 7월 28일 기사의 사진과 동아일보 8월 25일 기사[13]에 의거하면, 월송정은 모래언덕 위에 월송포 진성의 남은 성벽에 의지하고 옛 군청의 목재를 이용해 지은 2층 누각 형태로 한쪽으로 기울어진 모습이었다. 이때까지도 진성이 있는 원래의 자리에 있었음을 알 수 있다. 이렇게 복원된 월송정도 일제강점기 말기에 전투기

‖ 현재의 월송정 소나무숲.

공습의 표지가 된다는 이유로 철거당했다.

현재의 위치로 옮긴 것은 이후로서, 재일교포 단체인 금강회가 1969년에 철근콘크리트로 새로 지을 때이거나 1980년

13 「전조선철도 예정선 답사기」 연재 기사이고, 사진만 실린 기사는 조선중앙일보의 '조선의 승경을 찾아'라는 연재 기사이다.

현재의 월송정으로 중건할 때이다. 옮긴 목적은 오래도록 경치로 유명세를 유지한 월송정의 본래 모습을 재현하기 위해서일 것이다. 월송포 진성에서의 월송정은 19세기 말 무렵부터는 이미 바다에서 멀어져서 본래의 경치를 소환하지 못하고 있었기 때문이다. 현재의 위치는 동해안에 인접한 높은 지대이어서 멀리까지 조망할 수 있고 해안 쪽으로 모래밭이 넓게 펼쳐져 있는 곳이다. 한편 솔숲은 독지가에 의해 1950년대 새롭게 조성되었기에 원래의 솔숲에는 미치지 못한다. 월송정에서 솔숲은 매우 중요한 요소로서 신비한 정취를 자아내는 특별함이 있는 곳이다. 이는 아래 이산해의 「월송정기」에서 '푸른 덮개와 흰 비늘'로 표현된 오랜 수령의 솔숲이라야 생성될 수 있다.

> 푸른 덮개와 흰 비늘의 소나무가 우뚝 높이 솟아 해안을 둘러싸고 있는데 ~ 송림의 빽빽함이 참빗과 같고 소나무의 곧기가 먹줄과 같아, 고개를 젖히면 하늘에 해가 보이지 않고 나무 아래는 다만 곱게 깔린 은부스러기 옥가루와 같은 모래뿐이다. 그래서 까마귀나 솔개가 깃들지 못하고 개미나 땅강아지가 다니지 못하며, 온갖 풀들도 뿌리를 내리지 못한다. ~ 그런데 때로는 밤이 깊고 인적이 끊기어 만뢰(萬籟)가 모두 잠들 때가 되면, 신선이 학을 타고 생황을 부는 듯한 소리가 은은히 공중에서 내려오곤 하니, 이것은 틀림없이 몰래 이곳을 지키러 오는 귀신이나 이물(異物)이 있는 것이다.

월송정의 한자 표기는 문헌에서 '越松'과 '月松'이 혼용되고 있다. '越'도 넘는다는 뜻과 월나라라는 뜻의 두 가지로 쓰인다. 전자는 신

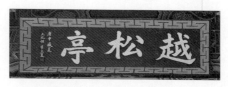

‖ 최규하 전 대통령의 글씨다.

선이 솔숲을 지나쳐 지나갔다거나 날아서 넘었다는 뜻이고, 후자는 중국 월나라에서 소나무를 가져와 심었다는 뜻이다. 한편 '月'은 신라의 네 화랑이 달밤에 솔밭에서 놀았다는 뜻이다.[14] 세 가지 중 넘을 '越'이 가장 이른 시기의 것이기는 하나, 같은 시대의 인물인 안축의 글에는 '月'이 쓰이고 있어 이른 시기의 것이 정확하다고만 할 수도 없다. 더욱이 비 갠 뒤 떠오른 달그림자가 소나무 아래 어른거려 은빛 모래가 문득 달빛으로 바뀌고 지팡이를 짚고 걸으면 찬 기운이 일어나므로 '月松亭'으로 한다는 운치 있는 내용의 기록도 있어 어느 한쪽이 우세하다고 하기 어렵다. 어느 쪽이든 '松'은 고정되어 있으므로 솔숲이 월송정에 대한 기억에서 큰 의미를 지닌다고 할 수 있다.

다소 지체되었지만 이제 월송정으로 올라가 본다. 계단을 올라 월송정 앞에 서면 지금의 월송정은 웅장하기는 하나 고졸미(古拙美)가 없음을 느끼게 된다. 이는 신축이기 때문에 어쩔 수 없는데 많은 그림 속의 월송정과 구조가 다른 점은 생

14 차례대로 고려 이곡(李穀, 1298~1351)의 「동유기(東遊記)」 이산해(李山海)의 『아계유고(鵝溪遺稿)』의 「월송정기」 『신증동국여지승람(新增東國輿地勝覽)』의 「평해군」편에 나온다.

‖ 월송정에서 내려다 본 경치. 송림, 모래밭, 하늘과 함께 동해의 대비가 선명하다.

각해 볼 문제다. 정면 5칸, 측면 3칸의 겹처마 팔작지붕으로서 철저한 고증을 거쳐 고려시대의 양식으로 지었다고 하지만, 정작 월송정을 그린 네 그림에 월송정이 정면 3칸, 측면 2칸으로 돼 있는 것과 다르다. 새로 짓는 문화재가 반드시 예전의 모습을 유지해야 하는 것은 아니나, 최대한 과거 자료를 근거로 활용하는 자세가 아쉽다.

2층에 오르면 여느 누정과는 다른 두 가지를 접할 수 있다. 하나는 벽이 없이 확 트인 마루에서 바닷가의 누정에서만 경험할 수 있는 전경(前景)이 눈에 들어온다는 점이고, 다른 하나는 처마 아래 수많은 누정시가 걸려 있다는 점이다. 전자는 가장 두드러진 특징이므로 자세히 논의해 볼 필요가 있다. 월송정에서의 전경은 색상의 단조롭지만 선명한 대비가 마음을 쾌적하게 한다는 특징을 지닌다. 눈 아래로 바다 멀리까지 시야

에 들어오면서 바닷가 모래밭의 흰색을 제외하고는 하늘, 송림, 동해의 각기 다른 색조의 푸른색이 눈을 시원하게 한다. 월송정이 아니면 맛보기 어려운 광경이다. 단조롭다는 말은 모래밭, 바다, 하늘의 요소가 큰 덩어리로 단순하게 배치되어 있다는 뜻이다. 가로로 모래밭, 바다, 하늘이 층을 이루면서 자연스럽게 대조를 형성해 단조롭지만 색의 대비가 뚜렷하다. 이러한 대조를 강화하는 요소는 동해의 바다 빛깔이다. 여기에 솔숲의 진녹색은 색상의 단조로움을 벗어나게 하는 중요한 요소이다.

바다, 모래, 하늘의 대비는 동해안의 누정이라면 비슷하게 나타날 텐데, 월송정이 관동팔경의 하나로 꼽힌 특징은 무엇일까? 관동팔경의 대부분을 차지하는 누정끼리 비교하면 월송정의 독자성이 드러난다. 고성의 청간정, 강릉의 경포대, 삼척의 죽서루, 울진의 망양정, 통천의 총석정 중에서 대비가 가능한 망양정을 대표적인 예로 들면, 같은 울진 관내에 있는 망양정의 경우 해안의 높은 지대에 자리 잡고 있어 먼 바다를 조망할 수 있는 장쾌함은 있으나 월송정처럼 송림의 짙은 녹색이 주는 색깔의 대조는 없다. 월송정의 독자성은 역시 송림에 있음을 알 수 있는데, 특히 월송정의 송림은 '월송'의 어원에서 보았듯 오래되고 빽빽한 숲이 주는 신비스럽고 고요한 분위기와 그 속에 달빛에 반사되는 모래밭 등은 더욱 특별함이 있다.

누정시를 통해 송림의 비중에 대한 당시의 인식을 엿볼 수

∥정조 어제시

있다. 월송정의 오랜 유명세는 왕을 다녀가게 했고 어제시(御製詩)도 남겼다. 숙종과 정조가 지은 시에서는 공통적으로 솔숲에서 발단해 시상의 전개되고 있다. 각기 소재가 장송 -> 모래, 후자는 솔숲 -> 바다로 옮겨지고 있어 소재로서는 소나무가 비중이 가장 큼을 알 수 있다. 또한 솔숲이 오래되었다는 사실에 대해서도 분명히 인식이 드러난다. 신선들이 솔밭에서 놀았다는 고사를 상기하고, 소나무가 오래되었다고 언급하고 있기 때문이다. 송림이 월송정에서 중요한 경치로 수용되고 있었음이 시에서도 확인된다. 어제시 중 정조의 시를 인용해 본다.

環亭松柏太蒼蒼(환정송백태창창)	월송정을 둘러싼 송백은 울창한데
皮甲鱗岣歲月長(피갑린순세월장)	갈라진 나무껍질을 보니 세월이 오래되었구나.
浩蕩滄溟流不盡(호탕창명류불진)	넓고 넓은 푸른 바다는 쉬지 않고 출렁이는데
帆檣無數帶斜陽(범장무수대사양)	돛단배가 석양에 무수히 떠 있구나.

월송정에 걸려 있는 시판에는 안축(安軸), 이곡(李穀), 이행(李行)을 비롯해 성현(成俔), 황준량(黃俊良), 심수경(沈壽慶), 김시습(金時習), 황여일(黃汝一) 등 유명 인물들의 시가 보인다. 그 외에도, 이달충(李達衷), 전자수(田子壽), 성세창(成世昌), 성수익(成壽益), 오도일(吳道一), 권시경(權是經) 등등 일일이 거론하기 어려울 정도로 많다. 걸려 있지 않고 문집 등에 실린 누정시도 많으니, 예컨대 서거정(徐居正), 최립(崔岦), 송인(宋因), 이현일(李玄逸) 등등이 있다. 유명세가 대단함을 알 수 있다. 이들 중 김시습의 시는 1460년 동해안을 여행하면서 쓴 것이다. 소설 「금오신화」의 작가 김시습은 수양대군이 정변을 일으키자 책을 모두 불사른 뒤 머리를 깎고 승려가 되어 전국을 방랑한 인물이다.

　월송정에서 경험할 수 있는 요소로 바람도 있다. 바닷가에 자리 잡은 누정에서 누릴 수 있는 정취 중의 하나이므로 숙종 어제시와 황준량, 성현, 조시광, 김만휴 등 여러 시에서 바람이 등장한다. 월송정에서 누릴 수 있는 오감의 경험에 시각은 물론이고 촉각과 청각도 적지 않은 비중을 차지한다고 말할 수 있겠다. 월송정의 이러한 다양한 요소를 잘 표현한 시는 성현의 것으로서, 시각적 이미지 외에도 바람, 솔숲 소리, 파도소리 등 청각적·촉각적 이미지까지 표현하고, 이를 통해 고결함을 지키고 있는 월송정은 모든 것이 타락해도 독야청청하다고 칭송한다. 월송정만을 주인공으로 삼아 월송정을 가장 잘 나타낸 시로 추천할 만하다.

次越松亭韻(차월송정운)

竝海漫漫一路東(병해만만일로동)　　　동해로 난 길은 바닷가로 끝없이
　　　　　　　　　　　　　　　　　이어졌는데

白沙如雲映蒼松(백사여운영창송)　　　구름 같은 흰 모래밭에 푸른 소나무가
　　　　　　　　　　　　　　　　　덮여 있네.

玲瓏虛籟迎風響(영롱허뢰영풍향)　　　영롱한 그 소리 바람결에 들려오고

鴻洞驚濤拍岸春(홍동경도박안춘)　　　밤새 해안에 부딪쳐 부서지는 파도
　　　　　　　　　　　　　　　　　소리 들려오네.

螻蟻豈能侵玉骨(루의기능침옥골)　　　개미들이 어찌 고결함을 범할 수
　　　　　　　　　　　　　　　　　있겠으며

烏鳶終不犯虯龍(오연종불범규룡)　　　까마귀와 솔개들도 마침내
　　　　　　　　　　　　　　　　　규룡(새끼용)을 범하진 못했으리.

滿山桃李皆鹿俗(만산도리개록속)　　　산 가득히 복사꽃과 오얏꽃이 모두
　　　　　　　　　　　　　　　　　세상 속에 떨어질 때

獨也靑靑萬古容(독야청청만고용)　　　독야청청하며 변치 않는 모습이로다.

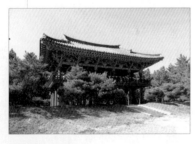
‖ 월송정의 앞 모습.

　　월송정이 있는 평해는 중앙에서 멀리 떨어진 변방의 바닷가였다. 그래서인지 귀양 오거나 은둔하는 문인들이 많았고, 그들도 예외 없이 월송정의 중요한 탐방객으로서 시를 남겼다. 그중 고려

말의 인물로 전자수와 이행이 있으니, 전자수는 강원도 안렴사로 왔다가 국운이 기울어지자 이곳에 은둔했고 이행은 고려 멸망 후 조선을 멀리하다 이곳으로 유배되었다. 그중 전자수는 푸른 소를 타고 해변의 송림과 백사장을 왕래하면서 시를 짓는 것으로 망국의 한을 달래었다고 한다. 다음, 예문관 대제학을 지낸 이행은 평해에서 귀양살이를 할 때 소를 타고 다녔다고 해서 기우자(騎牛子)로 불렸다. 모두 나라가 망하고 귀양살이를 하는 삶 속에서 모든 갈등과 회한을 월송정을 통해 풀고 있다. 가슴이 답답할 때 월송정을 찾아 시인처럼 삶을 초월해 볼 일이다.

월송정은 700년 가까이 되는 세월 동안 그 존재를 유지해 왔다. 위치와 모습이 바뀌어 송림과 모래밭 등 원래의 경치를 누릴 수 없는 부분이 있기는 하지만, 긴 세월 동안 사람들에게 월송정만의 흥취를 안겨다 주었다. 월송정은 다른 동해안의 누정과 비교해 주변 경관에 기암괴석이 있거나 깎아지른 절벽 위에 있지도 않다. 눈을 현혹하거나 기이한 경치에 의존하지 않기에 오래도록 사랑을 받아 왔는지 모른다. 낮에는 모래밭과 소나무 숲, 푸른 바다와 하늘로 구성된 경치가 마음의 평온함을 주고, 달이 뜬 밤에는 소나무 사이로 들어오는 달빛과 솔숲소리, 파도소리가 섞인 음향이 신비함을 주는 월송정의 이미지는 계절과 관계없이 한결같다.

대개는 잠시 월송정을 올랐다가 내려오므로 이러한 장점을

깨닫기 어렵다. 이러한 까닭에 별다른 감흥을 느낄 수 없다고 할지도 모르므로 탐방객에게 생각할 거리를 주기 위해서는 콘텐츠를 개발할 필요가 있다. 월송정의 문화콘텐츠화는 옛 월송정의 모습을 알려주고 솔숲의 신비로움을 환기하는 방향으로 이루어지는 것이 좋을 듯하다. 정선, 김홍도 등 유명 화가의 그림을 제시해 현재와 비교케 하고 설명을 곁들인다면 자연적으로 원래 월송정의 군사적 중요성을 알게 되고 옮겨 지은 배경도 이해될 것이다. 또한 월송정에서 솔숲이 중요한 요소임을 강조하여 월송정의 다채로움을 부각하는 방안도 강구될 필요가 있다. 이렇게 월송정이 가진 본래의 유명세를 느끼도록 한다면 수많은 시가 남겨진 이유를 납득하게 되리라 본다.

▸ 월송정 소재지: 경북 울진군 평해읍 월송정로 517

2. 벽송정(碧松亭)

Key Word: 벽송, 신촌숲, 이건, 사정, 유계

벽송정은 오랜 세월 동안 존속될 수 있었던 비밀이 궁금해지는 누정이다. 벽송정이 건립된 때는 중국 한나라 선제(宣帝) 원년 즉, 기원전 57년이라고『고령현읍지』에 전한다. 이 기록의 신빙성이 의심된다고 해도, 최치원(崔致遠, 857~?)이 중수상량문을 썼다는 기록이 있으므로 창건시기가 고려 이전으로 소급

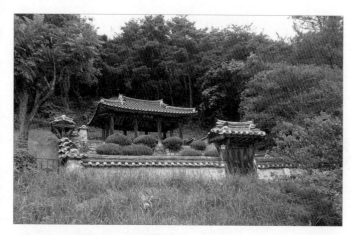

‖ 벽송정 전경. 배롱나무가 만개해 있다.

되는 것은 분명하다. 이런 정도의 역사라면 이건하는 일은 불가피했을 테니, 현재의 벽송정이 원래의 위치에서 옮겨 지은 것은 자연스럽다고 해야겠다. 오히려 이러한 노력이 있었기에 벽송정의 전통을 이어올 수 있었다고 여겨야 할 듯하다.

벽송정의 원래 위치는 '벽송'이라는 이름처럼 푸른 소나무 숲이 우거진 곳이었다. 『고령현읍지』에는 벽송정이 현의 서쪽 25리쯤 용담(龍潭) 상류에 나무가 울창하고 냇물이 휘돌아 흐르는[在縣西二十五里龍潭上流林木陰濃溪流縈迴] 곳에 있고, 『여지승람』에는 평림(平林) 안에 있다고 되어 있다. 두 지리지에서 '나무가 울창한 곳'과 '평림'은 같은 곳을 가리키는 것으로 보인다. 평림은 지금의 신촌숲으로 볼 수 있으니 신촌숲이 안림천(安林川) 가 '평지'에 있는 숲이기 때문이다. 용담은 용담천으로

서 현재 안림천으로 불리는데, 신촌숲은 안림천 가 봉진마을 앞에 있다. 예전에는 나루터를 만들 때 봉새가 날아와 울었다는 봉나루[鳳津]가 있었다. 현재의 신촌숲에는 소나무가 많지 않은데, 이는 이곳이 범람지로서 잦은 홍수로 인해 송림이 사라졌기 때문으로 짐작된다.

1920년 대홍수 이전까지 벽송정은 여기 봉진마을 앞 안림천 가 신촌숲 속에 있었다. 지금의 신촌숲은 오래 전부터 유원지이었고 최근에는 캠핑장으로 활용되고 있는 것으로 보아, 원래 주변의 경치가 빼어났던 것 같다. 이는 『고령현읍지』에 벽송정 아래에 최치원이 거닐었다는 읍선대(挹仙臺)와 고운정(孤雲亭)이 있었다고 하는 기록으로도 짐작된다. 한편 벽송정은 본디 활을 쏘는 사정(射亭)이었다고 하는데, 신촌숲은 사정의 입지 조건에 적절할 만큼 넓은 평지이다. 기록에 원래의 벽송정은 6칸의 누각에 아래로 달구지가 드나들고 도리깨질을 할 수 있을 정도로 높았다고 하니, 빽빽이 우거진 송림에 둘러싸인 벽송정은 제법 장관이었을 듯하다.

이곳에서 안림천 건너 학산(鶴山) 기슭으로 옮겨 지은 것이 현재의 벽송정으로서, 고령군 쌍림면 26번 국도 옆 제법 가파른 지대에 자리 잡고 있다. 대홍수 때 남은 1칸의 목재를 활용해 지은 벽송정은 앞면 3칸, 옆면 2칸이다. 벽면이 없이 사방이 트여 있는 형태는 원래의 구조를 좇은 것이거나, 강학하는 개인 소유의 공간이 아니기에 방을 생략한 것이라 짐작된다. 한

편 벽송정 입구에는 배롱나무가
서 있어 늦봄부터 여름 내내 푸른
색 일색인 벽송정의 모습에 붉은
빛을 더해 준다. 배롱나무는 '미
끄럼나무, 간지럼나무'로 불리는
것처럼 껍질이 벗겨지는 생태적
특성에서 가식 없는 삶을 산다는

‖ 홍수에 유실되고 남은 1칸 목재가 사용되었다고
한다.

의미가 중시되어 누정이나 서당,
서원 등 선비의 공간에 흔히 심겨졌다. 배롱은 '백일홍[紫微花]'
이 '배롱'으로 잘못 들려진 발음이 일반화되어 굳어진 이름이
라는 것이 필자의 생각이다. 재미있는 것은 '벗겨진' 나무인지
라 양반집 담장 안에는 심지 않는다는 사실이다.

　벽송정에 올라보면 가까이에서부터 도로와 밭, 안림천이
차례대로 눈에 들어온다. 달리는 차와 전깃줄, 비닐하우스로
등 인공적인 요소들로 인해 전경에 대한 몰입이 방해받는 점
이 없지 않다. 그러나 확 트인 조망 속에 멀리 안림천 너머 예
전 벽송정이 있던 신촌숲이 보이고 있어 자리를 옮겼다는 아
쉬움을 덜어주는 듯하다. 또한 '벽송(푸른 소나무)'의 뜻에 알맞게
솔숲에 의해 둘러싸여 있다. 내부를 둘러보면 걸려 있는 6개
의 편액과 시액이 눈에 들어온다. 서체가 다른 벽송적 편액이
2개 있고, 최치원, 일두(一蠹) 정여창(鄭汝昌, 1450-1504)과 한훤당
(寒暄堂) 김굉필(金宏弼, 1454-1504)의 시가 걸려 있다. 한편, 걸려 있

는 「벽송정중수기(碧松亭重修記)」은 1978년 마지막 중수에 대한 기록이다.

누정시 중 먼저 최치원의 시를 살펴본다. 누정에 올라서 최치원의 시를 감상할 기회를 갖기란 쉽지 않다. 아는 바와 같이 최치원은 신라말 육두품 출신으로서의 한계와 현실정치에 대한 허무 등으로 말미암아 가야산으로 은둔했다. 그때가 896년으로서 벽송정의 시는 이때 지어진 듯하다. 최치원은 홍류동 농산정(籠山亭)에서 지내다가 치치백이에서 신발을 남기고 종적을 감추었는데 신선이 되었다고 전한다. 시에서는 경주를 떠나 가야산 가까이 왔을 무렵의 감회가 드러나고 있다. 오는 동안 지난 삶에 대해 회한이 없지 않았을 화자이기에, 벽송정에 이르러 멀리 가야산이 시야에 들어오면서 갈등에서 벗어난 초월에 희망을 가졌을 법하다. 또 아니면 가야산에서 멀지 않으니 은거하다가 이곳 벽송정으로 가끔 내려와서 지은 시일 수도 있겠다.

暮年歸臥松亭下(모년귀와송정하)　　늘그막에 돌아와 벽송정 아래 누우니
一抹伽倻望裏靑(일말가야망리청)　　한 가닥 푸른 가야산이 눈 안에 보이네.

다음, 정여창의 시 「제벽송정(題碧松亭)」은 두 구만 남아 있다. 함양 출신인 정여창은 김종직의 제자로서 김종직이 어머니를 모시고 함양군수로 있을 때 문하에 들었다고 알려져 있

다. 그 후 무오사화 때 귀양을 갔다가 세상을 떴는데 갑자사화로 부관참시 당했다. 『경현록(景賢錄)』에도 실려 있는[15] 이 시는, 자연현상에 대한 성리학적 깨달음을 간결하게 표현하고 있다. 들판에 구름이 잔뜩 끼어 있으면 습도가 높아 거문고가 눅눅해지고, 연못에 비가 내리면 산소가 부족해져 물고기가 호흡하기 위해 물 밖으로 입을 내놓는다. 천리의 작용에 대한 체인(體認)의 경지다. 정서를 최대한 배제하고 주관의 개입을 철저히 막으면서 대상의 진리를 나타내고 있는 시다.

松亭琴濕野雲宿(송정금습야운숙)	벽송정에 거문고가 눅눅하니 들에 구름이 어리었고,
荷沼魚驚山雨來(하소어경산우래)	연못에 물고기가 놀라니 산에 비가 내리네.

한편, 김굉필의 시는 「벽송정정지지당(碧松亭呈止止堂)」이니 벽송정에서 지지당에게 드린다는 뜻이다. 지지당은 젊은 시절 김종직과 황학산의 능여사(能如寺)에서 함께 공부한 후 평생 친교를 나누고 사돈 간이 된 김맹성(金孟性, 1437~1487)의 호다. 김굉필은 결혼 직후 김종직에게 배우기 전 처외가가 있는 성주 가천에 갔다가 그곳 출신인 김맹성을 처음 만났다. 그 후 현풍

15 이 시는 『일두집 속집』에도 정여창의 작품으로 되어 있으나 『경현록』「시부 · 일시습구(逸詩拾句)」에 '송정'이 '고정(古亭)'으로 바뀌어 실려 있다. 『경현록』은 사적을 중심으로 김굉필에 대한 글을 모아 실은 책이다.

구지에서 처가가 있는 합천 야로에 가면서 성주 가천을 자주 들렀고, 김맹성이 짧은 벼슬길 끝에 고령에서 귀양을 살 때 자주 만났다. 김맹성을 존경한 김굉필은 귀양 첫해인 1478년에 이 시를 포함해 시 네 수를 올렸으니 김굉필 25살, 김맹성이 42살 때였다.

川上亭開愁已洗(천상정개수이세) 냇가의 정자 시원하니 시름이 씻겼고
雨中吟罷興猶存(우중음파흥유존) 빗속의 읊조림이 끝나도 흥은 아직 남았네.
從今來往承提耳(종금래왕승제이) 지금부터 왕래하며 가르침을 받아서
托庇期將到轉坤(탁비기장도전곤) 이에 힘입어 장차 천하를 일신하는 데 이르리라.
斜界山村歲月深(사계산촌세월심) 비탈진 땅 산마을에 해가 늦었는데
蕭條索莫少知音(소조삭막소지음) 쓸쓸하고 적막하여 아는 이가 없네.
徙隣欲向高陽地(사린욕향고양지) 고령 땅 가까이 집을 옮기고자 하니
詩病時時得細鍼(시병시시득세침) 때때로 시병에 침을 놓아주소서.

이 시에서 벽송정은 화자의 걱정을 잊게 하고 시흥(詩興)을 돋우는 공간으로 등장하고 있다. 아마 냇가에 자리 잡고 있어 흐르는 냇물이 청각적으로나 시각적으로 화자의 감정을 상쾌하게 하였나 보다. 더욱이 비까지 내려 계속 시상이 떠올라 시흥이 사라지지 않는다. 그런데 화자는 이를 그다지 탐탁스럽게 여기지 않는 듯하다. 시를 짓기보다 김맹성의 가르침을 받

아 도학에 더욱 몰두하여 세상을 바로잡고자 하는 뜻을 읽을 수 있다. 사실 김굉필은 남긴 시문이 많지 않은데, 글재주가 없어서가 아니라 시를 짓느라 수양과 학문에 소홀하게 될까 경계했기 때문

‖ 김굉필의 시.

이다. 이러한 화자는 벽송정의 운치에 끌려들면서도 존경하는 이와의 종유(從遊)에 대한 기대를 지니고 있는 것이다.

　벽송정에 함께 시판이 걸려 있는 정여창과 김굉필은 4살의 나이 차이에도 서로 뜻이 잘 맞았던 것 같다. 두 분 다 유학의 실천적인 면을 더 중시했다는 공통점이 있기에 그러했을 것이다. 달성군 구지에 가면 그들을 추모하는 이노정(二老亭)이 세워져 있는데, ‘이노’는 바로 정여창과 김굉필을 가리킨다. 이곳에 함께 머문 기간은 1~2년 남짓으로 짐작되니 1492~3년경쯤이었을 것이다. 김굉필도 무오사화 때 귀양을 갔고 갑자사화 때 사형을 당해 정여창과 같은 해에 세상을 떴다. 또한 모두 동방오현(東方五賢)으로 추존되어 성균관 대성전에 위패가 모셔져 있다. 이러한 두 인물이 벽송정을 매개로 연관을 지님은 우연이 아닐 것이다.

　벽송정에는 그 외에도 많은 인물들이 다녀갔다. 그들 중에는 이인로(李仁老, 1152~1220), 원천석(元天錫, 1330~?)과 같은 우리에게 익숙한 인물들도 있다. 이인로는 그의 숙부인 승려 요일(寥一)

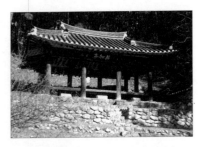

‖ 벽송정 근경. 서체가 다른 '벽송정' 현판이
앞뒤로 걸려 있다.

이 고령 쌍림에 있는 반룡사(盤龍
寺)에 있을 때 왔다가 벽송정에 올
랐던 것 같다. 한편 고려 때의 인
물로 한철충(韓哲冲, 1321~?)이 있는
데, 그는 고려 멸망 후 벽송정 아
래 은거하면서 소나무의 사철 푸
름에 절의정신을 의탁했다고 한
다. 이후 이러한 소나무의 충절 이

미지는 벽송정에 유명세를 더하는 계기가 되지 않았나 싶다. 그
외에도 오여벌(吳汝橃, 1601~1635), 이형상(李衡祥, 1653~1733), 최익현
(崔益鉉, 1833-1906), 송병선(宋秉璿, 1836-1905) 등도 벽송정을 찾아 시
를 지었다.

　오래된 역사에 걸맞게 이렇듯 많은 인물이 다녀갔는데, 이
와 같은 이력에 알맞게 벽송정을 유지하려는 지역민들의 노
력 또한 오랫동안 계속되었다. 그 노력은 '유계(儒契)'로 나타났
으니, 벽송정 유계는 기록에 의하면 1546년에 만들어져 지금
까지 존속되어 오고 있다. 유계의 형성이 일찍부터 이루어진
데는 먼저 벽송정이 공공의 기능을 지녔다는 이유가 있다. 앞
서 말했듯이 벽송정은 개인의 유락을 위한 공간이 아니라 고
령 관내 활쏘기 행사와 그에 따른 유흥의 공간이었다[16]. 살핀

16　이는 1546년 3월 3일에 작성한 송정입의(松亭立義)의 서문의 다음 내용을 통해서도
　　확인된다.

바대로 원래의 벽송정이 자리 잡았던 신촌숲은 이러한 공간의 특성을 잘 충족하고 있었다.

벽송정의 유계는 이러한 공간과 기능을 유지하기 위해 여러 가지 장치가 마련되어 있었다. 벽송정에서 중요한 요소 중 하나가 푸른 소나무(벽송)이므로 소나무를 함부로 베어내는 데 대해 엄격하게 제재하는 규약이 정해져 있었다. 또한 기와를 얹고 외관이 화려한 벽송정이었기에 원활한 유지·보수에 드는 비용을 감당하기 위해 많은 자체 소유의 전답 등 재원이 마련되어 있었다. 용담들의 비옥한 논들은 한때 대부분 벽송정 소유였다고 한다. 한편 계원들이 회비를 갹출하여 관리 비용에 보태기도 했다고 하니, 이런 바탕이 있었기에 홍수로 유실된 벽송정을 현재의 위치로 이건하는 것과 같은 큰일이 가능했던 것이다. 그 오랜 역사에도 벽송정이 버텨 왔던 이유를 알고도 남음이 있다.

이렇게 하기 위해 유계는 고령 각 문중의 사람들로 구성하여 정기적 회의와 함께 계안(契案)을 기록하면서 벽송정을 관리해 왔다. 한때는 계원이 150명 가까이 되기도 하고 한시를 짓는 등 활발하게 모임이 이루어졌다고 한다. 물론 현재는 시대적 변화에 어쩔 수 없이 인원도 줄고 노년층을 중심으로 관심이

'송정은 예부터 지금에 이르기까지 부로(父老)들이 궁술을 관람하고 유락(遊樂)하던 곳이다. 정자를 경영하며 상호 친목을 도모하고 시절에 따라 즐겼으니, ~.'
벽송정 유계에 대해서는 경북대학교 영남문화연구원에서 펴낸 『벽송정유계안 (2010)』에 자세히 설명되어 있다.

유지되고 있으나, 이 유계가 유지되면서 선조를 존숭하고 마을과 문중 간에 서로 존중하는 등 순기능도 많이 작용했다고 보인다. 또한 계원들도 지역사회에서의 위상을 높이는 자긍심을 갖고 자기 문중의 권위를 유지하는 보람을 느꼈음 직하다. 최근에는 최치원, 정여창, 김굉필에 대한 추모 향사를 유계에서 주관해 봉행하는 등 지역사회를 대표하는 역할을 맡고 있다.

벽송정에 왔다면 걸려 있는 시를 지은 인물들을 찾아가봄 직하다. 김굉필을 배향하고 있는 도동서원이나, 앞서 언급한 이노정, 최치원의 은둔지 홍류동 농산정, 정여창을 배향하는 남계서원 등지다. 도동서원과 이노정은 서로 가까이 있으므로 묶어서 가면 되니 4~50분이면 충분하다. 도동서원의 경우 영남지역 서원의 입지적 특징을 잘 지니고 있어 탐방할 만하다. 이들과는 반대 방향으로 아주 가까운 거리에 있는 농산정은 '제가야산독서당'이라는 시로 유명하고, 최치원이 거닐었다는 홍류동 계곡은 경치가 뛰어나다. 한편 함양의 남계서원은 우리나라 서원의 정착과정에서 강학공간과 제향공간이 분리되는 틀을 마련한 의의를 지닌다는 점을 알고 가면 좋겠다. 벽산정의 문화콘텐츠화는 이러한 연관 인물들과 연계해 그 방향을 설정해 볼 수 있다.

▶ 벽송정 소재지: 경상북도 고령군 쌍림면 영서로 3009(신촌리 5)

2부

누정을 지어

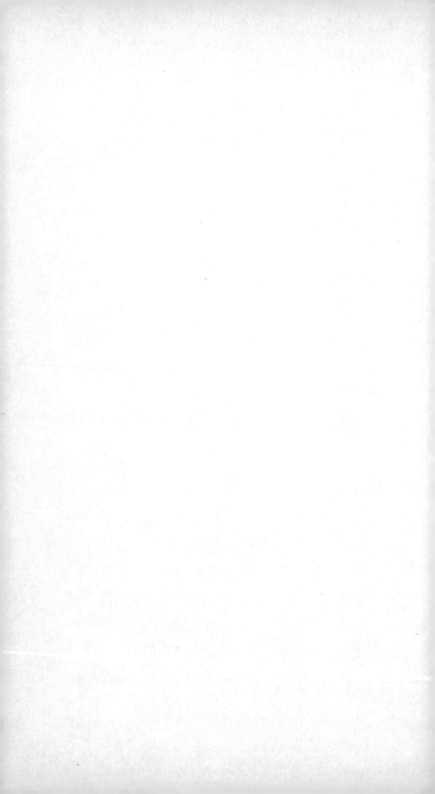

1장. 누정을 지어 자연에 은거하다
- 만휴정, 쾌재정, 만귀정, 구연정

　이 장에서는 건축 목적이나 창건자의 삶에 은거의 성격이 두드러진 누정을 예로 들고자 한다. 대부분의 누정이 산수가 아름다운 곳이나 그윽하고 조용한 곳에 지어지므로 자연 속에 은거하려는 의도가 있다. 그 중에서도 삶의 전반에 비추어 보아 은거의 의도가 매우 뚜렷하게 나타나는 경우를 골라 선별했다. 여기 고른 세 누정에서도 마땅히 이치를 궁구하거나 경치를 즐기거나 학문에 몰두하는 등의 삶이 이루어졌다.

1. 만휴정(晚休亭)

　　Key Word: 드라마 촬영지, 만휴, 묵계, 보백당 김계행, 송암폭포

　만휴정은 경치만 두고 말하면 누정에서의 전경(前景)보다 폭포 위에 비스듬히 자리 잡음으로써 연출되는 경치가 일품인 누정이다. 주변 원림과 함께 명승 82호로 지정되어 있을 뿐 아니라 TV 드라마에 자주 등장할 정도이다. 이러한 명성에 비해 만휴정에 올랐을 때의 조망은 기대에 미치지 못한다. 마루에서 폭포는 물론이고 앞을 흐르는 물길도 잘 보이지 않고, 바로 건너편 산의 나무들만이 주로 눈에 들어올 뿐이다. 입지적 조건 때문이라고 말하기도 어려운 것이 대개의 누정은 그 부

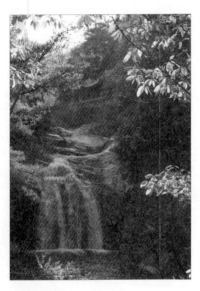

‖ 만휴정 원경.

근에서 가장 전망이 좋은 지점을 선택하기 때문이다. 불가피한 결과보다 의도적 결과로 여기는 편이 사실에 가까울 듯하다. 미처 생각지 못했다고 하기에는 이곳에 오랫동안 관심을 두어온 창건의 내력이 평범하지 않다.

만휴정은 보백당(寶白堂) 김계행(金係行, 1431~1517)이 진작에 정하고도 '만휴(晩休)'라는 말대로 늦게야 쉬게 되면서 지은 누정이다. 김계행은 서른 살 때 거묵(居墨: 묵계의 옛 지명)에 논밭을 마련해 농막을 지어 두었다고 한다. 그 후 45세 충주교수로 있을 때 아들 김극인을 먼저 거묵에 거주하게 했는데, 본가는 여전히 고향인 풍산(豊山) 사제(笥堤)에 있었다.[1] 63세 이후 풍산과 거묵을 오가다가 71세 때(1501년) 집을 이곳으로 옮기는 즈음에서 만휴정을 지었다고 한다. 또한 이때 마을 이름도 '묵계(默溪)'로 바뀐 것으로 짐작되니, '묵계'는 만휴정 앞을 흐르는 시내이다. 상류와 하류로는 요란한 물소리를 내는 데 비해 이름처럼 정자 앞에서는 조용히 흐른다.

1 풍산 소산마을의 서쪽 가에 유허지가 있다.

김계행이 이곳에 관심을 가진 데는 계기가 있었을 법하다. 고향인 풍산과 이곳 묵계는 안동을 중심으로 반대쪽이어서 이러한 골짜기에 정자를 지을 만한 적지(適地)가 있음을 알기는 어려웠다고 보인다. 단서는 만휴정에 걸린 '쌍청헌(雙淸軒)'이라는 편액에서 찾을 수 있다. 쌍청헌은 산과 물이 다 맑다는 뜻으로서 사헌부장령, 지평 등의 벼슬을 지낸 남상치(南尙致)의 호이다. 남상치는 김계행이 첫째 부인이 죽고 맞이한 둘째 부인의 친정아버지인데, 단종이 폐위되자 송암폭포 위에 토방 쌍청헌을 지어 은거하면서 도의를 지켰다고 한다. 단종 폐위 때가 1455년이니 김계행이 농막을 지은 때보다 앞서므로, 사위인 김계행이 쌍청헌을 찾아가면서 후일의 은일처로 삼게 되었을 것이라고 추정할 수 있다.

만휴정은 김계행의 삶을 생각하지 않고 말할 수 없다. 만휴정에 오르면 '오가무보물(吾家無寶物) 보물유청백(寶物惟淸白)'이라는 시구를 발견할 수 있는데, '우리 집에는 보물이 없지만 보물로 여기는 것은 청렴과 결백이다.'라는 뜻이다. 이곳으로 옮기기 전 풍산 소산에 거처할 때의 당호 '보백당'과 호 '보백당'이 모두 여기서 비롯했으니 좌우명으로 보아도 틀림이 없겠다. 김

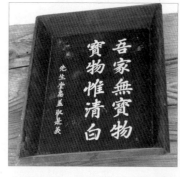

‖ 우리 집에는 보물은 없으나 청백을 보물로 여긴다.

계행은 늦게 벼슬길에 올랐으나 삼사(三司)의 요직을 지내면서 직간(直諫)에 충실했다. 또한 홍문관 부교리, 이조정랑 등 요직을 제수 받았으나 나아가지 않았다. 특히 연산군 때 대사간(大司諫)으로서 척신의 잘못을 비판했는데도 받아들여지지 않자 사직하고 안동 풍산으로 낙향했다.

이러한 강직한 처신으로 고난을 겪기도 했으나 자신에게 철저했고 인(仁)을 잃지 않았다. 김계행은 성균관 유생 시절 김종직과 친하게 지냈으니, 김종직의 시에서 꿈속에 나타났다고 할 만큼 서로 마음으로 교유했다. 평소 권신들에 대한 비판이 잦았고 김종직과 교유한 일들로 인해 무오사화, 갑자사화 때 투옥되고 고문을 받았다. 다행히 평소 인품의 덕과 주위의 구명 노력에 힘입어 큰 형벌은 받지 않았으나, 70세가 넘은 나이에 다섯 달 동안의 형벌도 받기도 했으므로 겪은 고초가 작다고 할 수는 없을 것 같다. 그럼에도 연산군이 폐위될 때 10년 동안 신하로서 섬겼음을 말하면서 슬퍼하였다고 한다. 평소의 인품을 짐작할 수 있는 대목이다.

김계행은 세상을 뜨기 직전까지 청렴을 실천했다. 죽음에 임해 자손들에게, 임금에게 경연(經筵)한 신하로서 임금의 잘못을 바로잡지 못했다면서, 훌륭한 행실이 없는데 칭찬을 듣는 것은 부끄러운 일이므로 장례를 간소하게 하고 비석을 세우지 못하게 했다고 한다. 이는 겸손의 표현이니 사실은 연산군 4년 왕이 추운 겨울에 사냥을 나가려 하자 사냥터에서 군졸들

이 얼어 죽을 수 있음을 염려해야 한다고 간하기도 했으니, 신하의 본분을 다하려 애썼음을 알 수 있다. 그럼에도 자신을 낮추고 화려한 장례를 못하게 했다는 데서 실상에 부합하는 청백리의 모습이 확인된다고 하겠다.

이제 김계행의 이러한 삶을 떠올리면서 만휴정을 찾아가 본다. 만휴정은 송암(松巖)폭포 위의 암반에 자리 잡고 있다. 송암폭포는 안동에서 청송으로 가는 35번 국도에 있는 묵계서원의 건너편 산골짜기에 있다. 하리라는 마을에서 길안천에 합류하는 묵계를 따라 5분 정도 비탈길을 걸어 올라가면 폭포가 보인다. 만휴정은 이 폭포 위에 비스듬히 자리 잡고 있어 선경(仙境)과 같은 느낌을 준다. 폭포는 수량이 많을 때 흰 물줄기와 짙푸른 용소와 함께 장관을 만들어낸다. 이 장면을 포착하려면 비탈길의 정점에 이르기 전 계곡으로 내려가야 한다. 계속 폭포의 낙하를 지나 오르막을 넘어서면 묵계 건너편의 만휴정이 눈에 들어온다.

만휴정에 이르면 송암폭포로 흘러내려 가는 물길의 다양함이 눈길을 끈다. 전의곡(全義谷)으로 불린 골짜기에서 흘러내리는 상류 쪽에 넓디넓은 반석이 완만한 경사로 펼쳐져 있고, 그위로 물이 비스듬한 폭포를 이루며 흘러내리고 있다. 이렇게 흐른 계곡물은 잠시 멈췄다가 만휴정 앞을 좁은 물길로 흘러내리는데, 길게 가로막은 바위에 의해 막혀 다시 잠시 머문다. 수량이 많아진 물은 그 다음의 급경사면을 따라 또 하나의 작

은 폭포가 되어 흘러내린 후, 태극문양처럼 휘돌아서 송암폭포로 떨어진다. 이처럼 만휴정 앞을 흐르는 물길에서 형성된 두 개의 소는 폭포를 만들어내기 위한 전 단계이면서 폭포의 웅장함과는 다른 무엇을 끌어낸다. 다음 시를 통해 이를 확인해 볼 수 있다.

層層投急水(층층투급수)	층층이 빠르게 물이 흘러내리니
匯處自成釜(회처자성부)	물 도는 곳에 절로 소가 생겼구나.
十丈靑如玉(십장청여옥)	열 길 떨어진 물이 옥처럼 푸르니
其中神物有(기중신물유)	그 가운데 신물이 있구나.
瀑淵猶或有(폭연유혹유)	폭포와 연못이 또 더 있고
盤石最看大(반석최간대)	너럭바위는 아주 넓은데
白白如磨礱(백백여마롱)	희디흰 것이 갈아낸 돌과 같으니
百人可以坐(백인가이좌)	백 명은 충분히 앉을 수 있겠구나.
檻前三釜繞(함전삼부요)	앞에는 세 가마소가 이어져 있어
詩與翼然亭(시여익연정)	시흥이 날개짓 하여 솟아오르니
爛漫花爭笑(난만화쟁소)	난만하게 핀 꽃들은 다투어 웃고
一山盡蘸形(일산진잠형)	산은 온통 물속에 담가져 있구나.

이 시는 만휴정에 걸려 있는 시로, 1790년 만휴정을 중수할 때 중수기를 쓴 동야(東埜) 김양근(金養根, 1734~1799)이 지었다.

제1수에는 골짜기물이 세 층계를 흘러내리면서 생긴 소와 열 길 떨어지는 송암폭포를 언급하면서 마지막 용소에 신물 즉, 용이 있다고 한다. 제2수에는 첫 번째 폭포와 소, 너럭바위가 나오는데 바위가 많은 사람이 앉을 만큼

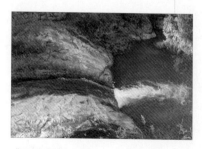

‖ 두 번째 작은 폭포.

넓다고 한다. 제3수에서는 송암폭포의 용소까지 합친 세 개의 물가마를 보니 시흥이 솟는다고 하면서, 온갖 꽃이 만개해 바람에 흔들리고 산이 물에 비쳐 있다고 끝맺고 있다. 일대의 풍경이라면 송암폭포가 으뜸일 텐데 화자는 의외로 만휴정 앞의 모든 물길을 고루 묘사하고 있다.

분명 송암폭포는 만휴정 원림에서 역할이 제한된 듯하니, 정자와 인간 세상의 경계를 분명히 하는 데 그치고 있다. 만휴정을 찾아 비탈길을 오르다가 만난 폭포는 웅장한 경치와 물소리로 저 아래 인간 세상을 잊게 한다. 이러한 폭포를 지나면 물소리가 잦아들면서 조용히 흐르는 시내와 소가 눈에 들어온다. 아! 이래서 묵계라고 했구나. 이제는 폭포의 장엄함에서 벗어나 정적인 산속 세계에 안착하게 되는 것이다. 나아가 폭포에 의해 세상과 격리된 공간에서 바깥세상을 관조하는 여유도 생길 것 같다. 이렇게 보니 송암폭포와 같은 비범한 자연에 대한 탄상보다 자연과의 교감을 통해 삶에 대한 성찰이나 철학

적 사유를 추구하는 것이 만휴정을 지은 이의 뜻임을 알겠다.

현재 만휴정은 좁은 다리로 세상과 연결되어 있다. 만휴정에 걸린 정박(鄭樸, 1621~1692)의 시를 보면 오솔길로 갔다고 하므로 원래는 다리가 없었음을 알 수 있는데, 지금의 다리도 만휴정에 꽤나 어울린다. 폭이 한 사람만 건너갈 정도인 점이 화려하지 않고 세상의 탁한 기운이 누정으로 들어가는 것을 막아주는 것 같아서이다. 또한 좁은 다리 위로 건너는 데 집중하

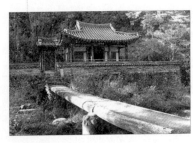

‖ 만휴정과 건너가는 다리.

다 보면 만휴정으로의 몰입이 수월하게 될 것 같기도 하다. 최근들어 드라마의 영향으로 만휴정을 찾는 사람들이 늘어난다고 안전을 이유로 폭을 넓히거나 개발한답시고 그럴싸하게 멋진 다리를 세울까 걱정스럽다. 마지막 성(聖:The sacred)과 속(俗:The Profane)의 경계가 느슨해질 테고 만휴정의 묘미는 사라지고 말기 때문이다.

다리를 건너 만휴정으로 오르면 산속에 깊이 들어왔음을 느끼게 된다. 사실 물리적 거리로는 5분 안팎의 걸음으로 세상과 분리된 데 불과하지만 오감이 주는 느낌은 완전한 산중이다. 들리는 것은 오직 물소리와 바람소리, 산새소리뿐이고, 보이는 것은 묵계와 바로 건너편의 산언덕, 그리고 멀리 보이는 하늘과 산들이다. 묵계를 자세히 내려다보면 두 번째 소에 칼

끝처럼 비스듬히 물길을 가로지른 바위에 '보백당만휴정천석(寶白堂晚休亭泉石)'이라고 새겨진 각자(刻字)가 눈에 들어온다. '보백당의 만휴정이 있는 샘의 돌'이라는 뜻이니 다리 위에서 보면 더 잘 보인다.

‖ 두 번째 소. 길쭉한 바위에 '보백당만휴정천석'이 새겨져 있다.

만휴정에서 나와 묵계 상류를 보면 아주 널찍한 바위가 비스듬히 자리 잡고 있다. 시에서 나왔듯이 많은 사람들이 앉을 수 있을 정도로 넓고 흘러내리는 물이 맑다. 연인이라면 사극 '공주의 남자'에서처럼 바위에 앉아 보길 권한다. 잠시 앉아 있어도 마음이 비워지고 가라앉아지면서 서로 초심으로 돌아가게 되리라. 이렇게 말하고 보니 만휴정은 원림과 함께 '休'의 의미가 적절한 곳임을 알 수 있다. 이 '쉼'에는 육체적인 휴식도 포함되지만, 갈등과 사욕으로 소용돌이치는 세상살이를 벗어나 자연과 교감하며 마음을 정화하는 휴식이 주가 될 것이다. 철학적인 의미까지 가지 않더라도 김계행이 만년을 이곳에서 보낸 이유를 충분히 알 수 있을 것 같다.

만휴정은 문화콘텐츠의 재료가 많은 곳이다. 묵계 종택과 묵계서원, 송암폭포, 드라마에 등장한 너럭바위와 다리 등이다. 묵계 종택은 김계행을 불천위로 모시고 있는데 나라에서 공신이나 학덕이 높은 학자에게 사폐지(賜牌地)와 노비 등과 함

∥ 너럭바위와 첫 번째 소. 바위에 세로로
'오가무보물 보물유청백'이 새겨져 있다.

께 내리는 국불천위여서 의미가 크다. 필자의 고교시절 교감이신 김주현 선생님이 19대 종손임을 나중에서야 알게 됐는데 훈도가 엄격하셨던 기억이 난다. 종택 건물 중에는 본디 풍산 소제에 있었다는 사랑채 보백당이 눈에 띈다. 한편 묵계서원은 1687년에 창건됐다가 훼철된 후 강당과 문루, 외삼문(外三門), 동재(東齋) 등이 복원되어 있다. 이러한 재료의 콘텐츠화는 김계행의 삶이 중심으로 이뤄져야 한다. 이들의 연결고리이자 만휴정을 제대로 탐방하는 데 필수적이기 때문이다.

만휴정은 1790년에 중수한 후 몇 차례 보수한 건물이다. 산중이어서 사람이 쓰지 않으면 퇴락하기 쉬웠을 듯한데, 김양근의 「만휴정중수기」에 의하면 폐허가 된 만휴정을 안타깝게 여긴 김영(金泳, 1702~1784)이 터를 닦고 50여 년 후 둘재 아들 김동도(金東道, 1734~1794)가 문중의 힘을 모아 마무리했다. 또한 김동도의 둘째 아들 김양오(金養吾)가 김양근에게 「만휴정중수기」를 부탁했다. 중수기에는 공사한 지 다섯 달 만인 1790년 3월 30일 오전 10시쯤 상량식을 했다고 나온다. 산중인 데다 폭포 위 암반이어서 당시의 실정으로는 만만치 않은 일이었음에도 선조의 뜻을 이은 후손의 뜻이 거룩하기까지 하다. 이러

한 정성이 없었더라면 이 아름다운 만휴정을 문화유산으로 갖지 못했을 것이다.

만휴정은 경치만큼이나 역사가 있는 누정임을 꼭 알고 가야 한다. 주인 김계행은 비록 과거급제가 늦었으나 당대에는 김종직 등과 교유할 만큼 대단한 인물이었고, 만휴정은 문중이나 지역을 벗어나 계회(契會)·시회(詩會) 등을 통해 영남 선비들의 교류가 이루어지는 공간이었다. 만휴정에 갔을 때 안동을 중심으로 반대편에 있는 풍산의 소산마을로 가보는 여정도 권할 만하다. 소산마을은 안동김씨 집성촌인데, 풍산은 김계행의 고향이고 소산마을은 묵계로 오기 전에 거처한 곳이다. 김상헌의 유적과 삼구정(三龜亭)도 있거니와 마을의 서쪽 가에 김계행이 거처했던 사제 유허지도 있다. 물론 남쪽으로는 묵계가 주왕산, 절골, 지질공원, 백석탄, 방호정 등이 있는 청송과 접해 있으므로 뛰어난 경치를 맛보려면 여정을 바꿀 수도 있겠다.

▶ 만휴정 소재지: 경상북도 안동시 길안면 묵계하리길 42

2. 쾌재정(快哉亭)

Key Word: 채수, 설공찬전, 상주, 산정형 누정, 쾌재

쾌재정에 가면 세 개의 '쾌재'를 만날 수 있다. '쾌재'의 뜻을 가장 쉽게 풀면 '통쾌하구나!'이다. 통쾌하게 되는 계기는 다양할 수 있는데, 쾌재정에서는 골고루 맛볼 수 있다. 먼저, 전망이 통쾌하니, 쾌재정은 넓은 벌판 가운데 솟아 있는 산 위에 자리 잡고 있어 시야가 확 트인다. 다음, 누정의 주인 난재(懶齋)[2] 채수(蔡壽, 1449~1515)의 인물됨이 그러한데, 500여 년 전의 인물이라 간접적으로 느낄 수밖에 없음이 아쉽다. 마지막으로, 지붕과 함께 편액의 글씨가 '쾌재'를 더 이상 잘 나타낼 수 없을 만큼 시원스럽다. 이렇듯 조망과 인물, 그리고 건축과 글씨가 누정 이름과 일체감을 이루는 데서 옛사람들의 정성스러운 마음을 알 수 있고, 나아가 채수가 어떤 인물인지 궁금해진다.

채수라고 하면 젊은 세대는 대부분 「설공찬전(薛公瓚傳)」이라는 고전소설의 작가를 대번에 떠올릴 것이다. 옛날 인물에 대해 기성세대보다 젊은 세대가 더 잘 아는 경우가 드문데 채수는 예외다. 설공찬전의 존재에 대해서는 조선왕조실록의 기사를 통해 알려져 있었으나 책이 발견되기는 1996년이었다. 그 후 작품의 내용이 소개되고 활발하게 연구된 후 소설사적

2 '懶齋'의 '懶'는 게으를 '라'인데, 후손들은 원음인 '란'으로 읽는다. 중국어의 음이 '란'이다.

‖ 쾌재정 아래 펼쳐져 있는 이안들.

가치를 인정받아 대학수능시험의 범위에 포함되니, 중고생이면 다 아는 작품이 된 것이다. 또한 최초의 필화사건을 낳은 소설로도 언급되고 있어 유명해졌다. 채수가 이 소설을 지은 곳을 쾌재정으로 추정하므로, 설공찬전을 통해 쾌재정과 채수를 이해할 수도 있을 것 같다.

조선왕조실록 중종 조(6년 9월)에는 채수가 지은 설공찬전이 유행하므로 수거한 후 소각하고 금지했다는 기록이 나온다. 그런 까닭에 널리 유행했는데도 소설책이 발견되지 않다가, 괴산 사람 이문건(1494-1567)이 남긴 「묵재일기」의 낱장 속면에 씌어진 설공찬전의 전반부가 발견된다. 원래 한지에 붓으로 쓸 경우 먹물이 뒷면에까지 번지기 때문에 앞면에만 쓰

고 반을 접어 책으로 엮는다. 그런데도 접힌 뒷면에 설공찬전이 쓰여 있다는 것은 몰래 쓰고 숨기려 했음을 짐작할 수 있다. 채수가 이렇게 세상을 떠들썩하게 한 소설을 지은 데는 틀림없이 이유가 있을 테다. 나아가 그것은 채수의 삶을 어느 정도 설명해줄 것으로 기대된다.

설공찬전의 창작 동기는 자신의 의사와 상관없이 중종반정에 가담하게 된 데 대해 자신의 뜻을 밝히고자 함이라고 알려져 있다. 행장에 의하면, 반정세력이 군사를 보내 그를 반정에 참여시키되 따르지 않을 경우 참수하라고 지시했다. 이때 채수가 거부할 것을 짐작한 사위가 반정세력에 편승해 출세할 목적으로 채수를 만취케 한 후 대궐문 앞으로 인도해 반정에 가담한 결과가 되었다. 뒤에 그 사실을 알게 된 채수는 "이것이 어찌 감히 할 짓이냐!"라고 두 번 말했다고 한다. 비록 연산군 때 자청해 외직만 맡을 만큼 연산군과 거리를 두었지만 채수의 마음은 신하로서 한번 섬긴 임금을 제 손으로 끌어내리는 일은 결단코 하지 않으려 했던 것이다. 이는 성종 때 대사헌으로 있으면서 연산군의 생모인 폐비 윤씨를 돌볼 것을 청하다가 벼슬에서 물러난 사실과 무관하지 않아 보인다.

채수는 반정이 끝난 후 분의정국공신(奮義靖國功臣)에 녹훈되고 인천군에 봉해지자, 반정정권을 일부러 멀리하다가 처가가 있는 상주로 낙향해 쾌재정을 짓고 은거했다. 그때 설공찬전을 썼는데, 읽은 사람에게 죄를 주는 문제에 대해 논란이 벌어

지고 채수에 대해 사헌부의 극형 요구가 있는 등 4개월이나 시끄러웠다. 결국 파직으로 일단락되었으니, 그때가 1511년으로서 반정이 일어난 지 5년 후이고, 낙향한 지 3년 후 되던 해였다. 명분상으로는 유교국가에서 이단인

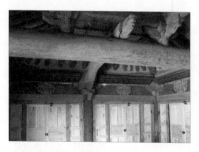

‖ 쾌재정의 내부 모습.

불교의 윤회설에 바탕을 두고 있고 귀신이 등장하는 점 등을 용인할 수 없다는 것이었으나, 사실은 반역으로 정권을 잡은 사람은 지옥에 떨어진다는 내용이 반정세력에게 용납될 수 없었던 것이다.

설공찬전은 능력이 뛰어남에도 명예와 이익을 좇지 않는 채수이기에 지을 수 있는 작품이다. 20세 때 연달아 세 번 과거에 장원해[3] 젊은 나이에 요직을 거칠 만큼 총명했고, 자연·지리·음악·패관소설 등 다양한 분야에 조예가 깊었을 뿐 아니라 특히 시를 잘 지었다. 채수가 종유(從遊)한 김종직은 그가 11세 때 지은 시를 보고 훗날 세상을 울릴 인재라고 찬탄할 정도였다. 그가 친했던 『용재총화』의 성현(成俔), 해동강서파 이행(李荇) 등은 모두 재기발랄한 인물들이었다. 이 중 이행은 시 「쾌재정」에서 그를 백 년 만에 나온 지상선(地上仙)으로 칭송했

3 예종 1년(1469) 추장문과(秋場文科)에서 초시(初試)·복시(覆試)·전시(殿試)에 연이어 1등으로 합격했다. 조선시대를 통틀어 이러한 예는 이석형과 채수뿐이라고 한다.

으니, 출세를 초월하여 의리를 추구한 채수의 삶을 두고 표현한 것이리라. 그를 두고 세인들이 일컬은 '세상 밖에서 살고 간 신선'이었기에 서슬 퍼런 권력을 비판하는 소설 창작이 가능했을 것이다.

「설공찬전」의 창작에는 채수 자신의 경험이 반영되었다고 한다. 채수의 경험은 어릴 때 귀신을 만났다는 것인데, 그 이야기는 『난재선생문집(懶齋先生文集)』과 사위 김안로(金安老)가 쓴 「용천담적기」에 실려 있다. 그 대강은, 채수가 17세 때 아버지의 임지인 경산(慶山) 관사에서 자다가 밤에 귀신을 보았는데, 수레바퀴 모양의 불이 방으로 들어가자 막내동생이 울부짖다가 죽었으나 채수는 아무렇지도 않았다는 것이다. 이는 「설공찬전」이 기괴한 체험담을 나타내기 위해 지어졌음을 뜻하기보다, 작가의 의식세계의 일부가 소설의 소재로 취해졌음을 의미한다. 또한 이러한 경험은 채수에게 명예나 이익에 얽매이기보다 세상을 초탈하고 다방면에 관심을 갖는 계기가 되었다고 볼 수 있다.

채수의 탈속적 면모는 쾌재정에 걸린 「쾌재정중수기」에 잘 드러나고 있다. 여기서 이미(李瀰)는 '쾌'의 의미를 설명하면서 채수의 삶이 의지를 세우고 행동을 절제하며 부귀영화와 이익을 좇지 않았기에 유쾌함을 가질 수 있었다고 말하고 있다.

무릇 천하에서 즐거움은 마음의 유쾌함이 최고다. 인간의 삶 백 년 중에 의지를 세우고 행동을 절제함에 있어 하나도 한스러움이 없어야 마음이 유쾌하다. 부귀영화와 이익을 좇으면서 죽는 날까지 멈추지 않는 사람에게는, 한때는 즐거울지라도 허물이 산더미처럼 쌓여 부끄러움에 탄식할 여유도 없을 것이다. 그렇다면 유쾌함은 어디에 있겠는가. 이에 말미암아 난재공이 '쾌재'로 누정 이름을 삼음을 미루어 헤아린다면, 난재공의 유쾌함이 어찌 자연의 아름다운 경치뿐이었겠는가.

사실 '쾌재'라는 말은 연원이 오래되었다. 중국 전국시대 초나라의 양왕(襄王)이 문인 송옥(宋玉)을 데리고 난대궁(蘭臺宮)에 올랐다가, "쾌재라. 이 바람이여, 과인이 서민들과 공유하는 것이로다."라고 감탄했다고 한다. 이후 소동파가 황주에 좌천되어 있을 때 이 말을 따서 친구에게 누정 이름을 쾌재정으로 지어 준 예가 있으니, 그 쾌재정은 중국 산서성에 있다. 우리나라에는, 경남 사천 장암에 고려말 1367년 신돈에 의해 유배된 이순(李珣)이 지었다는 쾌재정이 있었다. 이들은 모두 높은 지대에서 느낄 수 있는 긍정적인 정서와 관련되는데, 채수도 그 전통을 따라 이름으로 삼은 듯하다. 한편 평양

‖ 쾌재정과 가을하늘.

대동강 서편 언덕에 1897년 도산 안창호선생이 군민동락, 관민동락, 만민동락 등 세 개의 쾌할 일을 역설한 쾌재정도 있다.

쾌재정은 방이 없이 마루로만 되어 있다. 이것은 많은 누정과 다른데, 바닥을 모두 마루를 깔았고 사면의 벽을 이루고 있는 나무문들을 열면 사방으로 조망이 가능하다. 1507년에 세워진 후 임진왜란 때 소실되었다가 복원되고 몇 차례의 중수를 거쳤다. 18세기 후반의 건축양식을 지니고 있고, 설공찬전 창작지로서의 의의가 인정되어 문화재로 지정했다고 문화재청 홈페이지에 나온다. 쾌재정에 오르면 눈앞에 이안들이 멀리까지 펼쳐진다. 야산 꼭대기에 있지만 가슴이 트이는 느낌을 가질 수 있는 이유가 그 때문이다. 지금은 주변의 나무들로 인해 조망이 제한되나 원래는 장쾌한 기분을 느끼기에 부족함이 없다.

쾌재정에서의 생활은 그의 호인 '난재'만큼이나 유유자적했을 것이다. '난(懶)'은 게으르다는 뜻인데, 세상의 명예나 이익에는 둔하고 권력가에 대한 아첨에 민첩하지 못하다는 의미를 함의하고 있다고 보인다. 그는 쾌재정에서 왼편에는 거문고를 놓고 오른편에는 학을 데리고 지냈다고 한다. 또한 방에는 책을 가득 쌓아놓고 아들과 조카를 함께 책을 읽고 강독하면서 한가하게 시간을 보냈다고 한다. 당시의 그의 생각은 세상을 뜨기 1년 전에 지은 「쾌재정기」에 잘 나타난다. 내용면에서 삶을 회고하면서 겸허하고 자족하는 모습을 엿보이고, 형

식면에서 한 구절이 4자이고 '야(也)'를 한 구절 건너씩 반복하는 간결체로 된 짧은 글이다. 이로 인해 기문을 읽으면 유쾌한 기분을 느낄 수 있으니 누정의 이름과 역시 잘 어울린다.

> 냇물이 동쪽으로 달려 무지개를 드리운 듯하고, 산이 냇물에 임하여 마치 누에의 머리같이 된 곳에 날아오를 듯한 정자가 있으니 그 이름이 쾌재정이다. (중략) 강과 산이 서리고 얽혀 발밑에 벌리어 서 있다. 그 주인은 누구인가. 채기지(耆之: 채수의 자)다. 젊어서 과거를 보아 장원을 차지하였다. 그 지위가 군(君)에 이르렀으니, 영광이 분에 넘친다. 늙어 벼슬을 그만두고 고향에 돌아왔다. 입고 먹는 것을 채우면 그뿐 달리 바라는 것이 없다. 거문고와 바둑, 시와 술을 즐기니 한가로운 사람이로다. 시비와 영욕은 다 모른다. 넉넉하고 유유자적하도다! 의지해 삶을 마치리라. 정덕(正德) 갑술년에 청허자가 적는다.[4]

같은 해에 지은 시가 있는데, 위 글과 약간의 차이가 있다. 차이는 늙음에 대한 안타까움이 베어 있다는 점이니, 시가 감정을 드러내는 장르이므로 자연스러운 결과로 보인다. 기문에서처럼 스스로 삶에 대해 유쾌하고자 하나, 인간인 이상 삶의 제한성에 대해 마냥 초연할 수 없는 모습이 시에 나타나고 있

4 有川東走 如垂虹也 有山臨流 如蠶頭也 有亭翼然 名快哉也 ~ 江山紆鬱 羅脚底也 主人者何 蔡耆之也 少年登科 濫龍頭也 位至封君 榮過分也 年老辭祿 來故鄉也 衣食纔足 餘無望也 琴棋詩酒 一閑人也 是非毀譽 摠不知也 優哉游哉 聊卒歲也 正德甲戌 淸虛子記(蔡壽, 懶齋集 卷1, 「快哉亭記」)

다. 그러나 마지막에 이르러 자신이 추구해 온 삶처럼 곧 회한을 홀홀 털어버리고 초월하고자 소망한다고 마무리하고 있다.

老我年今六十六(노아년금육십육)	늙은 내 나이 예순 여섯에
因思往事意茫然(인사왕사의망연)	지난 일 생각하니 아득하도다.
少年才藝期無敵(소년재예기무적)	소년시절 재주는 당할 사람 없었고,
中歲功名亦獨賢(중세공명역독현)	중년의 공명도 홀로 뛰어났도다.
光陰衰衰繩難繫(광음곤곤승난계)	세월은 쉼 없이 흐르니 밧줄로 매어 둘 수 없는데,
雲路悠悠馬不前(운로유유마불전)	구름 가는 곳 멀고멀어 말도 나가지 않는구나.
何事盡抛塵世事(하사진포진세사)	어찌하면 세상의 일을 모두 버리고,
蓬萊頂上伴神仙(봉래정상반신선)	봉래산 꼭대기의 신선과 벗 삼을 수 있을까.

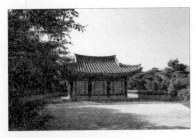
‖ 용마루와 추녀마루의 귀솟음 각도가 일반적인 경우보다 커 보인다.

채수는 이듬해 겨울, 자녀들에게 자리를 바르게 깔게 한 후 편안히 세상을 떴다고 한다. 그의 묘는 쾌재정에서 3㎞여 떨어진 공검면 율곡리 율곡못 위 산자락에 자리 잡고 있다. 입구에는 오래된 채수의 신도비와 새로 세운

신도비가 있고 묘역을 관리하는 영모재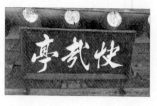
(永慕齋)가 있다. 채수의 선영과 고향은 충
주 소산이지만, 어린 시절 함창(咸昌) 현
감이던 아버지를 따라와 살 때 공갈못을
구경하러 갔다가 담 너머 살구를 따 먹

‖ 쾌재정 편액.

은 인연으로 혼인한 살구나무 집 딸이 살던 곳에서 영면한 것
이다. 쾌재정 뒤쪽 아래 암벽에는 '난재채선생 장구지소(懶齋蔡
先生 杖屨之所)'라는 글자가 새겨져 있다. 채수가 머무른 곳이라는
뜻인데, 후손들이 근자에 새긴 것이다.

쾌재정에 오르려면 들어가는 길을 잘 찾아야 한다. 주소를
알아도 입구를 지나치기 쉽기 때문이다. 이안교 바로 옆 이안
천을 따라 난 둑길로 들어 한참 가다가 낮은 산등성을 올라 끝
까지 가면 쾌재정이 나온다. 쾌재정은 단조로워 보이는 형태이
지만 가까워질수록 '쾌재'정답다는 생각을 갖게 된다. 산정형
(山頂形) 누정이라 오직 하늘뿐인 배경에 큰 각도의 용마루와 추
녀마루의 귀솟음이 전체 모습을 날렵하고 시원스럽게 만들어
주는데, 쾌재정에 가까이 갈수록 추녀마루의 곡선이 하늘을 향
해 비상하는 듯한 느낌을 준다. 여기에 행서체로 날렵하게 쓴
현판의 글씨 '快哉亭'은 이러한 건축적인 미학에 잘 어울린다.

채수에게 손자 무일(無逸)과 시를 주고받은 유명한 일화가
있다. 채무일의 시재(詩才)를 알려주기도 하지만, 채수의 인간
적인 면모를 잘 드러내는 이야기는 이렇다. 무일이 5-6세 됐을

무렵 채수가 손자를 안고 누워 귀여워하면서 시구를 지어 "손자는 밤마다 글을 읽지 않는구나.[孫子夜夜讀書不]"라고 했다. 무일이 이에 "할아버지는 아침마다 술을 많이 마시신다.[祖父朝朝飮酒猛]"라는 시구로 대답했다. 눈이 내리는 어느 겨울날 손자를 안고 걸어가다가 시구를 지어 "개가 달리니 매화꽃이 떨어지는구나.[犬走梅花落]"라고 하자, 무일이 "닭이 다니니 대나무 잎이 피었구나.[鷄行竹葉成]"라고 시구를 지어 응답했다. 이긍익은 『연려실기술』에 이를 실으면서 사람들이 '그 할아비에 그 손자'라 한다고 했다.

최근 2016년 3월에 설공찬전의 제작기원제가 쾌재정 앞에서 열렸다. 설공찬전을 문화콘텐츠로 활용하고자 하는 지역민들과 예술가들의 뜻이 합쳐졌다고 한다. 또한 매년 설공찬전에 대해 학술적으로 조명하고 있다. 이러한 노력의 종착지는 쾌재정의 문화콘텐츠 개발이라고 본다면 채수를 중심으로 추진되는 것이 효과적일 듯하다. 상주와 설공찬전, 쾌재정 등의 공통분모가 되는 요소가 채수이고, 상주가 채수와 부인의 로맨스가 깃든 곳이기 때문이다. 채수가 중심이 될 때 채수와 관련된 여러 일화들이 다루어질 수 있다는 장점이 있다. 유명한 채수와 손자 무일의 이야기, 채수가 겪었다는 귀신 이야기, 중종반정 때의 이야기 등 많은 일화들이 활용된다면 다양성을 갖춘 문화자원이 될 수 있으리라 본다.

▶ 쾌재정 소재지: 경상북도 상주시 함창로 41-61

3. 만귀정(晚歸亭)

Key Word: 만귀, 만산일폭, 포천구곡, 홍개동, 흥학창선비, 이진상

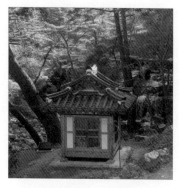

‖ 만귀정에 딸려 있는 만산일폭루.

만귀정은 은일(隱逸)에 대한 사대부의 의지가 얼마나 강한지를 느끼게 하는 누정이다. '만귀(晚歸)'라는 말은 늦게 돌아왔다는 뜻이다. 낙향하여 학문에 몰두하고자 계획을 진작 세워 놓고도 늦게야 실행하게 됨이 안타까우면서도 다행으로 여기는 창건자의 소회가 배여 있는 말이다. 만귀정을 지은 이는 응와(凝窩) 이원조(李源祚, 1792-1871)로서, 50세쯤에 산수를 완상하며 수양과 독서에 몰두하고자 하는 결심을 굳혔다. 그 후 약 10년 동안 누정 건립에 필요한 준비를 하고 몇 차례 터를 옮긴 끝에, 가야산 북쪽 포천계곡에 60세 때(1851년) 만귀정을 세웠다. 시간이 걸리기는 했으나 오랫동안 계획해 왔던 노력만큼 만귀정은 주변경관이 뛰어난 곳에 자리 잡고 있다.

만귀정이 있는 포천계곡은 가야산 주봉인 상왕봉과 정상 봉우리인 칠불봉 북사면(北斜面)의 여러 계곡에서 흐르는 물이 합쳐져 이루어진 골짜기다. 마을 이름을 따라 화죽천으로 불

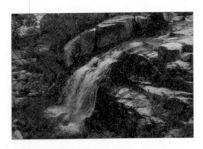
‖ 9곡 홍개동 쌍폭 중 상단폭포.

린 포천계곡은 풍부하고 맑은 물과 크고 작은 바위가 절경을 만들어 가야산을 끼고 있는 대표적 명소의 하나로 손꼽힌다. 계곡 여기저기 너럭바위에 짙은 푸른빛의 무늬가 마치 베[布]를 널어놓은 것처럼 나 있어 '포천'으로 불리게 되었다고 한다. 이원조가 설정한 구곡(九曲) 중 4곡인 포천이다. 4곡에 이르러 보면 넓은 바위 위를 흰 물줄기가 흘러내리는 모습이 마치 베를 널어놓은 것처럼 보이기도 한다. 포천계곡은 그 외에도 곳곳에 기이한 모양의 바위들과 폭포, 소가 형성되어 있어 구곡을 경영할 만한 곳이다.

만귀정은 포천구곡 중 마지막 구비인 9곡 홍개동(洪開洞)에 있다. 홍개동이란 말은 넓고 트인 골짜기라는 뜻으로서 이곳에 이르고 보면 가슴이 시원하게 열리는 느낌을 가질 수 있다. 1곡 ~ 8곡의 과정은 구도과정의 어려움을 의미하고, 마지막 9곡에서 나아갈 방향을 발견하여 마침내 도의 세계인 넓고 열린 곳[홍개동]에 도달하게 된다는 뜻이다. '홍개'는 형이하학적이면서 형이상학적인 뜻을 모두 포괄하는 말로 쓰이고 있다. 이곳에는 쌍폭이 흘러내리고 깊은 소를 이룬 물이 짙푸른 빛을 띠며 넉넉하게 머물고 있다. 쌍폭은 골짜기의 물이 2단으로 바위를 따라 떨어지기 때문에 붙은 이름이다. 아랫단의 작은

폭포 아래 소가 있는데, 그 옆의 암반 위에 만귀정의 부속정자인 만산일폭루(萬山一瀑樓)가 있고, 다시 그 위 산자락에 만귀정이 있다.

만산일폭루는 만귀정 방안에서는 경험할 수 없는, 폭포를 비롯한 홍개동 계곡에 대한 조망을 제공한다. 만귀정이 홍개동 계곡과 약간 떨어져 있어 계곡 가까이에 추가로 지은 누정으로 짐작된다. 누정의 이름 '만산일폭'은 홍개동의 폭포에서 연유하니, 일만 산의 물이 하나의 폭포로 내려온다는 뜻이다. 과연 눈길을 멀리 가야산 봉우리들로 올려보면 칠불봉을 비롯한 연봉(連峯)들이 늘어서 있어 포천계곡으로 유입되는 물이 온 산의 골짜기들에서 생성된 것임을 알 수 있다. 만산일폭루는 한 칸짜리의 방으로 된 작은 공간에 사방으로 문이 달려 있다. 문을 모두 연다면 주변의 풍광은 물론 물소리, 새소리, 바람소리 등 자연의 모든 요소들이 들어올 것 같다.

만산일폭루는 이러한 자연과 교감하는 최전방에 있으면서 철학적 사색의 공간이었다. '만산일폭'은 '일만 가지 사물의 서로 다른 현상이 그 원리는 하나다.'라는 만수리일(萬殊理一), 또는 '근본이 되는 하나의 이치가 만물 속에 다양하게 실현된다.'라는 이일분수(理一分殊)의 뜻이

‖ 만산일폭루 현판. 25.7×102.3cm.

다. 이 중 특히 이일분수는 중국 송나라 이천선생 정이(程頤)가 처음 언급한 이래 성리학의 중요한 개념이 되었다. 만산일폭루는 쉴 새 없이 떨어지는 폭포의 물이며, 계절에 따라 일어나는 자연의 변화며, 크고 작은 주변의 움직임이 만들어내는 소리 등을 경험하면서 존심양성(存心養性)할 수 있는 곳이다. 이원조가 만산일폭루를 지은 이유를 알 수 있을 듯하다.

이원조는 퇴계의 주리론적 학풍을 견지한 인물이다. 대산(大山) 이상정(李象靖, 1711~1781)의 제자인 입재(立齋) 정종로(鄭宗魯, 1738~1816)에게 수학했는데, 정종로를 거친 주리적 학풍은 이원조를 통해 그의 조카인 한주(寒洲) 이진상(李震相, 1818~1886)에게 이어졌다. 이원조는 이진상을 직접 가르쳤으니, 이진상의 철저한 이일원론(理一元論)은 숙부인 이원조의 영향을 받았다고 하겠다. 이렇듯 그는 19세기의 퇴계학맥에서 중요한 위치를 차지한다. 한편 당대 주리적 경향의 성리학자들과도 교유했고, 그 중 류치명(柳致明)은 「만귀정기」를 쓰기도 했다. 이원조의 이러한 세계관은 호 '응와(凝窩)'에서도 확인된다. '응와'는 1843년부터 사용한 호로서, 주돈이의 「태극도설」에 근거해 천지만물 생성의 시초로 파악한 '응(凝)'을 수양론으로 확대해, 마음을 다스리고 덕을 기르고자 호로 삼았다.

이원조는 본관이 성산으로 북비공(北扉公)으로 유명한 이석문(李碩文, 1713~1773)의 증손자이다. 이석문은 영조가 사도세자를 죽일 때 부당함을 간언하다가 파직 당했고, 그후 성주로 낙

향해 사도세자를 추모하여 남향
의 문을 북향으로 고친 후 북비
공으로 불린 인물이다. 이원조는
백부 이규진(李圭晉)에게 양자로
들어갔으며, 18세의 나이로 별시
문과에 6등으로 급제하여 세간
의 주목을 받았다. 부친과 생부로

‖ 만귀정에서 내려다 본 홍개동.

부터 소년등과에 대한 경계를 듣고 가야산을 유람한 후 삶에
대한 성찰을 통해 학문의 본질이 위기지학(爲己之學)에 있음을
자각하고 거유들과 종유, 교유했다. 거처하는 방에 '만와(晩窩)'
라는 이름을 붙이고서 스스로 세운 뜻을 나이가 들어도 변함
없기를 다짐했다.

「만귀정기」에서도 밝히고 있지만 출세보다 학문과 수양에
중심을 두려 했기에 20세부터 벼슬길에 나갔지만 관직생활
내내 귀거래에 대한 소망을 거두지 않았다. 48세 때(1839년) 관
직에 재임 중 숙소에 돌아감을 잊지 말자는 뜻으로 '불망귀실
(不忘歸室)'이라는 편액을 걸어두기도 했고, 52세 때(1843년) 제주
목사를 그만두고 돌아와서는 누정 건립에 쓸 목재와 기와를
마련해 두었다. 또 이듬해에는 평안도 자산부사로 나가서는
예서(隸書)를 잘 쓰는 소눌(小訥) 조석신(曺錫臣)에게서 '만귀정'
편액의 글씨를 받아두기도 했다. 한편 누정 자리도 2번이나 옮
겼으니, 청천(淸川) 수렴동(水簾洞)에 터를 잡았다가 조암(祖巖)의

강 언덕으로 옮겼고, 다시 아령(牙嶺)의 폭포가 있는 포천의 골짜기로 정했다.

이때 만귀정을 지은 후 정착함에 대한 감흥을 나타낸 「복축(卜築)」이란 시가 있다. 당시의 기록을 보면 만귀정을 축조할 때 일을 맡은 관리인의 꿈에 신인들과 지신이 나타나 허락을 받지 않고 정자를 짓는다면서 화를 내었다고 한다. 이에 놀란 관리인이 꿈속의 일을 이원조에게 알리자 정성을 갖추어 산신제를 지내게 한 후 만귀정 건축을 마무리했다고 한다. 이러한 이야기는 만귀정을 지은 홍개동 계곡이 보기 드문 비경이고, 이원조가 그만큼 어렵게 고르고 골라 찾았다는 의미로 해석하면 될 것 같다. 이 시에도 그러한 의미가 표현되어 있다.

(수련 생략)

雙瀑分流三面石(쌍폭분류삼면석)	세 면의 암석을 쌍폭포가 나누어 흐르고
四山環罐一邱林(사산환관일구림)	사방에 산이 둘러 있는 곳에 한 숲이 언덕에 있네.
某言慳秘千年久(모언간비천년구)	천 년의 긴 세월 동안 아끼고 숨겨 둔 곳이라고 말하지만,
自是經營十戰今(자시경영십전금)	지금껏 십 년을 경영하여 얻은 곳이라네.
好去金剛遊債了(호거금강유채료)	금강산에 가서 놀고 싶은 빚은 다 풀었고

歸來閑臥水雲潯(귀래한와수운심)　　돌아와서는 물에 떠가는 구름 가에
　　　　　　　　　　　　　　　　한가로이 누웠다네.

　이렇게 자연으로 돌아오기는 했지만 항상 현실 정치에서
완전히 벗어나기 어려웠다. 사실은 돌아오는 기회가 만들어
진 데도 경주부윤 시절 무고에 가까운 탄핵이 있어서였으니,
항의할 만한데도 벼슬을 그만둘 기회를 놓치기 싫어 곧장 물
러났던 것이다. 이렇게 틈을 노려 얻은 한가함도 계속된 임용
으로 인해 방해를 받았다. 스스로 물러나고 다시 발탁되는 과
정이 반복되었는데, 이는 임금의 뜻을 거스르기가 쉽지 않았
기 때문이었다. 그러다가 68세 때 굳게 뜻을 세우고 책과 문
방사우를 준비해 만귀정으로 들어가서 성리학 연구에 몰두했
다. 그때부터 세상을 뜬 80세에 이르기까지가 소원대로 세상
을 멀리하고 지낸 시기였다. 그 기간에도 몇 차례 증직(贈職)되
었지만 고사하고 물러나곤 했다.
　이원조가 노론 세력이 주도하는 정치판에서 남인으로서 중
용된 것은 학덕과 위인이 뛰어나고 처신이 엄정했기에 가능했
다. 이는 이원조의 부음(訃音)이 알려지자 조정이 3일 동안 조
회를 폐한 채 애도했고, 명계산(鳴鷄山)에 장례를 치를 때 모인
사람의 수가 1,000명을 넘었다고 하는 데서 알 수 있다. 이원
조는 긴 관직생활에도 독서와 학문을 게을리 하지 않았다. 관
리와 학자로서의 면모를 함께 지닌 사람은 그리 많지 않으니,

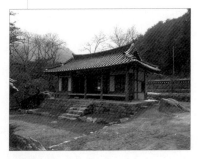
‖ 만귀정 전경. (출처 : 국가문화유산포털)

50년 넘게 관직에 있으면서도 응와문집(22권), 응와속집(20권), 성경性經, 응와잡록, 국조잡록, 난보기략, 포천지, 포천도지, 무이도지, 탐라록, 탐라지초보, 탐라관보록, 탐라계록 등 다양한 저술을 남겼다. 이중 포천도지에는 화공을 시켜 그린 포천구곡도가 구곡시와 함께 실려 있다.

만산일폭루 바로 위 산언덕에 있는 만귀정은 '만귀산방(晚歸山房)'이라는 편액이 걸린 솟을대문을 거쳐 들어간다. 만귀정은 포천계곡의 맑은 물이 내려다보이는 경사지에 북동향으로 자리 잡고 있다. 특이한 점은 담의 일부를 큰 자연석들을 활용하고 있고, 문밖 한 바위 위에 '고판서응와이선생 흥학창선비(故判書凝窩李先生興學倡善碑)'라고 새겨진 철로 만든 비가 서 있다는 점이다. 자연석을 담으로 삼은 것은 자연의 일부를 인간의 삶 속으로 끌어넣으려는 자연관이 반영된 흔적이다. 한편 철비의 뒷면에는 '전몽연헌(旃蒙淵獻) 십이월(十二月)'이라는 어구가 새겨져 있어 이원조의 사후 4년인 1875년에 12월에 세웠음을 알 수 있다. 이 비는 조카인 이진상이 세운 것으로 알려져 있다.

사실 철비는 비용이 더 들고 만들기 어려우니, 성주군의 경우도 철비는 현재 이 비를 포함해 2기만 있다고 『성주 금석문

대관』(경북대 영남문화연구원, 2018)에 나온다. 그만큼 이원조가 제자를 길러 학문을 일으킨 뜻을 철처럼 오래도록 드러내려는 간절함이 느껴진다. 자칫 사치스럽게 보일 수도 있음에도 이렇게 철비로 세운 데는 이원조의 '흥학(興學)'에 특별한 의미를 부여하려는 의도가 들어 있었다고 보인다. 평소 기호와 영남의 학문 경향을 비교해 기호학자들은 스스로 터득하는 것이 많아 오류가 없을 수 없고 영남학자들은 오직 답습만 일삼아 새로움이 없다면서, 전자가 더 낫다고 냉철히 언급했다.[5] 이진상이 비석을 세운 것은 스스로 터득[自得]함의 중요성에 입각한 이원조의 강학과 교육에 의의를 부여한 것으로 이해된다. 이원조는 조카를 강학처나 임지에 데리고 다녔다고 하는데, 이는 견문을 넓혀 자득으로 이끌려는 교육 방법이었을 것이다.

‖ 홍개동 아래 구이폭 제일계산.

포천구곡은 주자의 무이구곡처럼 하류에서 상류로 전개된다. 구곡을 소개하면, 1곡 법림교(法林橋), 2곡 조연(槽淵), 3곡 구로동(九老洞), 4곡 포천(布川), 5곡 당폭(堂瀑),

5 畿湖學者 多由自得 故不無疵纇 嶺中學者 惟事蹈襲 故全沒精彩. 與其蹈襲而無實見得 無寧自得而有些罅隙. 驟見之循塗守轍 一遵程朱緖餘 而細究之 空言而已. 施於人 無隨證投劑之益 存乎己無體貼心身之效.(『응와선생문집』권 11「잡저」)

6곡 사연(沙淵), 7곡 석탑동(石塔洞), 8곡 반선대(盤旋臺), 그리고 9곡 홍개동이다. 2곡 조연을 제외하고는 모습을 거의 유지하고 있어 많은 구곡 중 원형을 지닌 예에 속한다. 한편 홍개동 바로 아래 수조(水槽) 모양의 소가 바위 사이로 흐르고 있는데, 동쪽 암벽에 '구이폭(九二瀑) 제일계산(第一溪山)'이란 글씨가 새겨져 있다. 이곳을 9곡 중의 하나로 보면 홍개동의 쌍폭을 9곡의 1폭포로 이곳을 9곡의 2폭포로 명명할 수 있겠다. 혹은 '구이'를 주역 건괘의 구이(九二) 효사(爻辭)로 보아 "견룡재전(見龍在田)이니 이견대인(利見大人)이니라."의 '견룡재전', 즉 용과 연관된 폭포로 이해할 수도 있다. 수조가 길쭉해 용이 온몸을 담고 있을 법도 하다.

만귀정은 포천구곡이 경영된 데다가 훼손 정도가 약해 많은 사람들의 탐방을 유도할 수 있는 소재가 풍부하다. 특히 만귀정이 자리 잡은 곳, 즉 9곡 홍개동은 폭포가 서너 개 있고 물이 아주 맑아 여름이면 인파가 몰리는 곳이다. 현재 아홉 구비의 안내판은 사진과 시만 실려 있어, 실제 장소와 견주어보는 데는 어려움이 있고 탐방객 스스로 의미를 부여하기 쉽지 않다. 포천구곡도가 남아 있으므로 이 그림들과 사진을 같이 싣고 안내판이 선 지점에서 보이는 경치와 구체적으로 결부시킨다면, 더 많은 관심을 끌 수 있을 것이다. 또한 만산일폭루에 대한 안내판을 만들되 '만수일리'의 철학적인 의미를 알기 쉽게 정리하고 현장과 관련해 설명하는 등 세심하게 접근한다

면, 만귀정에 내장되어 있는 이원조의 생각을 이해하고 탐방의 의의를 높이는 데 도움이 되리라 본다.

포천구곡의 마지막 구비인 홍개동 9곡시를 소개하는 것으로 끝을 맺는다.

九曲洪開洞廓然(구곡홍개동확연) 구곡 홍개동이 확 트여 있으니

百年慳秘此山川(백년간비차산천) 백 년 동안 산천을 아껴 숨겨놨네.

新亭占得安身界(신정점득안신계) 새 정자를 지어 몸 편안한 곳 얻으니

不是人間別有天(불시인간별유천) 인간 세상이 아니라 별유천지로다.

▸ 만귀정 소재지: 경상북도 성주군 가천면 신계2길 38

4. 구연정(龜淵亭)

Key Word: 김익동, 구연, 구대, 대창천, 대구대학교

구연정은 사람들 가까이에 있는데도 아는 사람들이 드문 누정이다. 종합대학교 캠퍼스에 안에 있고 행정구역이 경산시이므로 사람들 가까이에 있다고 해도 될 것이다. 그런데도 잘 모르는 이유는 사람들에게 있기도 하고 구연정에게 있기도 하다. 사람들은 대개 주변보다 먼 곳에 가볼 만한 곳이 있다고 생각하는 경향이 있으므로, 잘 모르는 이유를 사람 탓으로 돌려 볼 수 있다. 한편 강이 흐르는 아찔한 절벽 위에 있으므로

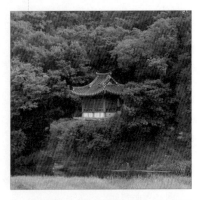

|| 대창천변에서 바라본 구연정. 누정 아래 바위의
모양이 거북의 머리와 오른발을 연상케 한다.

구연정의 탓이라 말할 수도 있겠다. 이렇게 보니 어느 한쪽으로 이유를 대기 어려워진다. 그런데 사정이 나아졌는지는 모르겠으나 몇 년 전까지만 해도 구연정에 가려면 동아줄을 타고 내려가야 하고 부근 사람들도 구연정의 존재를 잘 모르고 있었으므로, 이 좋은 누정을 사람들이 잘 찾지 않는 것은 문화재 안내와 관리에 소홀한 우리의 잘못이 크다고 해야겠다.

구연정을 찾아가 보면 부근에서 이만한 경치를 제공하는 누정은 없다고 단언할 수 있게 된다. 특히 대창천 건너 강가에서 건너편 절벽에 얹혀 있는 구연정을 발견하고 보면 비경을 얻은 듯한 흥분마저 든다. 그럼에도 사람들에게 익히 알려지지 않은 점은 안타깝기도 하나, 한편으로는 명승을 독점할 수 있다는 즐거움이 일어나기도 한다. 지금은 대구대학교 캠퍼스 안의 비호동산에 속해 있는데, 이러한 위치가 오히려 구연정의 존재를 모르게 하는 듯하다. 물론 캠퍼스가 들어서기 전에는 외딴 구석이었겠지만 지금도 학생들의 왕래가 잦지 않은 구석이다 보니 더군다나 일반인들의 발걸음은 더 있기가 어렵다. 학교에서도 적극적인 홍보를 하지 않고 구연정을 활용한

행사도 없는 것 같다. 이 글에서라도 구연정의 진면목을 드러내야겠다는 의무감을 느끼게 된다.

　구연정의 '구연(龜淵)'은 구연정 아래의 물 이름이다. 물 이름에 구(龜)[6] 즉, 거북이 들어가 있는 것은 구연정이 자리 잡은 바위가 구대(龜臺)인 데서 연유한다. '구대'라고 한 까닭은 모양이 마치 거북이 엎드린 형상과 같기 때문이라는데, 대창천 건너편에서 보면 마치 거북이 두 발을 앞으로 내민 채 물속으로 들어가는 것 같다. 우리나라 곳곳에 강에 접한 산이나 바위의 이름에 '구'가 들어간 경우가 많으나 대부분 모양이 비슷한 점도 있거니와 풍수지리의 생각이 더 크게 작용한 결과이다. 이에 비해 구대는 형상이 거북을 연상케 하여 붙인 이름이 절묘하게 맞아떨어진다. 이렇듯 구연정은 이름과 주변 경관부터 예사롭지 않다.

　이러한 구연정은 직재(直齋) 김익동(金翊東, 1793~1861)이 창건한 누정이다. 김익동은 본관이 청도로서 하양현 낙산촌(洛山村: 지금의 진량)에서 태어났으며, 『직재문집』 6권과 『상제의집록』 등을 남겼다. 요즘 말로 SKY에 갈 정도로 공부를 잘했던 것 같으니, 26세에 향시를, 27세에 사마시(司馬試)를, 28세에 대과에서 초시(初試: 1차)까지 합격했다. 대과 초시면 240등 안에 들었다는 말이니 어느 정도 성적인지 짐작할 수 있을 것이다. 그해

6　거북 '귀(龜)' 자는 지명으로 읽힐 때는 '구'로 읽는다.

대과 복시(覆試: 2차)에서 떨어진 후 이듬해 부친의 권유로 성균관에 들어갔다가 다음 해 낙향했다. 이후 한 차례 대과에 응시하는 등 과거에 뜻을 잇는 듯했으나, 부모가 10년 안에 연이어 세상을 뜨면서 성리학 공부와 후학 양성에 몰두했다. 당시가 세도정치가 횡행하는 정국이었으므로 벼슬길에 회의을 느꼈다고 짐작된다.

김익동이 구연정을 지은 때는 1848년으로 56세 때이다. 연보를 보면, 사산정(社山亭)[7]을 지어 사서를 강론하거나 또 지역의 여러 선비들과 성리학을 강론하고, 최효술(崔孝述)·홍직필(洪直弼) 등과 학문적으로 교유하고, 사양정사(社陽精舍)를 지어 제자를 교육하고 향약을 만드는 등 교화에 열중하고, 정재(定齋) 유치명(柳致明, 1777~1861)을 방문해 성리학에 대한 가르침을 받고 편지로 의견을 주고받는 등 사우관계를 맺는 일들이 눈에 띈다. 또한 구연정을 세우기 한 해 전에 노은정사(老隱精舍)[8]를 지은 것으로 되어 있다. 이렇게 보니 구연정을 세운 것은 과거 준비를 그만둔 후 학문과 교육에 뜻을 두고 전개해 온 삶의 과정에서 연계된 강학과 수양에 그 목적이 있음을 알 수 있다.

7 사산정은 김익동의 아버지 김귀옹이 지었다고도 한다. 개화기 때 신식교육을 한 곳으로서 진량초등학교의 발상지이다. 진량공단 조성으로 현재 진량읍 신상2리 12리로 옮겨지었다.

8 구연정이 있는 일대가 노은산이라고 했고 이돈우(李敦禹)와 김흥락(金興洛)의 행장에 모두 같이 금호강 상류라고 한 것으로 미루어 볼 때 노은정사는 구연정에서 멀리 떨어지지 않은 곳에 있었다고 추정된다.

이는 구연정의 현판에서도 확인된다. 구연정의 동쪽방과 서쪽방의 바깥벽에는 각각 '직방재(直方齋)'와 '낙완재(樂玩齋)'라는 편액이 걸려 있다. 이 중 '직방'은 『주역』「곤괘」 문언전의 '경건함으로써 안을 바르게 하고, 의로움으

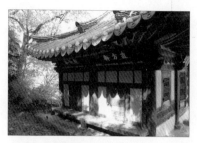

‖ 직방재, 낙완재로 온돌방이다.

로써 밖을 방정하게 한다.[敬以直內 義以方外]'라는 구절에서 유래한다. 유교적 수양의 방법론 중 핵심적인 지침을 내세우고자 하는 의도를 엿볼 수 있다. 한편, '낙완'은 주자가 「명당실기(名堂室記)」에서 말한 '(도와 의를) 즐기고 완상하여 진실로 내 몸을 마칠 때까지 실천해도 싫증나지 않으니, 또한 어느 겨를에 바깥에 마음을 두겠는가.[樂而玩之 固足以終吾身而不厭 又何暇夫外慕哉]'라는 문장에서 가져왔다. 이는 성현이 이른 경지를 따르고자 하는 의지를 드러내는 것으로 보인다. 둘을 합치면 구연정의 건립이 강학과 수양을 구현하고자 하는 수단임을 알 수 있게 된다.

여기서 우리는 일반적인 의문을 떠올리게 된다. 구연정의 주변 경관이 뛰어나다고 했는데 그것과 학문이나 수양은 어떤 관계에 있는 것일까? 산과 물이 있고 바위가 있는 곳에 굳이 누정을 지어야만 유교가 추구하는 이상적 경지에 도달할 수 있는가? 이 물음에 대해 자세히 답하려면 많은 성리학적 개념

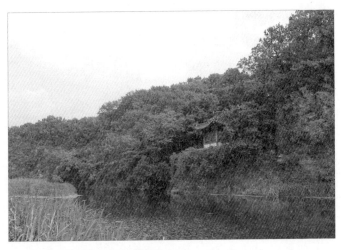

‖ 구연정 원경과 대창천. 오른쪽 암벽이 외애이다.

이 필요하겠지만 여기서는 되도록 일반적 단어를 사용해 설명해 본다. 유가의 수양에는 본성 함양이 중요한데, 이것은 자연과의 소통을 통해 이루어진다. 이 소통은 자연에 실현된 이치[天理]를 탐구해 자신의 본성[本然之性]을 기른다는 뜻이다. 이른바 격물치지로서 모든 대상에 내재한 천리 즉, 본성을 인식하고 그 흥취를 통해 물아일체를 이룬다. 이러한 인식과 사유가 확장되면 활연관통(豁然貫通)해 본성 즉 본연지성이 회복될 수 있다는 논리이다.

　누정은 별채로서 일상 공간을 벗어나되 수석이 배치되고 자연과의 소통이 쉬운 곳이면 들어설 수 있다. 흔히 이러한 공간에는 사물의 본원이나 본성 탐색에 대한 비유로 물이 있고,

방문을 열면 천리가 발현되어 이뤄진 조화로운 자연이 눈앞에 다가온다. 이에 부지런한 사람들은 편액으로도 부족해 바위에 다 각성을 유도하는 철학적 개념으로 이름을 붙여놓거나 아예 이름을 새겨놓기도 했다. 구연정에도 그러한 이름들을 붙여놓았으니, 구연정의 좌측 절벽은 낭떠러지로 이뤄져 있어 '외애(畏厓)'라고 명명함으로써 항상 공경함을 지니고 두려워하는 자세를 지녀야 함을 말하고 있다. 외애의 서쪽 바위 기슭은 험하지만 아래 맑은 소를 내려다볼 수 있어, 이름을 연어대(鳶魚臺)라고 붙였다. '연어'는 '연비어약(鳶飛魚躍)'의 준말로서 솔개는 하늘을 날고 고기는 물에 뛴다는 말이다. 곧 솔개가 날고 물고기가 뛰는 것은 본성 즉 천리이므로 사람도 자연의 조화를 보고 천리대로 살아야 함을 뜻한다.

구연정 주변에는 붙여 놓은 이름들이 더 있다. 구연정으로 내려가기 전의 암벽을 모아애(毛兒厓), 모아애 위 너른 바위를 풍영대(風詠臺), 구연정 오른쪽 절벽은 '유행대(留行臺)', 유행대 동쪽 옆의 깎아지른 절벽을 영시대(永矢臺)라고 명명했다. 한편 왼쪽(서쪽)으로 연어대 서쪽 작은 바위는 포금대(抱琴臺), 또는 포금애(抱琴厓)라고 한다. '포금'의 '금'은 금호강을 가리키니, 금호강의 '금'은 가을에 강가의 갈대가 바람에 움직여 내는 소리가 비파 같다고 하여 붙여졌다. 포금은 금호강을 안는다는 말로서, 둑을 쌓아 금호강이 구연정에서 먼 서쪽에서 대창천과 합류하는 지금과는 달리, 당시에는 구연정 아래로 바로 흘

‖ 화살표를 대강 구연정의 위치로 볼 수 있다.
(대동여지도)

러왔기에 그런 표현이 가능하다. 김익동이 지은 「금사오장(琴詞五章)」에서는 합쳐진 물이 구연정 부근에 모여들어 물소리가 마치 천둥소리와 같았다고 하고 있다.[9] 이러한 이유로 구연정 아래 소에 용이 산다는 전설이 생기고 일대 바위를 용담암, 그 아래 소를 용연으로 불렀다고 짐작된다.

구연정은 당시 인근에서 절경으로 유명했다. 많이 선비들이 찾아와 구연정에서 함께 강론하고 경치를 즐기며 시를 짓곤 했다. 이에 원래 구연정의 벽에는 사면이 시판으로 가득 찼었으나 현재는 도난 문제로 따로 보관되고 있다고 한다. 김익동은 구연정을 지은 후 부근에 용연장(龍淵莊)과 용전산장(龍田山莊)[10]을 지어 교육에 더욱 전념했으니, 60여 명의 문인이 배출되었고 학계도 만들어졌다. 이 용전산장은 세상을 뜨기 전까지 거처한 곳으로서, '용전산장'이라는 이름에서 이 부근을

9 『直齋文集』卷之一 詞「成琴詩小歌仍賦琴詞五章」琴之瀨淸且漣 合二水分三川 匯爲毛兒淵 礒礒乎雷腹之砰然 ~.

10 주손인 김덕재님(89)의 말씀에 의하면, 용전산장이 뒤에 살림집이 되는데 지금의 대구대 비호공원 안 테니스장 자리에 있었다. 또한 당시 구연정 위쪽 언덕에는 찾아온 손님들이 타고 온 말과 나귀들이 여기저기 나무에 매여 있었다고 한다.
 이문기, '스토리로 만나는 경북의 문화재 (6)경산 구연정', 대구일보 2018년 4월 4일자, 14면.

용전산으로 불렀음을 알 수 있다. 고지도를 보면 구룡산(九龍山)에서 뻗어 나온 금박산(金泊山)이 서북쪽으로 뻗어 '단산(簞山)'을 낳는데, 이 단산이 뻗어 끝을 맺은 산이 용전산인 듯하다.

‖ 구연정으로 내려가는 동아줄.

이제 구연정을 찾아가 본다. 먼저 대구대학교 북서편 캠퍼스에 있는 비호동산으로 가는데, 구연정은 비호동산의 푸살경기장 북편에 있다. 숲탐방길 왼쪽으로 대나무 숲을 따라가면 구연정 안내판이 나온다. 절벽 아래로 내려가는 데 동아줄에 의지해야 되는 방법이 보기보다는 위험하지는 않으니 누정 찾기의 색다른 경험으로 여기면 좋겠다. 구연정은 위에서 보면 지붕의 모양을 한눈에 파악할 수 있는데, 일반적인 팔작지붕의 형태와는 다른 특이함이 발견된다. 그것은 용마루가 짧고 추녀마루가 용마루보다 길며, 처마의 만곡도가 크다는 점이다. 절벽에서 튀어나온 지형에 짓다 보니 허락되는 공간을 최대한 활용하여 정방형으로 설계한 결과로 보인다. 구연정 왼쪽 위에 사당이 있다.

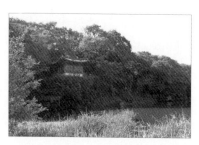

‖ 구연정 왼쪽 아래 내려가는 계단이 있다.

용전산을 등지고 바위에 앉은 구연정은 전경(前景)을 즐김과 동시에 독서하고 강론할 수 있도록 지어졌다. 전면의 반을 마루로 만들어 앉아서 문을 열면 가슴이 확 트이는 경치가 펼쳐진다. 후면의 반은 2개의 온돌방(직방재, 낙완재)으로 만들어 기온이 내려가는 가을부터 이른 봄까지 실내 거주가 가능하다. 문을 연 마루에 서면 멀리 금호강의 물줄기가 왼쪽으로 비스듬히 지나가고 앞에는 멀리 들판이 펼쳐진 전경이 눈에 들어온다. 또한 아래를 내려다보면 짙푸른 대창천이 유유히 흐르고 있어 세상에 대한 걱정을 모두 잊게 되는 것 같다. 구연정에서 나와 오른쪽으로 가면 돌계단이 있어 물가에까지 내려갈 수 있다. 이돈우(李敦禹)가 쓴 행장과 김흥락(金興洛)이 지은 묘갈명에 보면 노를 저으며 배를 탔다고 하니 이 계단을 이용했을 것이다.

이제 구연정에 올랐으니 시차가 있지만 함께 오른 주인의 마음을 들여다 봄 직하다. '구연정'이라는 시가 있는데, 시에서 화자가 궁극적으로 지향하는 바는 독서와 강론이다. 그렇게 하기 위해 세상일에 대해 마음을 비워야 하는 과정이 필요하다. 2구에서 속세와 단절했다는 말은 여름 내내 시원한 구연정에서 지내면서 세상에 대한 번민에서 벗어날 수 있었다는 뜻이다. 젊은 시절 승승장구하여 대과 초시까지 통과한 입장으로서는 내내 마지막 한 단계에 대한 안타까움이 남아 있었는데 이제는 구연정을 지어 은일함으로써 다 잊겠다는 것이다. 나아가 시원하고 장쾌한 경치 속에 세상 돌아가는 일에 대한

관심은 그만두고 오직 도학에만 몰입하겠다고 다짐하고, 뜻을
같이 하는 친구들이 찾아올 것을 기대한다고 한다.

龜淵亭(구연정)

巖頭小築擁靑林(암두소축옹청림)	푸른 숲을 끼고 바위 위에 작은 집을 지으니
長夏淸泠絶俗音(장하청령절속음)	긴 여름 내내 맑고 시원한 바람에 속세와 단절했네.
遙岫彌縫平野闊(요수미봉평야활)	멀리 산골짜기 듬성듬성하여 들판은 넓고
澄江繚遶斷厓深(징강료요단애심)	맑은 강 둘러싸고 흐르니 깎아지른 절벽 아득하구나.
老去非關當世事(노거비관당세사)	늙어서는 마땅히 세상일에 관계하지 않아야 하니
靜中須養自家心(정중수양자가심)	고요함 가운데 모름지기 본성을 기른다네.
惟有殘編慰幽闃(유유잔편위유격)	오직 성현들의 책 읽으면서 그윽한 정취 달래고
嘉賓時復遠來臨(가빈시부원래임)	좋은 벗들은 때마다 다시 멀리서 온다네.

김익동이 지은 시 중에 「풍영대」라는 시가 있다. 풍영대는 구연정 위에 있는 언덕을 가리킨다. 아래 시에서 화자는 전반부에서 구연정을 지어 자연에 몸을 의탁하고 지내는 모습을

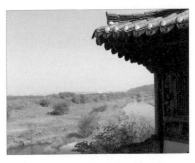

‖ 구연정에서 내려다본 대창천 상류 전경.

나타내었다. 병든 몸이고 바람을 타므로 승구(承句)의 ‘游泳’은 헤엄친다기보다는 배를 저어나간다고 해석하는 편이 적절하다. 시를 읊조린다고 했으니 배를 타고 있어야 가능한 일이다. 시 전체에서 화자는 전원의 삶에 위안을 받고 만족하는 듯하면서도 충족되지 않는 허전함을 표출하고 있다. 이 시는 구연정을 짓고 어느 정도 지난 때에 지었을 것으로 짐작된다. 구연정을 지을 때는 『논어』 「선진(先進)」편에 나오는 무우(舞雩)의 고사[11]처럼 세상의 이익을 잊고 자연에서 도를 누리고자 ‘풍영대’라고 이름 붙였으나, 풍류를 즐기다보니 도학에 힘쓰는 데 게을렀음을 반성하는 것으로 볼 수 있다.

11 공자가 제자들에게 자기의 포부를 말해 보라고 한 후 말을 들은 다음에 다시 증점에게 묻자, 증점이 "늦봄에 봄옷이 이루어지거든 관자 대여섯 사람과 동자 예닐곱 사람과 함께 기수(沂水)에서 목욕하고 무우(舞雩)에서 바람을 쐬고 읊조리며 돌아오겠습니다[莫春者 春服旣成 冠者五六人 童子六七人 浴乎沂 風乎舞雩 詠而歸]"라고 대답했다. 이에 공자가 함께 시를 논할 만하다며 기뻐했다고 한다.

風詠臺(풍영대)

晩向汀洲濯病肌(만향정주탁병기)	만년에 물가에서 병든 몸을 씻고
乘風游泳一吟詩(승풍유영일음시)	바람을 타고 배를 움직이며 시를 읊조리네.
鳳飛千仞歸何處(봉비천인귀하처)	봉새는 천 길을 날아 어디론가 돌아가는데
卻怕吾人氣象卑(각파오인기상비)	부끄럽게도 우리의 기상은 미미하구나.

구연정이 있는 곳은 경산시 진량읍 내리리이다. 이곳은 원래 대나무가 많아서 '대골', '죽곡'으로 불렸다고 한다. 또 용을 닮은 바위가 있다고 하여 '용덤'이라는 지명도 있었다고 한다. 구연정이 자리 잡은 암벽은 대창천의 상류부터 하류의 금호강과의 합수 지점까지 구불구불 이어지고 있어 용과 관련되는 지명이 생성된 것은 자연스럽게 보인다. 대구대학교 학교 건물 공사 때 무문토기와 옹관묘 등이 출토되었다는 사실로 볼 때 청동기시대부터 사람들이 정착해 산 곳이었음을 알 수 있다.

김익동은 하양현의 육영재(育英齋)에 교수관으로 초빙되기도 하고, 사양정사를 마련해 중국의 여씨향약과 주자의 백록동규(白鹿洞規)를 게시해 놓고서 마을 어른들의 모임과 부근 인재의 공부 장소로 삼는 등 향촌사회에 대한 기여도 적지 않은 인물이다. 교육에 적극적인 의식을 가진 점에서 대구대학교와

일맥상통하는 데가 있는 듯하다. 더욱이 학교가 들어서면서 유서가 깊은 마을의 한 부분이 모두 사라졌으므로, 마을의 역사와 함께 김익동의 공로를 부각하고 알리는 일을 대구대학교가 맡았으면 어떨까 하는 생각이 든다. 그렇게 하면 자연스럽게 구연정과 거기에 담긴 뜻이 드러나고 함께 학교의 소중한 교육 자산이 될 것이다.

▸ 구연정 소재지: 경상북도 경산시 진량읍 내리리 대구대학교 비호동산 축구장 북쪽

2장. 누정을 지어 학문과 교육에 힘쓰다
─초간정, 사미정, 만화정

　이 장에서는 누정에 지내면서 특별한 저술을 남기거나 학문과 교육에 대한 뜻이 가장 뚜렷한 누정을 살피고자 한다. 거의 모든 누정에서 독서와 강학, 교육 등이 이루어졌는데, 다른 성격이나 목적이 두드러지게 나타나는 누정은 그와 관련된 장에서 다루어지기에 여기에서 제외했다.

1. 초간정(草澗亭)

　　　Key Word: 권문해, 대동운부군옥, 금곡천, 초간정사, 병암정

　누정치고 사연이 없는 누정은 없겠으나 초간정을 지켜 온 분들만큼 간절한 마음이 어려 있는 누정도 드물다. 초간정은 최초의 우리나라 백과사전을 편찬한 초간(草澗) 권문해(權文海, 1534~1591)가 1582년에 세운 누정이다. 권문해는 심혈을 기울여 완성한 『대동운부군옥(大東韻府群玉)』을 간행하지 못한 채 세상을 떴는데, 편찬 작업을 본격적으로 시작하고 필사한 원고를 보관해 온 곳이 초간정이었다. 선조가 한 일의 의의를 잘 알기에 유업을 마무리하기 위해 초간정을 유지하는 데 온갖 정성을 기울였다. 이는 여러 차례의 중건 사실에서 확인되는 바,

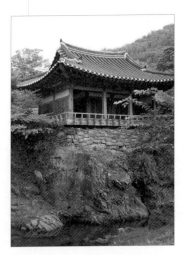

|| 정면과 측면에 '초간정', '석조헌' 편액이,
암벽에 '초간정' 각자가 있다.

그러한 노력이 있었기에 『대동운부군옥』이 세상에 빛을 보고 오늘날 우리가 초간정이라는 또 하나의 명승을 즐길 수 있는 것이다.

초간정은 일찍이 경상북도 문화재자료로 지정되었고 명승 제 51호로 선정되었다. 지명도가 높은 초간정은 드라마 '미스터션샤인' 등의 촬영 장소가 되기도 해 많은 사람이 찾는다. 바위 위에 사뿐히 앉은 듯한 초간정은 계절과 관계없이 주변경관과 어울려 빼어난 경치를 선사한다.

또한 초간정에서 보는 경치도 물과 돌, 나무의 적절한 조화로써 눈을 즐겁게 한다. 이러한 시각적 만족이 초간정 탐방에서 하나의 목적임에 분명하겠으나, 어렵게 누정을 짓고 오랫동안 관리해 온 뜻을 아는 것은 오랜 여운을 가지게 한다. 이를 통해 마음이 차분해질 때 크거나 작은 물소리와 돌에 낀 이끼, 건너편 언덕 위의 수목 등에도 관심을 갖게 될 것이다.

그 옛날 누정을 짓는다는 것은 쉬운 일이 아니었을 테다. 건축에 쓰일 자재, 일꾼, 지을 장소 등 하나하나가 오랜 준비를 필요로 한다. 거꾸로 말하면 간절한 마음이 없다면 누정 짓는 일을 시작하지 않았을 것이다. 말 한 마디에 준비가 이루어지고

공사가 마무리될 수 있는 여건에 있는 사람은 극소수이다. 게다가 낙향이 전제되므로 결심이 서도 뜻대로 하기 어렵고, 그만큼 마음이 확고해야 가능하다. 권문해는 관직 생활을 하면서 평소 고향을 그리워하는 마음이 무척 컸다. 타향에서 향수를 갖는 것은 누구나 마찬가지겠으나 권문해의 경우 지속적이고 심했다. 그래서인지 공주목사직에서 물러나고 얼마 되지 않아 초간정을 지었다. 1581년 12월에 고향으로 돌아와 이듬해 2월에 공사를 끝냈다니, 얼마나 기다린 일인지 알 수 있다.

초간정을 지은 과정은 일기에 나타나 있다. 임오(1582년) 2월 초간정 건축에 관한 내용을 『초간일기』를 통해 살펴본다.

8일 흐리다가 개다. 초간 도연 가에서 정사의 터가 될 만한 곳을 발견하였다. 인근 사람 30여 명을 빌려 술과 음식을 먹인 다음 못을 메우고 축대를 쌓게 했다.

12일 개다. 또 용문사 승려와 용문동 사람들을 빌려 정사의 밑 축대를 쌓게 했다.

29일 개다. 박공직과 초간정사에 가서 소나무 몇 그루를 심게 했다.

24일 구름이 끼다. 초간정 동쪽 바위 밑에 물이 떨어지는 곳이 있는데 연못을 만들 만했다. 종들 수십 명을 시켜 둑을 쌓고 물을 끌어대게 하니, 깊이가 어깨까지 잠길 정도였고 맑아서 고기를 기를 만했다.

25일 흐리다가 개다. 못 둑을 쌓은 것이 애초에 견고하지 못하여 물이 많이 샜다. 종 한석 등을 시켜 다시 돌을 겹으로 넓게 쌓게 하고

사통을 만들어 물이 새지 않게 했다.

　26일 오후에 비다. 정희수가 용문사의 승려들에게 권하여 괴목 몇 그루를 초간 못 가에 옮겨 심도록 했는데, 한 그루는 말라죽고 한 그루는 살았다.[12]

　요약한 내용을 통해 볼 때 가능한 많은 인력을 동원하여 단기간에 완공하려 노력했음을 알 수 있다. 동원된 사람은 인근 사람들, 용문사(龍門寺) 승려들, 용문동 사람들, 집안 종 등이니, 아는 사람은 다 부른 듯하다. 여기에 용문사 승려들이 포함된 것은 권문해가 24세 때 동생과 함께 용문사 절방에서 과거공부를 했고 그 후로도 승려 신징(信澄)과 친분을 유지했으므로 가능했다고 보인다. 물론, 이 정도 기간 안에 공사가 마무리되었다는 것은 초가로 지었음을 의미한다. 일기에 그려진 정사의 건축에 진력하는 모습에서 그만큼 고향으로 돌아오고 싶어 했음을 읽을 수 있다. 귀향은 마땅히 자연 속에서 살아감을 뜻하는데, 권문해가 전원적 삶을 희구한 데는 납득할 만한 이유가 있었다.

　그 이유는 두 가지로 정리할 수 있다. 먼저, 관직에 대한 회의로서 당쟁으로 인해 합당한 평가를 받지 못해 실망하고 불만이 컸다. 평소 당쟁의 격화가 나라에 큰 화근이 될 것이라고 말하곤 한 사실과 무관하지 않다. 다음, 외직으로 근무하는 기

12　최재남, 「초간 권문해의 삶과 시세계」, 『한국한시작가연구』 6집, 한국한시학회, 2001, 230~231쪽.

간이 길어 신체적으로나 정신적으로나 힘들어 했다. 우수한 성적으로 과거에 급제했고 능력이 뛰어났음에도 꼿꼿한 성품으로 인해 반대파의 미움을 사 계속 외직으로 돌다보니 심신이 지쳤다. 이렇듯 권문해는 관직생활에서 희망을 잃고 길어지는 객지생활에 늙어 감을 탄식하면서 고향에서의 삶을 그리워했다. 그래서 그의 시에는 사향시가 많다고 한다.

又用前韻(우용전운) **呈雙松**(정쌍송) **竹林兩丈**(죽림량장)

一身蠶老欲三眠(일신잠로욕삼면)　일신은 늙은 누에인지 세 번이나 잠자려 하고

世事紛紛鬧眼前(세사분분료안전)　세상일은 분분하게 눈앞에서 시끄럽네.

淸澗舊聲常在耳(청간구성상재이)　맑은 시내 옛 물소리가 항상 귀에 쟁쟁하니

自期歸釣趁春煙(자기귀조진춘연)　봄 안개 속을 달리며 돌아가 낚시하리라 기약하네.

이 시는 초간정에서의 생활을 그리워하며 1582년 이후에 지은 것으로 추정된다. 1, 2행은 객지에서의 관직생활이 힘듦을 나타내고 있으나 3, 4행은 고향에서의 생활은 생각만 해도 즐거움을 토로하고 있다. 여기서 늘 귀에 쟁쟁한 맑은 시내의 옛 물소리는 초간정의 것이 아닐까 싶다. 빨리 돌아가 낚시하

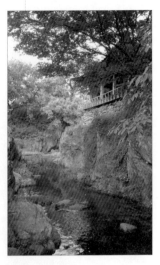
∥ 초간정과 금곡천.

겠다고 한 것도 초간정 아래 금곡천이나 인공 연못을 염두에 두고 한 말이다. 현재 '저녁 무렵 낚시하는 집'이라는 석조헌(夕釣軒) 편액이 초간정에 걸려 있는데, 병자호란 후 2차 중건 때 박손경(朴孫慶)이 쓴 중수기에는 화수헌, 백승각과 함께 석조헌을 지은 것으로 되어 있는 바, 전부터 초간정 부근에서 곧잘 낚시를 하곤 했다고 보인다.[13] 요컨대 초간정을 지은 해에 부인 곽씨가 세상을 뜬 뒤 사성(司成) 직을 맡고 다시 벼슬길로 나간 후 지은 시로 보인다.

짧은 기간이지만 초간정 시절은 권문해에게 정말 평안한 시간이었던 것 같다. 이는 그 무렵 쓴 일기를 보면 쉽게 알 수 있다. 1582년 3월에 완공되자 친구들을 불러 한 바탕 잔치를 벌이더니 매일 출근하다시피 초간정에 올랐다. 한여름에도 하루 종일 초간정에서 지내던 그는 그만 더위를 먹고 드러눕게 되었다. 병중에도 가고 싶어 안달이 났으나 도저히 일어날 수 없었다. 오직 초간정에 갈 마음으로 치료에 최선을 다한 끝에 어느 정도 회복되자 초간정으로 달려갔다. 병이 낫고 얼마 되지 않

13 혹은 「우음(偶吟)」이라는 시에서 말한 바처럼 집 앞 시내에서 낚싯줄을 드리웠던 것을 가리킬 수도 있다.

아 부인 곽씨가 세상을 떴는데 자식을 낳지 못한 채 고생하다가 간 아내를 보낸 마음을 절실하고도 곡진하게 나타냈다.

그대가 저승에서 추울까 싶어 어머니께서 손수 수의를 지으시니, 이 옷은 피눈물이 스며 있어 천년만년 입어도 해지지 않으리. 오호! 서럽고 슬프구나. 사람의 생사는 우주의 밤낮과 사물의 시종과 다름이 없으나, 이제 그대가 상여에 실려 그림자도 없이 저승으로 떠나니 내 혼자 어찌 살리오. 상여소리 가락에 구곡간장이 미어져 영결할 말조차 잊고 말았네.

이렇게 크나큰 슬픔을 안고 있던 권문해는 상복을 입고서도 초간정을 찾았다. 초간정을 찾은 이유를 정확히 알기는 어렵다. 『대동운부군옥』의 저술에 몰두하고 있었을 가능성도 있고, 무엇보다도 아내 잃은 슬픔을 감당하기 어려워 자신에게 가장 편안한 곳에서 혼자 슬픔을 삭이기 위해서였을 수도 있다. 어느 쪽이든 초간정에서의 생활에 몰입했기에 일어날 수 있는 일이니, 이러한 생활에 대한 경험과 기억이 그를 지배했으므로 다시 시작된 벼슬길에서도 귀에 쟁쟁하고 당장에 고향으로 달려가고 싶었다고 해야 할 것이다. 다른 한편으로 이 정도라면 더 이상의 벼슬길은 택하지 않았을 것이라고 가정해 볼 수 있는데, 그러함에도 초간정에서의 생활을 중단하고 그해 겨울 다시 벼슬길에 오른 것은 아내의 죽음으로 인한 슬픔에서 벗어나

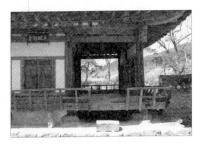
‖ 초간정 안쪽. '초간정사' 편액이 걸려 있다.

기 위함인지도 모른다.

초간정은 원래 '초간정사(草澗精舍)'로 지어졌다. 정사는 강학이 중심이 되는 공간이므로 정자와는 차이가 있는 것은 사실이다. 정자는 경치를 구경하는 것을 주된 기능으로 하기에 벽으로 막히지 않고 트여 있는 공간적 특성을 지닌다. 이러한 차이에 대한 인식이 초간정사와 초간정 사이에 존재했을 수도 있겠으나, 위에서 살핀 일기로 미루어보건대 권문해 스스로 초간정사를 통해 정서적 긴장에서 벗어나는 생활을 실현하려는 뜻이 있었음은 분명해 보인다. 그러니까 초간정사로 이름을 정한 데는 대동운부군옥의 저술에 집중하다가 쉴 때는 시를 짓고 낚시하고 주변경관을 완상하는 등의 여유로운 삶을 즐기려는 뜻이 있었다고 하겠다.

벼슬이 제수되면서 초간정사에서의 생활은 계속되지 못했다. 틈이 생기면 귀향해 정사에서 지내다가 관직이 제수되면 나가곤 한 것 같다. 그러던 중 임진왜란이 일어나기 약 5개월 전에 좌부승지로 재직하던 중 한양에서 세상을 떴다. 그 사이 1589년 1월 대구부사로 있을 때 『대동운부군옥』을 완성했다. 초간종택에는 권문해의 유서가 간직되어 있는데, 평생 서책을 모으는 데 힘썼다는 내용이 있다. 『대동운부군옥』에 인

용된 책이 190종에 가까운데 당시의 사정을 고려할 때 이 책들을 확보하는 것도 큰일이었을 테다.[14] 여기에서 『대동운부군옥』의 편찬 계획이 오래 되었음을 알 수 있다. 24세 때 동생 권문연(權文淵)과 함께 용문사에서 공부할 때 조선 선비들이 중국 역사는 훤히 알면서 우리의 역사를 알지 못하는 것을 통탄했다고 하니, 아마 그때부터 역사가 중심이 되는 우리 백과사전을 쓰겠다는 생각이 자리 잡았던 것 같다.

초간정은 『대동운부군옥』을 빼고는 이야기하기 어렵다. 『대동운부군옥』의 편찬은 권문해에게 필생의 사업이었고 간행은 후손들에게 선조의 유업이었는데, 본격적인 저술의 시작이 초간정을 지으면서부터였고 초간정이 필사본 보관 장소 중의 하나였기 때문이다. 『초간일기』에 의하면 마무리한 원고의 정서(正書) 작업만 해도 1587년 10월부터 시작해 약 15개월의 시간이 들어갔다. 이렇게 탄생한 최초의 우리나라 백과사전은 250년 가까이 지난 1836년에서야 간행되어 세상에 나오게 된

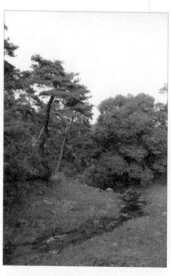

‖ 금곡천 상류에서 본 숲속의 초간정.

14 이 중 중국 것은 15종인데 비해 신라 이후 조선에 이르는 우리나라의 것은 170여 종에 달한다고 한다. 우리나라 것 중 50종 가량은 지금 사라진 책이다.

다. 그 동안 우여곡절이 많았으니, 원래 2부를 복사해 총 3부가 있었으나 2부가 사라지는 바람에 다시 1부를 복사하는 등의 노력을 기울였다. 하마터면 한 사람의 고귀한 뜻이 먼지로 사라질 뻔했기에 늦게나마 간행된 것은 큰 다행이라 하겠다.

이렇게 늦게야 출간된 데는 부득이한 사정이 있었다. 사실 백과사전은 실린 정보의 신속성이 생명이므로, 조선중기에 완료한 저술이 조선후기에서야 간행된 것은 참으로 안타깝고 부끄러운 일이다. 만약 곧장 간행되었더라면 후손이나 다른 학자들에 의해 증보가 계속 이루어져 더욱 완벽한 사전이 되었을 것이기 때문이다. 권문해가 『대동운부군옥』을 저술했다는 사실은 금세 입소문을 타고 널리 퍼졌던 것 같다. 조선중기의 성리학자인 정구(鄭逑, 1543~1620)가 와서 보고는 1부를 얻어 갔는데 회연서원에 화재가 나 사라지고, 임란 때 의병장으로 유명한 김성일(金誠一, 1538~1593)이 찾아와 보고는 감탄하면서 선조에게 보여 간행토록 하겠다고 1부를 가져갔으나 곧 임란이 일어나는 바람에 물거품이 되었다. 전쟁도 우리나라의 불행이거니와 간행의 불발도 작지 않은 불행이었다.

이후 후손들은 1부만 남은 필사 원고를 지키기 위해 온 정성을 기울였다. 1부를 더 모사해 만일의 사태에 대비하고 이를 보관하기 위해 고심했다. 임란 때는 땅에 파묻어 위기를 면했다고 한다. 특히 방대한 저술이어서 보관 장소의 선택이 중요한데 초간정도 보관 장소 중의 하나였다. 초간정이 임란 때

불타 없어지자 1626년에 아들 죽소(竹所) 권별(權鼈, 1589~1671)이 중건했고, 다시 소실된 것을 1739년에 고손자 권봉의(權鳳儀)가 재차 중건했다. 이때 초간정의 지금과 같은 건물 배치와 원림 구성이 이루어졌으니, 앞서 언급한 박경순의 중수기에 의하면 옛터에 초간정을 짓고 바위 위에도 정자 3칸을 세웠다. 그 중 백승각(百承閣)은 백대(百代)를 이어 전승한다는 집으로서 『대동운부군옥』 등 권문해의 유고를 보관하기 위해 지은 것이다.

지금의 초간정은 초간정사의 위치와 비교해 약간 차이가 있다고 한다. 또한 2차 중건 때 지었던 세 정자는 없어졌다. 자연환경도 달라져 초간정의 옛 모습이 되살아나지 않는다. 여느 누정이나 비슷한 사정이지만 여기도 하천의 수량이 줄어 수석이 빚어내는 경치가 예전보다 못해졌고, 수위가 낮아지면서 초간정 뒤편에 만들어놓은 연못도 제 기능을 못한 지 오래되어 연못 안의 석가산(石假山)도 사라져버렸다. 한편 임병양란을 겪는 동안 초간정사의 현판을 잃었는데 정자 앞 늪에 파묻혀 있다고 해 한번은 종손이 찾아보았으나 나오지 않았다. 낙망하고 있을 때 늪에서 오색무지개가 영롱하게 피어올라 그 곳을 파 보았더니 신기하게도 현판이 나왔다고 한다. 이러한 이야기는 영호루, 오계서원의 관성재 등의 현판을 찾는 이야기처럼 긍구긍당(肯構肯堂)[15]이 중시되던 시기의 의식을 반영하고 있다.

15 조상의 유업을 잇는 것.

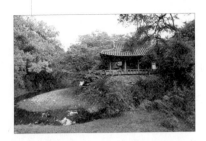
‖ 판문을 열면 앞뒤가 트인다. 방에서 밖을 보면 금곡천 건너 나무와 돌이 정원으로 눈에 들어 온다.

이제 초간정에 올라본다. 앞을 흐르는 금곡천(金谷川)을 건너야 초간정에 이를 수 있다. 초간정은 가파른 암벽 위에 있으므로 들어가는 통로는 이 하나밖에 없다. 금곡천을 바라보는 경관을 확보하고자 절벽 끝까지 내어 짓고 남은 면을 담장으로 둘러쌌기 때문이다. 이렇게 자연 지형을 활용하다 보니 서북향이 되었다. 건물은 앞면이 3칸인데 왼쪽 2칸은 온돌방으로 만들고, 옆면 2칸 중 온돌방 앞 1칸과 금곡천 방향의 3칸은 마루를 깔았다. 온돌방과 그 옆벽에는 칸마다 2짝의 세살 여닫이문을 달고, 금곡천 쪽의 판벽에는 2짝의 판문을 달았다. 초간정에 올라보면 이러한 설계의 의도를 확인할 수 있다. 창을 열고서 창문을 통해서 바깥을 바라보니 액자 속에 한 폭 동양화가 그려져 있다. 이른바 차경(借景)이다.

초간정에는 3개의 편액이 달려 있다. '초간정사'는 초간정의 안쪽에, '초간정'은 앞쪽에 걸려 있다. '석조헌'은 마루에서 오른쪽으로 돌면 보인다. 초간정사 편액은 소고(嘯皐) 박승임(朴承任, 1517~1586)이 썼고, 「초간정사중수기」에서는 정사가 완공되는 날 문득 당나라 시인 위응물(韋應物)의 시가 생각나 '초간'의 이름을 붙였다고 한다. 그러나 「초간일기」를 보면 이미 '초

간'은 진작 사용되고 있었음을 알 수 있으니, '초간'은 그 일대를 초원(草院)이라 부른 데서 유래했고 의미는 당나라 시인 위응물의 시에서 가져왔다고 정리할 수 있다. 위응물의 시 「저주서간(滁州西澗)」에 '홀로 물가에 자라는 그윽한 풀을 사랑하니 [獨憐幽草澗邊生]'라는 구절이 있는데, 이를 군자가 조정에서 뜻을 펼 수 있는 형세가 아니어서 홀로 지조를 지키고 있는 모습을 비유하는 것으로 보고 그 뜻을 취한 것이다.

초간정은 주변의 원림을 최대한 활용하면서 인공적인 경관을 만들어 조화를 시킨 누정이다. 『초간일기』를 통해 보았듯이 터를 닦고 연못을 만들어 고기를 기르고 나무를 심었다. 박경순의 중수기에는 이 중 연못은 2차 중건할 때 허물어진 것을 새로 만들었다고 하는데 지금은 없다.[16] 이렇게 함으로써 낚시를 하고 수석과 조화를 이룬 나무를 바라보는 경관이 조성되었던 것이다. 이러한 점에서 초간정은 일반적인 누정과는 다른 특징을 지닌다고 말할 수 있다. 즉, 자연 경관이 좋은 곳에 짓고는 그것으로 만족하거나 주변경관에 성리학적 의미를 부여하는 대부분의 경우와는 다르게, 자연 경관의 변화에 적극적으로 개입해 휴식의 효과를 최대화하는 데 초점을 두고 있다는 것이다.

초간정은 권문해의 아들 권별이 『해동잡록(海東雜錄)』을 지

16 종손의 말씀으로는 종택 앞으로 옮겨놓았다고 한다.

은 곳이라는 의의도 지닌다. 권별은 권문해가 세상을 뜨기 2년 전에 얻은 아들로서 짧은 기간이나마 초간정사에서 아버지와 시간을 보냈다. 곽씨부인이 소생이 없이 세상을 뜬 후 맞이한 박씨부인에게서 태어난 권별은 아버지가 모은 서책을 활용하고 『대동운부군옥』을 나름대로 분석해 『해동잡록』을 저술했다. 인물사적인 문헌설화집이라고 할 수 있어 『대동운부군옥』과 자매편에 해당되는데, 일찍 여읜 아버지에 대한 그리움을 유업을 잇는 것으로 승화시켰다고 말할 수 있겠다. 초간정에는 이러한 사연도 있음을 떠올려 보기를 바란다.

조선시대 사대부들이 누정이나 서원을 짓고 관리할 때 흔히 승려들의 도움을 받는 경우가 많다. 초간정의 유지·관리에 큰 공이 있는 권봉의는 초간정을 중건할 때 그간 허물어지거나 소실된 데는 옆에서 도맡아 관리하는 사람이 없었다는 문제점을 정확히 파악하고 있었다. 그래서 승려들이 묵을 집을 먼저 짓고 초간정과 석조헌, 화수헌 등을 건축하도록 일을 추진했다. 여기에는 조선시대에는 규모가 작은 사찰일 경우 승려들이 숙식을 해결하는 데 어려움을 겪는 사례가 많았기에 서로 필요한 부분을 해결해 줄 수 있다는 생각이 들어 있다. 이를 알고 누정을 들르면 본가에서 뚝 떨어져 있음에도 일상적 관리가 원활하게 이루어진 점을 이해할 수 있을 것이다.

초간정의 유명세로 인해 생긴 재미난 이야기가 있다. 초간정 기둥에 나 있는 도끼 자국의 유래담이다. 옥매라는 기녀가

있었는데 초간정 마루에서 장구춤을 추다가 그만 금곡천으로 떨어져 죽고 말았다. 이에 분통을 참지 못한 그녀의 어머니가 도끼로 찍었다는 것이다. 어머니가 도끼로 기둥을 찍었다는 화소는 동일한데 그 동기가 다른 이야기가 있다. 예천권씨들이 정자 주위를 거꾸로 백 바퀴를 도는 사람에게 초간정을 주겠다고 말하니, 한 초립동이가 덤벼들었는데 한 바퀴를 남겨놓고 역시 아래로 떨어져 죽었고 이하 같은 일로 도끼 자국이 생겼다는 것이다. 이러한 이야기는 초간정이 뛰어난 경관으로 유명해지면서 형성된 설화로 보인다. 어느 기둥에 있는지, 하나인지 둘인지 도끼 자국을 확인해 볼 일이다.

초간정에서 2.5㎞쯤 떨어진 곳에 권문해를 불천위제로 모시고 있는 초간종택이 있다. 백마산을 좌청룡, 아미산을 우백호로 한 금계포란형 명당이라고 한다. 권문해는 이곳 집에서 백마산을 돌아 산과 밭 사이로 난 길을 따라 구불구불 초간정을 오고갔으리라. 종택은 안채, 안사랑채, 사랑채(별당채), 사당, 백승각 등으로 이루어져 있다. 종택은 권문해의 조부인 권오상(權五常)이 건립했는데 사랑채인 대소재(大疎齋)는 보물로 정해져 있다. 조선 전기의 주택으로 고건축학에서 학술적 가치가 아주 높다고 알려져 있다. 권오상이 사랑채를 지을 터를 고를 때 부자가 날 자리보다 학자가 날 자리를 택했다는 이야기가 전한다. 권문해가 났으니 이야기가 그럴 듯해 보인다. 대소재에 오르면 십승지로 유명한 금당실마을이 내려다보인다. 금

곡천의 '금곡'은 바로 금당실에서 유래했다.

　종택과 누정은 본디 불가분의 관계에 있기는 하나 권문해의 경우는 남다른 바가 있다. 지금까지 살펴본 것처럼 『대동운부군옥』 필사 원고의 보관을 번갈아가며 했고 몇 차례의 중건, 중수를 반복해가면서 초간정을 유지해 왔다는 사실 때문이다. 다른 누정에 비해 종택과의 거리가 제법 먼데도 불구하고 초간정을 전국적인 원림으로 인정받을 수 있도록 유지·관리해

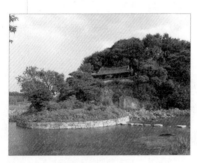

‖ 초간정에서 가까운 병암정.

왔다는 점에서, 예천권씨 문중의 정성이 대단하다고 할 수밖에 없다. 현재 백승각에 보관되어 있는 『대동운부군옥』 목각판과 권별이 저술한 「권문해 초간일기」, 예천권씨종가문적, 옥피리 등 중에서 권문해 관련 문화재가 반 이상이다. 초간정에 간다면 초간종택은 반드시 함께 찾아야 할 곳임을 알겠다. 덧붙여 멀지 않은 곳에 사극 '황진이'의 촬영지였던 병암정이 있으니 들러보기를 추천한다.

▶ 초간정 소재지: 경상북도 예천군 용문경천로 874

2. 사미정(四未亭)

Key Word: 사미, 조덕린, 졸천, 춘양구곡, 사미정계곡, 옥천

사미정(四未亭)은 자연환경의 청정하고 수려함이 주인과 닮은 누정이다. 사미정이 자리 잡은 곳은 봉화군 운곡천 상류로서, 일대가 물이 맑고 경치가 뛰어나 일찍이 사미정계곡으로 널리 알려져 왔다. 운곡천은 태백산 줄기인 문수산(1206m), 옥석산(1242m), 각화산(1177m) 등 높은 산에서 발원해 춘양면을 지나 이곳 법전면 소천리를 거쳐 명호면 도천리에서 낙동강에 합류하는 물길이다. 사미정은 이 사미정계곡의 낮은 절벽 위에 세워져 있는데, 건너편에는 소나무가 울창한 산이 병풍처럼 서 있고, 아래는 맑은 물이 큰 바위와 암반 사이를 넘나들며 흐르고, 위로는 푸른 하늘이 산이 없는 빈틈을 채우고 있다.

이러한 경치와 어울린다고 말한 사미정의 주인은 옥천(玉川) 조덕린(趙德隣, 1658~1737)이다. 조덕린의 삶은 비범과 직언으로 설명할 수 있으니, 사미정계곡의 절경은 조덕린의 비범한 재능을 떠올리고 그 청정함은 추상같은 꼿꼿함을 연상시킨다. 어려서부터 명민했던 그는 12세 때 그의 부친을 방문한 대학자 고산(孤山) 이유장(李惟樟)의 질문에 명쾌하게 대답해 학문으로 영남을 대표할 것이라는 칭찬을 받았다. 갈암(葛庵) 이현일(李玄逸)에게 수학하여 문과에 급제했으나, 여러 차례 관직을 사양하거나 임기를 채우지 않은 채 사직하고는 교육과 학문에

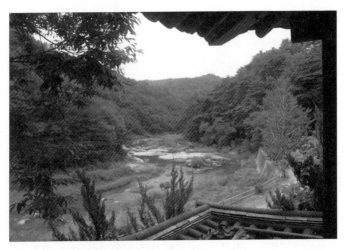

‖ 사미정에서 내려다본 사미정 계곡.

전념했다. 재주와 문장에서 으뜸이라는 평가를 받아 은거할 때는 젊은 유생들이 모여들었다.

조덕린은 배운 바대로 의로움을 행하고 잘못에 대한 비판을 주저하지 않았다. 이로 인해 만년에 고난을 연이어 겪다가 귀양길에서 세상을 떴다. 1725년 사간원사간에 제수되자 사직 상소와 함께 시무십개조(時務十個條)의 개혁안을 올린 것이 노론의 공격을 받아 함경도 종성으로 유배되었다. 그 후 1736년에 서원의 남설(濫設)을 반대하는 상소를 올리자 시무십개조와 관련시켜 문제를 삼은 노론에 의해 소환되어 심문을 받았다. 다시 1737년 이현일 신원호소 사건과 연루되어 있다는 노론의 주장에 의해 재차 유배되었으니, 그해 6월 제주도로 가던 도

중 강진에서 81세로 생을 마쳤다.

조덕린은 임종 전 아들과 손자의 부축을 받고 일어나 의관을 갖추고 앉은 뒤, "생사에는 한도가 있으니 천명을 어길 수는 없다. 목욕은 깨끗하게 하고 염하고 묶는 것은 반드시 단조롭게 한 후, 엷은 판자와 종이상여를 만들어 말에 실어서 돌아가도록 하라."라고 말했다고 한다. 조덕린은 이현일의 제자로서 당시 남인의 대표격 인물이었다. 그래서인지 죽음을 안타까워하는 일화들이 전한다. 세상을 뜨는 날 밤에 금부도사는 그가 사다리를 타고 높은 누각으로 올라갔다는 꿈을 꾸었고, 마지막 머물던 강진의 아전은 객관에서 만덕사라는 절까지 무지개 모양의 다리가 걸쳐 있는 꿈을 꾸었다는 것이다.

사실 시무십개조는 영조의 '바른 말을 구한다.'는 영조의 교지가 내려져 올린 상소였다. 주된 내용은 당쟁의 폐해, 부세의 가중, 관리의 무책임으로 인한 국고의 고갈 등에 대한 비판이었으니, 당시 사회에 대한 정확한 문제의식을 엿볼 수 있다. 영조는 조덕린이 유배를 당하자 당쟁의 희생임을 인정하면서 양해를 구하고 위로했다. 또한 뒤에 국문에 소환될 때 죄인으로 대하지 말고 정중하게 대하라는 명령을 내리고, 의혹이 해소되었을 때 귀향하는 그에게 쌀과 말을 제공케 했다. 또한 종성으로 귀양갈 때, 사대부들이 영원히 존경할 만한 어른이라면서 돈과 베를 내어 노자에 보탰다. 노론의 득세 속에서 정치적으로 고난을 겪었지만, 조야(朝野)에서 높이 평가했음을 알 수 있다.

조덕린이 세상을 뜬 후 자손들은 벼슬길이 막혔다. 손자 조진도의 경우, 1760년에 과거에 급제하고도 노론이 조덕린의 일을 문제 삼음으로써 급제를 취소당하는 억울한 일을 겪게 되었다. 이 일로 인해 자손들은 향리에 은거하면서 학문에 전념하게 된다. 1785년 정조대 영남의 선비들이 이인좌의 난 때 세운 그의 공로를 내세우면서 상소한 끝에 그의 관작이 회복되었으나 정조 승하 후 무효화되었다. 그 후 1899년에 이르러서야 6세손 조병희의 꾸준한 노력에 의해 신원이 이루어졌다. 그러한 분위기 속에서도 문하인들은 사미정에 모여 학계(學契)를 만들어 그의 학덕을 기렸으니, 「사미정 계첩(契帖)」에 자세히 기록되어 있다.

사미정이 처음부터 현재의 위치에 자리 잡은 것은 아니었다. 처음 지은 해가 1727년이었는데, 조덕린은 종성에 유배되어 있으면서 자식들에게 편지를 보내어 정자를 지을 뜻을 설

|| 사미정 편액.

명하고는 이름을 '사미'라고 붙이라 했다. 자세히 말하면, 1727년 6월 2일 오후 2시쯤이 정미년(丁未年)의 未, 정미월(丁未月)의 未, 정미일(丁未日)의 未, 미시(未時)의 未 이렇게 '未'가 네 번 들어가는 때이므로, 옛사람들의 말을 빌려 집을 지으면 해가 없다고 했다. 또한, 「중용」에 나오는 군자의 네 가지 도[孝

悌忠信]에 미치지 못함을 탄식하는 공자의 말[四未能]에서 '사미 (四未)'라고 명명했다. 이러하므로 '사미'는 중의적 표현으로 볼 수 있겠다.

조덕린의 뜻을 따라 자손들은 소라동(召羅洞) 뒤쪽 옥천봉 아래에 사미당을 지었다. 그 후 귀양에서 돌아온 조덕린은 1730년에 소라에 창주정사(滄洲精舍)를 짓고[17] 후학들을 교육하다가, 사미당을 지은 지 8년쯤 되었을 때(1739년) 사미당이 오래 거처하기 힘든 등 문제가 있어 이곳으로 옮겨지었다. 제자 옥계(玉溪) 김명흠(金命欽, 1696~1773)이 손자 조성대와 함께 사미당 건물을 해체한 후 그 목재를 이용해 마암(磨巖, 현재의 사미정 위치)으로 옮겨지었다고 한다. '창주'는 주자가 창주라는 곳에 집을 짓고 독서하고 교육한 일에서 비롯된 말인데, 조덕린의 또 다른 호로서 '은자가 사는 곳'을 뜻하는 말로 사용되었다. 한편 이 '마암'은 「사미당이건기」를 쓴 손자 조진도(趙進道)의 호가 되니, 글자가 사미정 아래 운곡천 바위에 음각되어 있다.

조덕린은 누정의 이름을 '면가헌(眄柯軒)'이라고 하고는 매일 와서 거문고를 즐기면서 책을 읽고 자연 속을 거닐었다. 그러다가 사미정으로 이름을 바꾸었으니, 편액의 글씨는 그의 상소를 옹호했던 번암(樊巖) 채제공(蔡濟恭, 1720~1799)이 썼다고 한

17 현재 창주정사는 조덕린의 탄생지인 영양군 일월면 주실마을에 있는 옥천종택 뒤 고지대에 자리 잡고 있다. 소라에 있던 창주정사를 처음 영양군 청기면 흥림산 아래 정족리로 옮겼는데 소실되었다. 이를 재건해 임산서당이라고 하다가 1990년에 이 곳으로 옮겨 지었다.

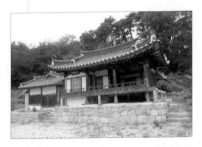

‖ 조래에 있는 옥계 종택. 옥계는 조덕린의 제자 김명흠의 호다.

다. 채제공은 1788년에 조덕린의 묘갈문(비석의 글)을 쓰기도 했다. 조덕린이 귀양길에서 세상을 뜬 후 사미정은 몇 차례 중수[18]의 과정을 거쳐 오늘에 이르렀다. 사미정의 후대 관리에는 조덕린의 후손 외에 김명흠과 그 후손들의 공이 적지 않았는데, 특히 김명흠은 조덕린의 제자로서 스승의 가족을 돌보는 일에도 게을리하지 않았던 인물이다. 현재 사미정 근처 소천리 조래에 김명흠의 옥계정[拙川精舍]과 옥계종택이 있다.

소천리는 원 지명이 소라(召羅)이다. 조래·조내·졸천 등이 혼용되는 듯한데 어원은 동일하다. 원삼국시대에 소국 중의 하나인 소라국의 도읍지이다. 운곡천 가에 소라왕과 관련된 '어풍대'라는 바위가 있기도 하다. 사미정은 소천리 조래에서 남쪽으로 500~600m 가면 나오는데 계곡을 향해 자리 잡고 있다. 계곡 쪽에는 담이 없고 나머지 삼면을 협문이 나 있는 담장이 두르고 있다. 앞면에 있는 벼랑은 크게 험하지 않아 사미정 아래 계곡에서 타고 올라갈 수 있을 정도이다. 사미정 난

18 1743년에 조진도가 중수했다가 1880년에 조덕린의 9세손 조석대와 김명흠의 후손 김정락이 다시 중수했다. 이에 대해 김주덕(金周惪)의 「사미정중수기」를 참고해 볼 수 있다.

간에 서면 운곡천의 물길이 멀리까지 흘러가는 모습이 한눈에 들어오니, 근처에 사미정만큼 조망이 좋은 곳은 없을 듯하다.

사미정에는 현재 조덕린의 「사미당기」가 걸려 있다. 이 기문에는 앞서 말한 '사미'의 유래를 밝히면서 대화체를 활용해 스스로 경계를 삼고자 사미라고 지었다고 말하고 있다. 시판은 현재 걸려 있지 않으나, 여러 문집에 사미정을 찾은 선비들이 지은 누정시가 실려 있다. 한편 1880년 중수할 때 중수기를 쓴 김명흠의 후손인 김주덕(金周悳)에 의하면, 조덕린이 손수 심은 매화나무가 두 그루 있었는데 시무십개조를 상소한 일로 체포될 때 나무에 줄을 매자 가지와 잎이 시들고 떨어졌다고 한다. 앞에서도 언급했듯이 종성으로 유배될 때 많은 사람들이 안타까워하고 시로 위로했다고 한다.

사미정은 춘양구곡(春陽九曲) 중 두 번째 구비에 해당된다. 춘양구곡은 경암(敬巖) 이한응(李漢膺, 1778~1864)이 현재의 법전면 소천리 어은동 계곡부터 춘양면 서동리 중학교 앞까지 운곡천 약 8.6㎞에 걸쳐 설정하고 경영한 구곡이다. 춘양구곡시가 여느 구곡과 다른 점은 운곡천 연안의 학덕이 높은 인물들의 유적을 노래한다는 점이다. 2곡 사미정 시에서 '옥천'은 운곡천과 조덕린을, '유헌(幽軒)'은 사미정을 가리킨다. 사미정에서 마주하는 대상은 운곡천 건너 산봉우리인데 사람 얼굴 같다고 했으니 조덕린을 뜻한다. 그의 굳은 의로움은 너럭바위처럼 변치 않고 그 높은 덕이 달빛처럼 빛난다고 추모하고 있다.

二曲玉川川上峰(이곡옥천천상봉)	2곡이라 옥천인데 그 위의 산봉우리를
幽軒相對若爲容(유헌상대약위용) 조	용한 정자에서 마주하니 사람의 얼굴 같네.
磨而不泐盤陀面(마이불절반타면)	갈아도 닳지 않는 너럭바위 위에는
千古光明月色重(천고광명월색중)	천고에 광명한 달빛이 비추네.

‖ 계곡에서 올려다본 사미정.

조덕린이 머문 기간은 4년 정도였으나 사미정은 오로지 그의 뜻에 의해 짓고 경영되었다. 「사미정중수기」에 의하면 그가 사미정에서 즐겼던 거문고가 오랫동안 보관되어 왔다고 한다. 사미정을 찾을 때, 그를 닮은 청정하고 빼어난 계곡 위 사미정에 앉아 거문고 줄을 뜯는 조덕린의 모습을 떠올려봄 직하다. 그런데 일찍부터 운곡천이 사미정 부근에서 가장 경치가 좋고 넓은 반석이 있는 등 놀기에 좋다는 소문으로 피서철에 사람들이 몰려와 조용히 사미정의 역사를 음미하기에는 어려워졌다. 경북문화재자료 제276호로 정해졌지만 관리 상태가 다른 누정에 비하여 불량한 점도 문제이다. 사미정에 대한 문화콘텐츠적인 시각에서의 접근이 시급하다.

사미정은 국도 35호선 중 '청량산 운치에 취하는 산길'로 불리는 봉화군 명호면 북곡리에서 법전면 소천리에 이르는 구간이 근처에까지 뻗어 있어 교통이 편리하다. 사미정 아래를 흐르는 운곡천에 수달과 반딧불이가 살 만큼 청정지역이다. 안타까운 점은 사미정 아래 여느 유원지에서 볼 수 있는 식당이 사미정 가까이에 있어 정돈되지 않은 인상을 준다. 또한 운곡천 곡류의 강한 물길을 막기 위한 콘크리트 방벽이 식당과 운곡천 사이에 설치되어 있는데, 사미정과 전혀 어울리지 않은 모습이다. 봉화군은 오래 전에 생태공원으로 개발해 청정지역이 유지될 수 있도록 한다는 청사진을 발표한 적이 있다. 문화콘텐츠 재료로서 장점이 적지 않은 사미정에 어울리는 개발을 소망해 본다.

 사미정과 운곡천 즉, 옥천, 조래(졸천, 소래, 소라 등), 졸천정사(옥계정), 옥계종택 등은 조덕린을 중심으로 연결되어 있다. 만약 사미정을 문화콘텐츠로 가공한다면 이 점이 고려되어야 한다. 이들을 연결할 때 조덕린의 삶과 사미정의 존속이 설명될 수 있기 때문이다. 현재 사미정과 조래 사이에 둘을 연결하는 재료가 있다. '옥천석문(玉川石門)'이라는 각자가 사미정에서 계곡을 따라 운곡천 상류로 가다보면 천변의 바위에서 발견된다. 석문처럼 생긴 좁은 골짜기를 넘어가면 옥천이 있다는 뜻이다. '옥천'은 조덕린의 호이므로 의미가 있다고 하겠다. 한편 '사미'의 어원이 독특한 점을 지니고 있음도 콘텐츠로 활용할 만하다.

▶ 사미정 소재지: 경상북도 봉화군 법전면 사미정로 862-17

3. 만화정(萬和亭)

Key Word: 박시묵, 동창천, 만화, 근대적 강학소, 세심대

만화정은 구석구석 장인의 손길이 닿았다는 느낌을 주는 누정이다. 전체적인 구성도 독특함을 지향하고 세부적인 부속물 하나하나 평범함을 거부하고 있다. 특히 많은 편액들이 모두 틀에 꽃, 구름 등의 무늬가 여러 가지 색깔로 들어가 있고 글씨를 나타내는 기법도 달라서 품격이 아주 높다. 누정의 주인이 고매한 인격을 지니고 있고 높은 이상을 소유한 인물임을 엿볼 수 있다. 이러한 짐작은 만화정을 자세히 들여다볼수록 사실로 확인된다.

만화정은 삼족대에서 멀지 않은 곳에 있다. 삼족대에서 내려와 매전교를 건너 919번 지방도로를 이용해 5㎞ 남짓 가면 도착한다. 만화정은 삼족대와 관계가 많으면서도 차이도 있어 삼족대와 함께 가보면 좋다. 삼족대처럼 동창강 가에 있고 만화정의 옛터가 삼족대를 지은 김대유와 절친이었던 소요당(逍遙堂) 박하담(朴河淡, 1479~1560)이 세운 서당이 있던 자리다. 한편 삼족대가 산지에 있고 별장의 기능을 가진 데 비해, 만화정은 평지에 자리 잡고 있고 본채인 운강고택에 속하는 사랑채의 변화 형태라는 점에서 확연히 다르다. 본채에는 누마루가 없고 본채에서 도보로 5분 정도의 거리에 있는데, 본채 안에 짓지 않은 이유는 만화정의 용도에 있었다.

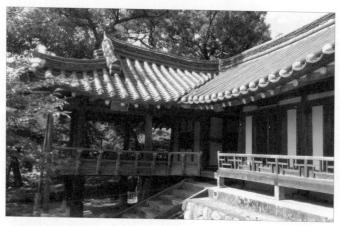
‖ 옆에서 본 만화정.

만화정은 학생들이 숙식하면서 여러 스승들에게 가르침을 받는 학교의 기능을 수행했다. 박하담의 12대손인 운강(雲岡) 박시묵(朴時默, 1814~1875)이 부친의 집을 넓혀 1856년에 세운 만화정은 19세기 후반 열강의 침략과 천주교의 전파 등으로 인한 혼란기에 지역의 젊은이들을 교육하는 공간으로 사용되었다. 인근의 자계서원·선암서원과 밀양의 남계서원·울진의 명계서원 등에서 추천을 받아 학생을 선발하고, 학비 지원과 숙식 제공으로 학생들이 공부에만 전념하도록 했다. 한편 운영비는 대부분 박시묵의 사재로 충당하고, 「강학소절목」이란 규칙을 정해 두고 운영했다. 이처럼 만화정은 장학제도나 운영 면에서 근대적 성격을 지닌 강학소였다.[19]

19 이와 같은 근대적 교육은 후대에 계승되었다. 선암서원은 원래 박시묵의 선조인 박

‖ '운옹'은 운강 박시묵을
가리킨다.

사실 만화정과 같이 본채에서 떨어진 사랑채는 다른 곳에서도 많이 발견된다. 즉 별동형(別棟形) 사랑채로서 조선후기로 갈수록 지방 사림들이 본거지를 중심으로 하여 영향력을 확대하고 과시하기 위해 사랑채의 규모를 크게 했던 경향의 산물이었다. 즉 본가와는 거리를 두고 경관이 뛰어난 입지조건을 갖는 곳에 별장과 같은 사랑채를 짓곤 했다. 만화정은 건축 동기는 다르나 이러한 경향을 활용한 듯하니, 본채인 운강고택과는 떨어진 곳에 독립적으로 배치하고는 별도의 관리사를 두어 관리하도록 한 것이다. 만화정은 정자로서의 기능 외에 사랑채의 기능을 확장하여 강학소처럼 본가에서 할 수 없는 기능을 충족하고 있다.

만화정의 주인은 공간을 세심하게 구성하고 세부구성 하나하나에 의미를 부여했다. 출입문에서부터 마루에 이르는 과정에 여러 요소들이 배치되어 있다. 출입문에는 유도문(由道門)이라는 편액이 걸려 있는데 도를 근본으로 한다는 뜻으로서 서원에서도 많이 보이는 교육적 의미를 띠고 있다. 그 아래 아들 진계(進溪) 박재형(朴在馨, 1838~1900)이 지은 「유도문중수기」가 걸려 있다. 안으로 들어서서 마루로 가는 통로는 두 차례의 돌계

하담의 소요당이었는데, 이 선암서원의 전답을 팔아 재원으로 삼아 신명학교가 설립되었다. 신명학교는 신지리 금천초등학교의 전신이다.

단을 거친다. 첫 번째 계단 위에 '강정(江亭)'과 '운옹(雲翁)'이라 새겨진 나지막한 돌기둥이 좌우에 서 있다. 각각 만화정과 박시묵을 가리킨다. 두 번째 계단의 난간석에는 '의정(義正)'

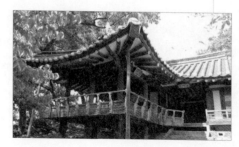

‖ 만화정의 근경.

과 '인안(仁安)'이라 새겨져 있다. 마음가짐을 바르고 어질게 하는 것을 항상 유지하라는 뜻이다.

만화정으로 오르면 평면구성이되 단조롭지 않게 'ㄱ'자형의 구조를 만나게 된다. 내부는 마루를 중심으로 서쪽에 한 칸의 방과 동쪽에 두 칸의 통방이 배치돼 있고, 서쪽 방 앞에 누마루가 설치되어 전체가 'ㄱ' 모양이 된다. 한편 누마루의 삼면에 헌함[20]이 둘러져 바닥이 확장되어 있고, 이 헌함은 마루 입구에서부터 시작해 누마루 앞을 돌아 북쪽 벽까지 둘러 있

‖ 여의주를 문 용.

다. 누마루가 있어 나무에 가려지지만 않는다면 동창천을 남쪽과 서쪽, 북쪽 방향으로 다 볼 수 있다. 또한 만화정 내부에는 자세히 살피면 눈요깃거

20 건넌방 · 누각(樓閣) 따위의 대청 기둥 밖으로 돌아서 깐 난간(欄干)이 있는 좁은 마루.

‖ 만화정 편액이 고급스러워 보인다.

리가 많이 눈에 들어온다. 천장의 여의주를 입에 문 용 문양 장식, 연꽃 문양의 헛기둥, 벽꽃무늬 벽면장식, 격자형 문창살, 천지인을 나타내는 의미의 팔각 돌기둥에 올린 나무 원기둥, 세련된 계자난간, 틀에 다양한 무늬를 넣은 편액들 등 자세히 볼수록 허투루 하지 않고 의미를 넣고 정성을 다해 품격이 높음을 느낄 수 있다.

만화정의 '만화'는 응와(凝窩) 이원조(李源祚)가 쓴 「만화정기(萬和亭記)」와 박시묵이 지은 「만화정지(萬和亭誌)」에 그 의미가 잘 나타난다. 이에 의하면, '만화'는 만화정 앞의 들판 이름이 만화평(萬花坪)인 데서 왔는데 '萬和'는 만화평의 화(花)자를 화(和)로 바꾼 것이다. 이 和는 『중용』의 '和也者 天下之達道也(화는 천하에 통용되는 도이다)'의 화이다. 즉, '희로애락이 발현되지 않은 것을 중이라고 하고, 발현되어서 모두가 절도에 맞는 것을 화라고 한다. 중이라는 것은 천하의 큰 근본이요, 화라는 것은 천하의 통용되는 도이다. 중과 화에 이르게 되면 천지가 제 위치를 잡고, 만물이 자라게 된다.'[21]라는 중용의 유명한 구절을

21 원문은 이렇다. 喜怒哀樂之未發을 謂之中이오 發而皆中節을 謂之和이니 中也者는 天下之大本也이오 和也者는 天下之達道也이니라 致中和이면 天地가 位焉하며 萬物이 育焉이니라

생각하면 된다.

만화정의 이름과 교육 공간으로의 활용은 서로 연관이 있는 듯하다. 박시묵은 만화정을 찾아온 이원조에게 '한 집안에는 한 집안의 천지와 만물이 있다고 하였으니, 부자, 부부, 사람마다 각기 제자리를 얻게 되는데, 이것이 한 집안이 자리를 잡고 길러지는 것입니다.'라고 말한 적이 있다. 이를 「주옹만영」이라는 아래의 시로도 나타내고 있다. 이 시는 글자가 희미하지만 시액으로 걸려 있다. '화'를 되찾으면 자연이 진리를 실현하듯이 인간도 잘못된 것을 바로잡고 만사가 순조롭게 된다고 한다. 이러한 점에서 박시묵은 '화'가 혼탁한 세상을 바로 잡는 출발점이라고 여겨 교육의 근본 철학으로 내세웠다고 보인다.

主翁謾詠(주옹만영)

這箇心和氣亦和(저개심화기역화)	이 하나의 마음이 화하니 기운도 화하여
和吾心氣致中和(화오심기치중화)	내 마음과 기운을 화하게 하여야 중화를 이루고저.
川歸四海渾如活(천귀사해혼여활)	냇물이 바다로 돌아가는데 살아 있는 것처럼 흘러가고
花發千山共得和(화발천산공득화)	모든 산에 꽃이 피니 함께 화를 얻었구나.

風韻同歸三代學(풍운동귀삼대학)	풍류와 운치는 같이 삼대[22]의
	배움으로 귀결되고
工夫要在一團和(공부요재일단화)	공부는 요체가 한 덩어리인 화에
	있구나.
世間萬事和爲貴(세간만사화위귀)	세간만사에는 화가 귀중하니
事事惟和卽萬和(사사유화즉만화)	일마다 오로지 화하기만 하면
	만사가 화하게 되리라.

이는 19C 후반의 전환기적 상황에 대한 적극적인 대응의 결과로서 교유관계나 저술 등에서도 확인된다. 그는 류치명의 제자였고, 만화정을 매개로 이원조, 이주현(李周賢), 유주목(柳疇睦), 허전(許傳) 등과 시국을 토론하며 교유했다. 그는 『운창일록(雲牕日錄)』, 『십사의사록(十四義士錄)』 등 자주적 민족의식을 서술한 저술을 다수 남겼다. 이 중 『운창일록』은 조선말 사회변동의 격변상과 병인양요 때의 사회상을 자세히 기술한 일기이다. 이러한 자세는 아들인 박재형에 이어져 자주적 민족교육에의 헌신으로 나타났다. 만화정은 근대전환기 지식인의 고뇌와 노력이 담긴 곳인 셈이다.

만화정에는 시문판이 23개가 걸려 있어 유명세를 자랑한다. 그중에는 일본 관비유학생 출신으로 개화를 주장한 「혈의 누」의 작가 이인직의 것도 있어 눈길을 끈다. 이인직이 1911

22 삼대(三代)는 중국 고대의 이상국가였다는 하은주(夏殷周)를 가리킴.

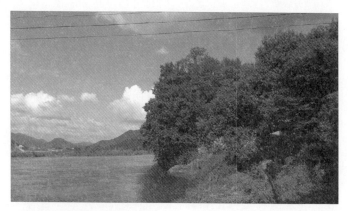

‖ 만화정 아래 동창천 물길. 임연이다.

년 청도군수로 있을 때 만화정을 방문하여 남긴 짧은 글과 칠언율시로서, 경치가 매우 좋아 자주 들렸다고 되어 있다. 한편 「임연당십영(臨淵堂十詠)」과 이주현의 「임연당시지(臨淵堂詩識)」에서처럼 만화정을 '임연당'이라고 한 것을 보면, 만화정 아래의 동창천이 마치 깊은 못[淵]과 같았던 것 같다. 실제 만화정 부근의 강안(江岸)이 암벽이어서 수심이 깊고 물빛이 짙푸르렀을 뿐 아니라, 이인직의 시에 나오는 정자 아래 '긴 강물이 휘돌아 흐르면서 맑은 못을 만든다[長川匯成澄潭].'라는 구절처럼 물이 아주 맑았던 것 같다.

현재 만화정에서의 전경(前景)은 원래의 경치에 미치지 못한다. 만화정이 강변에 세워진 데는 누마루에서 보는 동창천에 대한 경관이 빼어났기 때문일 것이다. 어떤 누정이 경치가 좋다고 할 경우 누정이 주변경관과 어울려 만들어내는 경치가 아

니라 누정에서 볼 수 있는 경치가 뛰어남을 뜻한다. 많은 누정들이 그러하지만 만화정도 높이 자란 나무들로 인해 조망에 방해를 받는다. 동창천은 '비단내', 또는 '금천(錦川)'으로 더 알려져 있으니, 햇빛에 반사된 물결이 비단 같기 때문에 생긴 이름이다. 이러한 아름다움은 남쪽은 금천교, 서쪽은 나무들에 의해 느낄 수 없다. 해가 기울어진 오후 시간 햇빛에 반사된 물결과 저녁노을이 멋진 경치를 연출할 법한데 아쉬운 일이다.

만화정 영역 안에는 만화정 외 아래채·관리사·후원·창고 등이 있다. 아래채까지 딸려 있고 관리사의 규모도 다른 누정에 비해 크다. 만화정에 숙식하면서 공부하는 학생들이 항상 있었기에 생긴 조치인 듯하다. 경내에는 박시묵이 만화정과 함께 만들었다는 우물도 있다. 뒷간에는 2단으로 된 화계(花階)가 있고, 상단의 후원에는 박시묵을 기리는 비가 서 있다. 후원 담에 밖으로 나가는 문이 나 있는데, 세심대(洗心臺)로 나가는 통로로 짐작된다. 세심대는 마루만으로 된 작은 정자로서 박시묵이 만화정을 지을 때 같이 지었다고 한다. 그 곳이 사람의 눈을 피할 수 있는 곳인지라 언제부턴가 나병환자들이 들락거리게 되면서 사람들의 발길이 끊기게 되자 곧 퇴락해져 1960년대 후반에 철거되었다. 현재 만화정에 「세심대기」가 걸려 있다.

세심대 터 부근의 바위와 아래 암벽에는 새겨진 단어들이 많아 이를 통해 세심대의 성격을 추측해 볼 수 있다. 각자들은

'경(敬)', '도원(桃源)', '연비어약(鳶飛魚 躍)', '연징벽립(淵澄壁立)', '경수(鏡水)', '광도벽(光道壁)', '아천석(我泉石)', '구 석(龜石)', '연하고질(煙霞痼疾)' 등이 다. 특이한 것은 '연비어약'은 가로 로 '연징벽립'은 세로로 새겨져 있

‖ 만화정에 걸려 있는 세심대기.

다는 점이다. 이는 솔개가 나는 것이나 물고기가 뛰는 것이나 같은 천리의 실현(理一分殊)이므로 가로로 나타내고 '연징벽립' 은 글자가 뜻하는 대로 벽이 서 있으므로 세로로 쓰여 있다. 물은 맑고 벽은 서 있으므로 세로로 나타낸 것이다. 새겨진 글 자들에 심성 공부와 관련된 말들이 많은 것으로 미루어보아, 세심대는 만화정에서 공부하다가 나가서 강을 내려다보며 호 연지기를 기르고 물의 흐름을 관찰하며 본성을 성찰하는 공간 으로 활용되었을 것 같다.

만화정에는 알아두면 참고가 되는 역사가 있다. 누정 앞의 만화평은 박하담의 증손자인 용암 박숙이 임진왜란이 일어나 자 박하담의 손자와 증손자들로 이뤄진 십사의사를 조직해 창 의한 곳이었다. 이들은 곽재우와 연합해 청도, 경산 등지의 왜 적에게 큰 타격을 입혔다고 한다.[23] 지금 만화평에는 떡버드나 무 세 그루가 이끼를 잔뜩 입은 채 서 있어 봄이면 만화정의

23 12의사를 기리는 충렬사가 이서면의 용강서원 안에 있다.

정경을 더욱 다채롭게 해준다. 또한 한국전쟁 때 이승만 대통령이 하룻밤 묵고 갔는데, 낙동강방어선이 구축되면서 수많은 피란민들이 청도로 몰려들었을 때였다.

만화정은 운강고택의 부속 정자이다. 운강고택은 금천면 신지리 길가에 있어 만화정보다 찾기 쉽다. 고택을 들렀다가 만화정을 찾는 것이 편리한데, 만화정의 내부를 들여다보려면 고택에서 허락을 받아 열쇠를 들고 가야 한다. 운강고택은 본디 박하담이 서당을 지어 후학을 양성했던 곳에 박시묵이 중건하고 후손 박순병이 다시 중수한 건축물이다. 안채와 사랑채가 별도의 쌍口자형을 이루고 있고, 며느리-친정식구들의 만남 공간과 여성 전용의 내외문이 따로 있는 등 볼 것이 많다. 신지리는 운강고택과 함께 도일고택, 명정고택 등 고택이 즐비해 고택 마을로 불린다. 한편 이웃 임당리에 있는 김씨고택도 흥미로우니, 환관들이 400년간 16대에 걸쳐 살아온 곳이기 때문이다.

▶ 만화정 소재지: 경상북도 청도군 금천면 명포길 7-12

3장. 누정을 지어 선조를 추모하다
— 방초정, 금선정, 방호정, 척서정

이 장에서는 창건의 목적이나 동기에 선조를 추모하는 뜻이 들어 있는 누정을 설명하고 있다. 구체적으로는 훌륭한 선조를 추모하거나, 그 업적을 기리거나, 부모를 그리워해서 지은 누정들이다. 누정 중에는 선조를 추모하기 위해 지은 것들이 꽤 많으니, 이름에 '원(遠)'자나 '모(慕)'자가 들어가면 그렇게 볼 수 있다. 선조 추모 목적으로 건립된 누정일지라도 누정의 일반적인 기능인 경치 감상, 강학과 교육, 심신 수양 등의 공간으로 활용되는 것이 대부분이다.

1. 방초정(芳草亭)

Key Word: 이의조, 이정복, 기호학파, 방지쌍도, 정려각, 가례증해

방초정은 영남지역의 여느 누정과는 다른 면을 주목해 볼 만한 누정이다. 누정의 형태가 그러하고, 누정에 걸린 시를 쓴 시인들이 그러하다. 먼저 방초정은 마루 중앙에 온돌방이 있어 사방으로의 조망이 가능한 구조이다. 이는 호남지역에서 많이 발견되는 형태이다. 한편 방초정을 다녀가면서 시를 남긴 인물들은 기호지방 출신들이 많다. 이러한 특징들은 방초정이 있는

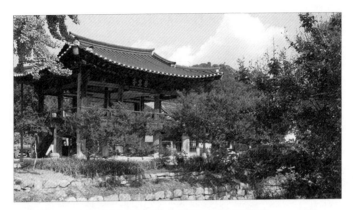

‖ 9월의 방초정. 배롱나무꽃이 만개하는 7~8월의 경치가 가장 좋다.

김천이 호남 및 기호지방과 가깝다는 지리적 위치만으로 설명
되지 않는다. 김천의 누정이 모두 그런 것은 아니기 때문이다.

　방초정이 자리 잡은 구성면 상원리[원터마을]은 경북지역의 여
느 마을과 다른 점이 있다. 예를 들면, 대부분 지역에서는 할아
버지나 아버지를 가리킬 때 사투리를 사용하는 데 비해 이 마
을에서는 사투리를 쓰지 않는다. 이는 입향조가 육촌 간인 바
로 옆의 상좌원리 연안이씨들이 '할배', '아배' 등의 안동권 사
투리로 부르는 것과 대조적이다. 이는 입향조 이세칙(李世則)[1]의
조부인 연안이씨 연성부원군(延城府院君) 이말정(李末丁)이 한양
필동에서 태어나 관직생활을 하다가 이 부근(지품)에 정착했고,

1　이세칙은 어린 나이에 세상을 떴으므로 실질적인 입향조는 그 외아들인 이인석(李
　麟碩)이라고 볼 수도 있다. 이세칙은 이말정의 넷째 아들인 정양공(靖襄公) 이숙기
　(李淑琦)의 차남이다.

상좌원리와는 달리 사승(師承)관계나 혼반(婚班)관계를 기호지방과 맺는 등 계속 노론 가문의 가풍을 유지했기 때문이다.

이러한 가문의 분위기는 조선시대 내내 이어진 듯하다. 이는 방초정에 걸려 있는 시판에 18-9세기 서인 기호학파 명사들의 시가 많은 데서 알 수 있다. 송환기(宋煥箕), 송달수(宋達洙), 송병순(宋秉珣), 송병기(宋秉夔) 등의 시액이 걸려 있다. 중앙정치 세력인 노론과의 교류는 당시 김천의 특징이기도 했지만 상원리는 두드러진 면이 있다. 예컨대 송시열의 5세손인 성담(性潭) 송환기는 학문이 높은 인물로서, 방초정을 삼창(三創)한 이의조(李宜朝, 1727~1805)와는 평소 그의 높은 학문과 인품을 자랑할 만큼 우의가 돈독했다고 한다. 그런 관계 속에서 방초정을 방문하여 시를 쓴 것이다.

謹次芳草亭韻(근차방초정운)

芳草年年翠色新(방초연연취색신)	꽃다운 풀은 해마다 비취빛이 새롭고
巋然溪樹肯堂人(규연계사긍당인)	물가에 우뚝 선 방초정은 긍당²의 주인일세
默坐靜觀庭有得(묵좌정관응유득)	말없이 앉아 고요히 뜰을 보니 얻음이 있어
自家心裏一般春(자가심리일반춘)	내 마음속에도 같은 봄일세.

2 긍당(肯堂): '긍구긍당(肯構肯堂)'의 준말. 선조의 유업을 잇는 것을 가리킴.

이 시는 방초정 중건 5년 후에 송환기가 방문해 이의조가 중건 때(1788년) 쓴 시의 운을 따서[次韻] 지은 것이다. 방초정은 이의조의 5대조 이정복(李廷馥, 1571~1637)이 조상을 추모하기 위해 1625년에 창건한 누정이다. 그 후 몇 차례 보수된 후 전란에 파손되었다가 홍수에 유실된 상태로 있었다. 이에 이의조가 1793년에 방초정을 지었던 것이다. 송환기는 이렇게 중건된 방초정을 보면서 특히 아름다운 방초정의 봄 정취를 느낌과 동시에, 선조의 유업을 이은 친구의 뜻을 높이 사고 있다. 두 사람 사이가 각별함을 알 수 있으니, 경북지역의 누정에서 이처럼 노론 인사와 각별한 친분을 드러낸 예는 드물다.

방초정의 특징은 위치와 연못에도 있다. 방초정은 많은 누정들이 물가나 산속에 있는 것과 대조적으로 마을 입구에 있다. 물론 지금의 위치는 옮겨 지은 곳이다. 중건자인 이의조가 쓴 「방초정중수기」에 의하면 북쪽으로 수백 걸음 떨어진 곳[在古址數百步而北矣]에 새로 지었으니, 최초 건립 당시는 현재 지점보다 남쪽 감천 가까이에 있었던 셈이다. 즉 원래 위치는 감천 물가3로서, 방초정에 걸린 「방초정 십경」 중 1경 '일대감호(一帶鑑湖)'를 보면 그 정황이 드러난다. 시에 의거하면 난간 밖에 감천이 흐르고 흰 물가와 고깃배가 보이는 곳이 방초정의 원래 위치다.

3 현재의 감천은 잦은 범람을 막기 위해 둑을 쌓고 새롭게 물길을 튼 후의 강이다. 원래의 감천은 상원리 마을에 더 가까웠을 것으로 추정된다.

그 지점을 구체적으로 비정해 본다면 방초정 5경 '나담어화 (螺潭漁火)' 시를 참고해 추정할 수 있다. 나담에서 불이 밝다고 했으므로 나담에서 가까운 곳이었음을 알 수 있는데, 나담은 상원리를 관류하면서 방초정 옆을 지나 감천으로 흘러 들어가 는 시내이다. 대개 물가에 있는 누정은 자연암반을 기반으로 해 세워지니 나담이 감천에 합류하는 부근의 바위가 넓거나 높은 곳이 처음 방초정이 세워진 위치일 것이다. 그런데 3번 국도를 닦는 공사를 할 때 부근의 지형이 다 파괴되었다고 하 므로 3번 국도 근처로 추정해 볼 수 있을 것 같다. 왜냐하면 근 처에는 높은 암반이 없음으로 미루어보아 도로공사 때 사라진 암반 위일 것이기 때문이다.

漁火螺潭竟夜明(어화나담경야명)	나담에서 고기잡이 불이 밤새도록 밝으니
鴈鴻疑月落沙平(안홍의월낙사평)	기러기인지 달인지 모래밭에 떨어지는구나.
歸時人間江南景(귀시인문강남경)	돌아갈 때 사람들이 강남의 경치를 물으니
芳草高亭最有名(방초고정최유명)	방초정 높은 정자가 가장 유명하다고 하더라.

‖ 방초정에서 내려다본 연못과 섬.

이의조가 현재의 위치로 옮겨 지은 방초정은 '방초'란 이름대로 자미화(紫微花)가 만개한 경치가 참으로 그윽하다. 자미화는 백일홍 나무로서 보통 배롱나무로 불린다. '방초'는 당나라 시인 최호(崔顥, 704~754)가 지은 「등황학루(登黃鶴樓)」의 '향긋한 풀이 무성한 곳이 앵무주로다[芳草萋萋鸚鵡洲].' 라는 시구에서 비롯했는데, 창건자 이정복이 군자의 덕을 나타내는 뜻으로 방초를 호로 삼았다. 방초정에 올라보면 연못의 섬이 눈에 띄는데 섬이 1개가 아니라 2개 즉, 방지쌍도(方池雙島)인 것이 의외다. 일반적으로 평지의 누정에는 사각형의 못에 둥근 섬이 있는 방지원도(方池圓島)형의 인공 연못이 조성되니, 하늘은 모나고 땅을 둥글다는 동아시아의 전통적 우주관의 표현이다. 방초정의 두 섬에는 이러한 의미와는 달리 슬픈 이야기가 서려 있다.

방초정을 지은 이정복은 16세에 동갑내기인 화순최씨와 결혼해 1년을 처가인 하로마을에서 지낸 후 집으로 돌아와 신부가 우귀(결혼한 신부가 처음으로 시집에 들어감)하기를 기다리고 있을 때 임진왜란이 일어났다. 최씨는 혼인한 몸으로서 죽더라도 시집에서 죽어야 한다며 몸종 석이를 데리고 시댁인 원터마을로 갔으나 이미 시댁 식구들은 선영이 있는 능지산으로 피란

한 후였다. 최씨가 뒤따라 가다가 왜적을 만나게 되자, 석이에게 입고 있던 옷을 부모님께 전해 달라며 주고는 자신은 명의(明衣)로 갈아입고 정절을 지키고자 못에 투신하였다. 석이 또한 주인을 따라 뛰어들어 죽었다. 그후 이정복은 연못에 섬을 만들어 두 사람을 추모했다.

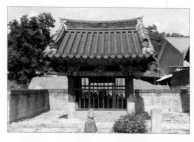

‖ 화순최씨 정려각과 충노 석이의 비석.

　이야기의 증거물은 두 가지다. 하나는 방초정 앞의 연못으로서 최씨가 몸을 던졌다고 해서 '최씨담'으로 불린다. 다른 하나는 정려각이니 방초정 바로 옆에 있다. 최씨부인은 하로마을(김천시 양천동) 출신으로서 화순최씨 김천 입향조인 최원지의 8세손 최율의 딸이었다. 하로마을은 상원리에서 10km 이상 떨어진 곳이니 30리 가까운 길을 걸어서 시댁을 찾아온 것이다. 화순최씨 정려각은 인조가 1632년(인조 10)에 내린 어필(御筆) 정려각으로 유명하다. 임금이 직접 글씨를 써서 내릴 만큼 당시에 보기 드문 절행으로 인식되었던 듯하다. 1975년 연못 준설공사 때 주인을 따라 죽은 몸종 석이를 기리는 '충노석이지비(忠奴石伊之婢)'라고 새겨진 비석이 발견되었다고 하니, 더욱 비감하게 한다. 아마 주인아씨가 혼자 죽음으로 가는 길이 무섭지 않도록 동행하려 했지 않았나 싶다. 현재는 마치 주인 앞에서 길을 안내하듯 최씨의 정려각 앞에 세워져 있다.

이야기에서 이정복이 두 섬을 만들었다고 했으나 섬이 조성된 시기는 이의조 때로 보인다. 방초정이 처음 세워진 곳 감천 옆 즉, 물가였으므로 처음부터 두 섬이 있었던 것은 아닐 것이기 때문이다. 방초정을 평지로 옮기면서 추모하는 뜻을 실어 연못에 섬을 두 개 만들었다고 추정해 볼 수 있다. 이의조가 방초정을 이건한 의도가 5대조인 이정복을 추모하는 데 있었으므로 화순최씨와 석이의 숭고한 행동을 함께 기리려 했다고 봄 직한 것이다. 이렇게 보면, 이정복이 두 섬을 만들어 놓고 아내와 종을 기렸다는 이야기는, 최씨의 슬프고도 숭고한 삶에 대해 애석해 하고 신랑 이정복에 대해 안타까워한 설화 전승자의 의식에서 생겨난 것으로 이해된다. 실제 최씨가 몸을 던진 곳은 능지산 부근 명북동에 있는 못이라고 한다.

방초정이 있는 상원리는 방초정 외에도 종가, 예학 연구, 출판 등 유교문화자산이 다양하다. 방초정은 이말정의 넷째 아들인 정양공(靖襄公) 이숙기(李淑琦, 1429~1489) 종가에 딸린 누정인데, 여느 마을처럼 상원리의 안쪽 가장 아늑하고 터 좋은 곳에 종택이 자리 잡고 있다. 이숙기는 이시애의 난 때 공을 세워 적개공신(敵愾功臣) 1등에 봉해지고 국불천위를 받은 인물이다. 종택 뒤에는 불천위 위패를 모신 사당 관락사(寬樂祠)가 있으니, 매년 음력 11월 4일이 되면 서울에 있는 연안이씨 후손들도 대거 불천위제에 참석한다. 종가문화에 관심이 있는 사람이면 이때에 맞춰 불천위제사를 볼 기회를 가져 보기를 권한다.

한편 구성초등학교 앞에는 유명한 『가례증해(家禮增解)』의 판목 총 475매가 보관되어 있는 숭례각이 있다. '숭례'는 이윤적(李胤積, 1703~1756)의 호로서 가례증해는 이윤적·이의조 부자父子가 2대에 걸쳐 관혼상제의 예절을 해설한 책이다. 아버지의 유업을 이어 가례증해를 완성한 이의조는 송시열의 증손자이자 성리학자인 송능상(宋能相)에게 배우고[4] 호서지방의 선비들과도 교류하면서 학문의 폭을 넓힌 인물이다. 정조 때 영남어사 황승원의 천거로 관직에 임명되었음에도 나아가지 않고 마을 뒷산 기슭에 있는 명성재(明誠齋)에서 제자를 길렀다. 학행이 거울처럼 맑게 비치는 호수 같다 하여 경호선생(鏡湖先生)이라 불렸다. 명성재는 이의조의 영정이 있어 경호영당으로 불리기도 한다.

이렇듯 예학과 성리학에 조예가 깊었던 이의조이기에 조상의 유업을 잇고 심성수양과 학문교류를 위해 방초정을 중건했던 것이다. 방초정의 특징은 평지에 세운지라 2층을 높게 올리고 2층 중앙에 있는 방의 둘레를 벽이 아닌

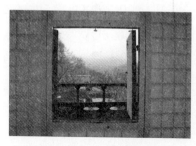

∥ 2층 방에서 살창여닫이문을 열어 내다본 방초정의 겨울.

4 숭례각에는 송능상의 문집인 운평선생문집(雲坪先生文集) 170장의 판목이 보관되어 있다. 송능상이 명성재 편액의 글씨를 썼고, 이의조는 송능상의 현양사업에 몰두하다가 병을 얻어 세상을 떴다.

들문으로 설치해 사방을 조망할 수 있도록 한 구조이다. 들문을 위로 올려 걸어두면 사방으로 확 트인 공간이 되고, 추울 때는 들문을 내리면 사방 벽이 되어 방이 마련되는데, 1층에 아궁이가 있어 불을 땔 수 있다. 또한 세 짝의 들문 중 가운데 문짝에 작은 살창 쌍여닫이문을 달아 밖을 볼 수 있게 고안했다. 조망도 자유롭거니와 모인 사람들과의 대화도 원활하다는 점에서, 방초정의 건축학적 특징을 소통이라고 말할 수 있겠다.

이러한 건축학적 특징 못지않게 환경적 면에도 관심을 가질 만하다. 방초정 연못은 이의조의 생각인지는 분명치 않으나 마을의 생활하수를 정화하는 기능을 갖도록 설계되어 있다. 북서쪽의 뒷산에서 유입된 빗물과 마을에서 생긴 오수(汚水)가 분리되어 입수구를 통해 연못으로 유입되고, 서쪽 농로에 있는 2개의 측구(側溝)[5]도 물이 들어오는 통로의 기능을 한다. 물 나가는 길은 남동쪽 모서리에 있는 출수구니 이를 통해 농지를 가로질러 감천으로 흘러나가게 되어 있다. 이와 같은 자연 수질정화의 방식을 통해 오수가 정화될 수 있었다, 1990년대 넘어서는 도랑의 복개로 물이 오염된 탓에 인공정화의 방식으로 바뀌었다.

방초정에서 3~400미터 떨어진 매봉산 자락에 연안이씨의 묘역이 있는데 전국적으로 유명한 명당으로 알려져 있다. 풍

5 빗물의 원활한 처리를 위하여 설치하는 시설. 보통 도로변에 시설함.

수가들에 의하면 금잠낙지형(金簪落地形) 혹은 금차낙지형(金釵落地形)으로서 후손들이 잘 된다는 명당이다. 이러한 풍수형국은 재물을 상징하는 금비녀가 땅에 떨어지면 쇳소리를 내어 사람의

‖ 이말정과 곡산한씨의 묘. 오른쪽 뒤로 보이는 묘가 후손들의 묘다.

주위를 끌게 됨으로써 뛰어난 일사(逸士)가 중용된다고 하는 설이다. 이말정의 아들 오형제가 모두 과거에 급제하고 출세했을 뿐 아니라 후손들 가운데 고관대작이 많이 나왔다고 한다. 그래서 많은 풍수가 등이 이곳을 찾고 있다.

연안이씨 묘역은 흔치 않은 역장(逆葬)으로도 유명하니, 이말정의 묘보다 후손들의 묘가 북쪽에 있기 때문이다. 여기에는 이말정의 고손자인 이호민(李好閔)이 집안을 위해 기지를 발휘한 이야기가 전해온다. 그는 임진왜란 때 명나라에 구원병을 청하기 위해 청원사(請援使)로 갔다가 관의 나무로 압록강 다리를 만들라는 이여송의 요구를 받게 되자, 명당인 선조의 묘가 파헤쳐지는 것을 막고자 명당을 숨길 목적으로 역장을 하게 되었다고 한다. 이여송이 이러한 요구를 한 것은 조선에 유명한 인물이 나지 못하게 하기 위함이라고 덧붙이고 있다. 임진왜란 후 형성되어 전국적으로 전승되는 이여송의 절맥설화와 비슷한 것으로 보아 후대에 꾸며진 이야기로 추정된다.

한편 이웃 상좌원리에 도동서원(道東書院)이 있다. 1771년에 창건되었다가 대원군 때 훼철된 후 1918년에 강당 명례당이 중건되었다. 창건 당시 동재, 서재, 전사청, 묘우가 강당과 누각(임벽루) 등의 배치도가 남아 있어, 현재 이를 바탕으로 복원을 준비하고 있다. 주향(主享)은 상좌원리의 충간공(忠簡公) 이숭원(李崇元, 1428~1491)이고, 배향은 이숙기, 이호민 등 4인의 연안이씨 선조이다. 이숭원과 이숙기는 사촌간이지만 당색은 남인과 노론으로 다른데 같은 문중이기에 함께 모셔진 특이한 사례이다. 최근 도동서원은 경상북도 문화재 지정이 확정되었다.

방초정을 찾아갈 때는 누정뿐 아니라, 화순최씨 정려각, 정양공 이숙기 종가의 사당, 가례증해 목판과 명성재, 이말정 묘역, 도동서원 등을 함께 돌아보려는 계획을 세운다면 다른 누정과 구별되는 경험을 할 수 있다. 한편 도동서원에 가는 길에 상좌원리 마을을 둘러보는 것도 좋다. 이숭원을 제향하는 사당인 경덕사에는 1471년에 제작된 이숭원의 영정(경상북도 유형문화재 제69호)이 보관되어 있다. 거기서 직지사 방향으로 조금만 더 가면 모성정(慕聖亭)이 모성암, 경대 등과 함께 자리 잡고 있다. '모성'은 성인 곧 공자를 추모한다는 뜻이다. 드라이브하기에 좋은 황악로를 따라 달리면 보물 지정 문화재가 많은 고찰 직지사에 이를 수 있다.

▶ 방초정 소재지: 경북 김천시 구성면 상원리

2. 금선정(錦仙亭)

Key Word: 금선대, 황준량, 금선계곡, 이황, 금양정사

"새도 남쪽 가지에 둥지를 틀고 이리도 옛 언덕을 향해 머리를 돌린다고 하니, 사람이라면 더욱 고향을 떠나기 싫어할 것입니다. ~ 마을을 버리고 이슬을 맞으며 깊은 산속 한데서 살다가 승냥이나 살무사에게 죽더라도 돌아오려 하지 않는데, 인정이 없어서 그런 것이겠습니까? ~ 조금도 편안히 살 수가 없으므로 고향을 생각지 않고 서로 이어 도망가서 결국 온 고을이 폐허가 되어 버렸습니다. ~ 이로 인해 마을은 가시덤불로 덮이고 밭에는 쑥대가 우거져 사방 들판이 황량하고 고요하며 인가에 연기도 나지 않아서 전쟁 후보다 더 심하니, 슬픔을 느끼기도 전에 눈물이 먼저 떨어집니다."

구구절절한 이 글은 후손들에 의해 금선정의 주인이 된 금계(錦溪) 황준량(黃俊良, 1517~1563)이 명종에게 올린 「단양진폐소(丹陽陳弊疏)」 상소문의 일부이다. 단양군수로 부임하자마자 실정을 정확히 조사해 세수(稅收) 근거가 현지 여건과 동떨어진 사실을 찾고는, 잘못된 세수 행정으로 인해 도탄에 빠진 주민들의 삶을 글에 담아 왕에게 올린 것이었다. 그때 나이가 41세로서 목민관으로서, 백성들 위에 군림하지 않고 현장을 직접 살핀 자세와 그들의 삶을 마음 아파하는 시선으로 보지 않고는 나올 수 없는 심정이 상소문에 담겨 있다. 이에 왕은 명문

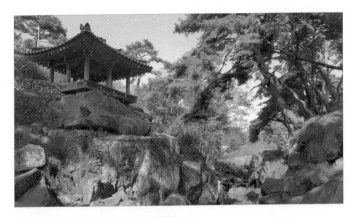

‖ 금선정 근경. 금성정 아래 바위가 금선대.

과 충정에 감동해 단양에 20여 종의 공물을 10년간 감해주었
는데, 다른 지역에 대해서는 허용하지 않는 특별한 조치였다[6].

　이러한 황준량이 거닐던 곳에 세운 누정이 금선정이다. '금
선'은 금계(錦溪)에 노니는 신선이라는 뜻으로서, 금계는 금선
정 아래를 흐르는 내의 이름이다. 그는 평소 성품처럼 자연을
좋아하여 빼어난 경치가 있는 곳을 지나면 반드시 찾아보곤
했는데. 죽령 아래에 이 계곡을 발견하고는 비단 같다고 하여
'금계'라 이름을 짓고 호로 삼았다. 특히 널찍한 바위에 이르
러 '금선대'라고 이름을 지었으니, 황준량의 성정이 신선처럼
맑고 스스로 세속의 명리와 부귀를 추구하지 않았기에 나올
수 있는 이름이다. 혹은 선녀들이 비단옷을 곱게 입고 하늘에

6　명종실록 22권, 명종 12년(1557년) 5월 17일 기사에 단양 아닌 다른 지역에 대해서
　는 허용치 말아야 한다는 조정의 논의가 언급되어 있다.

서 내려와 놀다 간다는 설화를 듣고 지었을지도 모를 일이다.[7]
이 금선대를 기단으로 해 마치 바위에 얹어진 듯 금선정이 자리 잡고 있다.

금선정은 황준량이 세상을 뜬 후 200년이나 지나 창건되었다. 1781년 풍기군수 이한일(李漢一, 1723~?)이 황준량의 후손들과 지역 유림과 함께 황준량을 기리기 위해 뜻을 모았다고 한다. 사실 황준량은 이곳을 상수지소(藏修之所: 책을 읽고 학문에 힘쓰는 곳)로 정해두고 늘 돌아오고 싶어 했다. 그래서 금선정 위쪽 산자락에 터를 정해 승려 행사(行思)로 하여금 금양정사(錦陽精舍)를 짓도록 추진했었다. 이황이 쓴 행장에 의하면, 황준량은 매양 관직생활 때문에 뜻을 빼앗기고 관의 업무가 번잡함을 심히 탈로 여겨, 하루아침에 훌훌 벗어 버리고 죽령 아래 금계의 가에 돌아가 노년을 보내려 했다. 그러나 성주목사로 재직 중 병이 나 사직하고 이곳으로 돌아오던 도중에 예천에서 그만 세상을 뜨고 말았다. 스승인 이황은 제자의 죽음을 무척이나 안타까워했으니, 스스로 행장은 물론 2편의 제문과 2편의 만사(輓詞: 죽은 이를 슬퍼하는 글)를 쓸 정도였다.

황준량은 금계를 무척 아껴 시편을

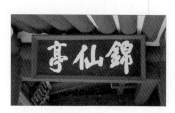

‖ 금선정 편액과 시판.

7 옛날부터 금선정에는 선녀들이 화려하게 비단옷을 차려입고 내려와 놀곤 했다는 이야기가 전해 오고 있다. 이 광경을 남자들이 보면 좋은 일이 생기고 여자들이 보면 훌륭한 인물을 낳는다고 한다.

‖ 금선정과 금계.

여럿 남겼다. 두 편의 「금선대를 노닐며[遊錦仙臺]」, 「금계 정자 터에서[錦溪亭基]」와 「금계에 정자 터를 잡고서[錦溪卜亭基]」, 「금계의 초가에서 쉬며 읊다[錦溪茅齋憩吟]」 등이 있다. 창작의 순서는 알 수 없지만 모두 금계 부근에서 지은 것만은 분명하다. 현재 금선정에 올라보면 최근 보수하면서 과거에 도난당했던 시판을 복원해 걸어놓았다. 그중 황준량의 시로는 「금계정기」, 「금계복정기」가 있고 입구에 「유금선대」 7언시가 새겨진 바위가 서

있다. 그 외 걸려있는 시판으로 이황이 쓴 시와 후대인들의 '금선정'이라 제하의 시가 서너 편 있다. 한편 금선정의 기단이 되는 금선대 바위에는 풍기군수 송징계가 새겼다는 '금선대(錦仙臺)' 각자가 있다. 금선정 편액은 금선정을 짓고 4년 뒤 풍기군수 이대영이 성주목사 조윤형의 글씨를 받아 걸었다고 한다.

「금선대를 거닐며」 두 수를 보면 비단 시내라는 뜻의 '금계'로 이름을 정한 이유를 알 듯도 하다. 두 편 모두 금계의 선경을 즐기며 자연에 몰입한 화자의 흥취가 드러나고 있다. 시에서 비단을 뜻하는 '환(紈)'과 '금(錦)'이 사용되고 있는데, 모두 계곡에 흐르는 물을 가리킨다. 물이 세차게 부딪혀 뒤집히니

흰 비단처럼 흐르고, 폭포로 인해 생긴 물보라가 가득한 비단 같은 물에 돌다리가 비친다고 한다. 물이 성난 듯 흘러 물결이 햇빛에 반사되고 폭포에 물보라가 날리는 등 금계라고 이름 붙일 만했던 것 같다. 그런데 지금은 상류에 저수지가 물을 가둔 탓에 비 올 때를 제외하고는 수량이 많지 않아 금계를 연상할 만한 경치를 만들지 못한다. 두 번째 시는 금선정 앞에 시비로 세워져 있다.

금선대에서 노닐며[遊錦仙臺]

奇巖亂鋪玉扃(기암란포옥경)	기이한 바위가 어지러이 펼쳐지니 선경이고
怒澗倒流氷紈(노간도류빙환)	성난 냇물이 뒤집혀 흐르니 흰 비단이구나.
一樽痛飮臺上(일준통음대상)	금선대 위에서 술 한 동이 통쾌하게 마시노니
紅紫影搖春山(홍자영요춘산)	울긋불긋 꽃 그림자 봄 산을 뒤흔드네.

금선대에서 노닐다[遊錦仙臺]

(수련 생략)

虹明澗瀑飛晴雪(홍명간폭비청설)	무지개 뜬 폭포에 맑은 물보라가 날리고
錦擁煙花照石矼(금옹연화조석강)	안개 가득한 비단에 돌다리가

비치네.

小白雲霞誰第(一소백운하수제일)　　소백산 구름 노을은 어느 곳이

　　　　　　　　　　　　　　　제일일까.

仙臺風月自無雙(선대풍월자무쌍)　　금선대의 바람과 달이

　　　　　　　　　　　　　　　가장 으뜸이로다.

(미련 생략)

　원래 금선계곡의 물은 소백산 여러 계곡의 물이 합쳐져 형성되었으므로 수량이 풍부하고 여름철에도 발이 시릴 정도로 찼다. 소백산 정안골계곡과 당골계곡의 물이 합쳐졌다가 삼가리에서 비로계곡의 물과 다시 합쳐져 흘러내리면서 금선계곡을 이룬다. 1987년에 금계저수지(삼가지)가 축조된 후로는 저수지 아래 금선계곡은 수량이 많이 줄어들었다. 저수지에 금선계곡의 비경들이 많이 수장되었을 것이라는 생각도 든다. 그런데 이 금계저수지와 금계의 현재 이름인 금계천, 마을 이름 금계리 모두 '금계'를 '금계(金鷄)'로 적는 것이 이상하다. 한자가 서로 다르게 표기되는 데는 이유가 있을 것이다.

　금계리는 남사고가 『격암유록(格庵遺錄)』에서 언급한 십승지(十乘地) 중에서 첫 번째로 꼽은 곳이다. 십승지란 큰 재앙이 일어나도 화를 피할 수 있는 열 곳이란 말이다 금계리가 금계포란(金鷄抱卵)형으로 황금빛 암탉이 품고 있는 계란처럼 아늑하게 감싼 지형이라는데, 100여 년 전부터 많은 사람들이 들어와 살

고 있다고 한다. 이 마을의 뒷산에 금계바위 즉 닭벼슬을 닮은 바위가 있어 이를 뒷받침한다는 말도 있다. 금계바위는 소백산의 제1연화봉과 제2연화봉 사이 소백산 천문관측소에서 남동쪽으로 뻗은 산줄기의 동사면에 있다. 금

‖ 금계 바위.

계바위 아래 계곡이 금선정이 있는 금계천의 상류가 된다. 아마 황준량이 '금계(錦溪)'라 이름을 붙이기 전부터 '금계(金鷄)'라는 지명이 먼저 있었던 듯싶다.

금계바위에는 전해오는 이야기가 있다. 옛날 금계바위에 금이 많이 묻혀 있고 닭의 눈에 해당하는 부분에 보석이 박혀 있어 마을을 지키는 수호신으로 숭배되어 왔는데, 어느 날 지나던 나그네가 보석을 탐내 올라가 빼려 하자 갑자기 하늘에 먹구름이 덮이고 천둥이 치고 벼락이 떨어지면서 바위 일부가 무너지는 바람에 나그네는 깔려 죽었다고 한다. 그로 인해 바위 모양도 달라져 닭처럼 보이지 않고 보석도 사라져 더 이상 수호신 노릇을 못하게 되면서 마을이 점점 가난해지고 사람이 살기 어려워졌다는 것이다. 금계바위 근처에 가보면 형성되다가 만 수정들이 눈에 띄는 것으로 보아, 이러한 이야기는 풍수지리설과 바위의 지명유래담이 합쳐져 생성된 전설로 보인다.

황준량이 금계에 마음을 둔 것은 이러한 점과는 관계가 없

다. 그가 소원한 것은 세상의 혼탁함을 벗어난 자연과의 조화로운 삶이었다. 평소 아름다운 산수가 있는 곳을 찾아서는 거닐면서 시를 읊조리느라 늦도록 돌아갈 것을 잊기도 했다는 스승 이황의 전언[8]으로 미루어 볼 때, 그가 얼마나 자연을 동경하고 일체가 된 삶을 바랐는지 알 수 있다. 이것은 단순히 아름다운 경치 속에서 풍류를 즐기고자 하는 삶이 아니라 유학자로서의 이상적인 삶에 대한 소망이었다. 이를 시 「금계에 정자 터를 잡고」를 통해 읽어볼 수 있다.

尋源終日坐苔磯(심원종일좌태기)	종일토록 근원 찾아 이끼 낀 바위에 앉아
壺裏乾坤隔翠微(호리건곤격취미)	아름다운 별천지가 푸른 산과 마주하네.
物理靜觀皆得意(물리정관개득의)	고요히 사물 이치 살피면 모두 뜻을 얻으니
我心隨處自忘機(아심수처자망기)	내 마음 따르는 곳 절로 기미를 잊었네.

여기서 정자는 지금의 금양정사나 금계에 지은 초가를 가리킨다. 대개 스승과 제자들이 모여 강학하는 정사(精舍)도 누정의 한 종류이고, 황준량의 시에 「금계의 초가에서 쉬며 읊

8 이황이 쓴 행장에 나온다.

다[錦溪茅齋憩吟]라는 시가 있으므로 이렇게 볼 수 있다. 전자로 간주하면, 이 시는 46세 때 금양정사를 지을 터를 잡고는 학문과 수양에 침잠하고자 하는 뜻이 충만해져 지은 듯하다. 그래서 시에는 성리학의 철학적 사유가 다루어져 있다. 원(源) = 원두처(源頭處), 물리정관(物理靜觀) = 격물(格物), 득의(得意) = 체인(體認), 아심수처자망기(我心隨處自忘機) = 물아일체(物我一體) 등이다. 금계와 주변 자연을 관찰하고 사색하여 현상과 사물에 내재한 이치를 깨달음으로써 본성을 함양하는 흥취를 표현한 것이다. 황준량이 요절하지 않았더라면 낙향하여 정사에서 금계를 산책하면서 사색하고 천리를 깨달음에 기뻐하며 지냈을 것이다.

현재 금양정사는 금선정에서 산으로 구불구불한 길을 따라 300여m를 가면 나온다. 아마 금계에는 공부하고 강학할 만한 공간을 확보하기 어려워 금계 위쪽에 정사를 지을 터를 잡았던 것 같다. 금양정사는 황준량이 짓다가 세상을 뜨고서 3년 만에 완공되었다. 그런데 그 후 관리를 맡고 있던 승려 행사가 잦은 부역으로 인해 정사가 제대로 관리되지 않았던 모양이다. 「금계정사완문(錦溪精舍完文)」에는 이를 안타깝게 여긴 이황이 풍기군수에게 금양정사의 내력과 의미를 소상하

‖ 오른쪽부터 금양정사, 금계종택, 육양단소. 그 아래에 연못이 있다.

게 설명함으로써 부역을 줄여 행사가 정사를 원활히 관리할 수 있도록 한 내용이 나온다. 여기에서 조선시대 승려가 누정이나 서원의 관리자 역할을 맡는 예가 많았음을 알 수 있는데, 억불책으로 거처할 곳이 마땅찮았던 승려와 건물 관리에 어려움이 많았던 양반들이 서로 부족한 점을 메우는 방법이었다.

몇 년 전까지 금계종택으로 쓰인 금양정사는 바로 아래 직사각형의 연못이 축조되어 있고, 근처에 욱양단소(郁陽壇所)가 있다. 욱양단소는 이황과 황준량 두 분의 신주를 모시고 향제를 올리는 곳이다. 황준량을 제향하고 후학 양성을 위해 세운 욱양서원이 대원군 때 훼철된 후 사당만 남아 욱양단소로 모셨는데, 그 마저도 금계저수지에 잠겨 이쪽으로 제단을 옮겨온 것이다. 지금의 금양정사는 병자호란 때 소실된 후 영조 때 복원된 건물로서 경상북도 유형문화재 388호로 정해져 있다. 2017년에는 황준량 탄신 500주년을 맞아 추모비도 세우고 학술대회도 여는 등 영주시에서도 많은 관심을 갖고 지원하고 있다. 우리 역사에 금계 만한 학자이자 뛰어난 시인이면서 백성을 위해 성심을 다한 이가 몇이나 될까를 생각하면 때늦은 감이 있다.

신동으로 불리고 문장으로 이름난 황준량은 사람됨이 깨끗하면서도 올곧았다고 알려져 있다. 그런 까닭에 스승인 이황이 행장, 제문 등을 직접 쓰고 제자인데도 선생으로 칭함으로써 높인 것이다. 이황이 쓴 행장 중 제자는 황준량이 유일하다. 세상을 뜬 날 이불과 속옷이 없어 겉옷으로 염(殮)을 했는데, 옷

의 가지 수가 적어서 관을 채우지 못할 정도였다고 한다. 또한 단양군수 시절 겨울철 언 강을 썰매를 타고 왕래하며 이산해(李山海)의 아버지인 이지번(李之蕃)과 교유했는데, 강을 따라 썰매를 타고 다닐 때 참으로 기분이 즐거웠음을 스스로 말했다고 한다.[9] 성품이 진솔하고 맑은 데서 나올 수 있는 모습이다. 한편 목민관으로서 사명감이 투철하고 업무에 부지런해 주민들의 어려운 점과 행정의 문제점을 해결했다고 알려져 있다.

금선정은 소백산이라는 낙남정맥 중의 큰 산 아래 있는 계곡에 자리 잡고 있다. 그러한 연유로 물이 맑을 뿐 아니라 오래된 소나무들이 물가 언덕에 계곡을 따라 즐비하게 이어져 있다. 금선정이 가진 주변경관의 특성이라고 하면, 노송들이 적당하게 계곡에 가지를 늘어뜨리고 있는 풍경이다. 그래서 여름이면 햇빛을 피할 수 있는 충분한 그늘이 마련되어 물놀이를 오는 피서객들도 많은 편이다. 좁고 긴 계곡을 따라 노송이 주변에 우거져 있는 모습은 다른 곳에서는 보기 어려운

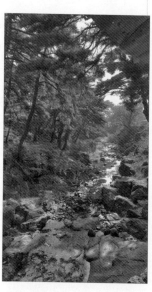

‖ 금선정에서 내려다본 금계 하류. 늘어진 소나무 가지들이 운치가 있다.

9 모두 이황이 쓴 행장에 나온다.

장면이다. 아마도 황준량이 금계를 처음 찾았을 때 물과 바위의 어우러짐도 눈길을 끌었겠지만, 이를 고즈넉이 감싸고 있는 짙은 녹색의 솔숲도 마음을 움직였을 것 같다. 청빈하고 순수한 황준량이기에 그렇게 볼 수 있다.

'영유소고풍유금계(榮有嘯皐豊有錦溪)'라는 말이 있듯이 황준량은 소고(嘯皐) 박승임(朴承任)과 함께 각기 영주와 풍기를 대표하는 학자였다. 동갑내기로서 동년급제자이기도 하는 등 여러 모로 비슷했는데 차이가 있다면 황준량이 일찍 세상을 뜬 점이다. 황준량의 죽음과 관련해『성호사설』「인사문(人事門)」에 전하는 이야기가 있으니 황준량의 이른 죽음을 안타까워한 당시 사람들의 정서가 반영되어 있다. 사실 여부를 떠나 그의 뛰어난 외모와 엄정한 삶의 자세를 바탕으로 당시 흔했던 여귀(女鬼)전설이 결부되어 생성된 것으로 보인다.

> 금계는 풍채가 뛰어났으므로, 그가 성주에 부임했을 때 관아의 아전 아무개의 아내가 문틈으로 엿보고 흠모하다가 마침내 상사병으로 죽었다. 하루는 금계가 관아에 앉아 있는데, 흰옷 입은 여자귀신이 문밖에서 아른거리더니 점점 가까이 와서 억압하며 괴롭혔다. 이로 인하여 병이 들어서 날로 병세가 위중해져 결국 세상을 떠났는데, 죽을 때까지도 손을 모으는[拱揖] 시늉과 사람을 떠미는 시늉을 하면서, 입으로는, '남녀의 분별이 있다.'라는 말을 그치지 않았으니, 굽히지 않는 지조가 있었다."

스승인 이황이 황준량의 죽음을 무척 슬퍼했다고 했거니와, 사제 간의 정이 어떠했는지를 젊은 날의 황준량이 스승을 찾아갔을 때 스승이 쓴 시를 통해 짐작해 볼 수 있다.

溪上逢君叩所疑(계상봉군고소의) 토계에서 그대를 만나 의심스러운 바를 묻고
濁醪聊復爲君持(탁료료부위군지) 즐거이 그대 위해 탁주를 가져왔네.
天公卻恨梅花晩(천공각한매화만) 매화꽃 늦게 필까 하늘이 걱정하여
故遣斯須雪滿枝(고견사수설만지) 눈을 보내니 잠깐 사이 가지에 가득하네.

「퇴계 초옥에서 황금계의 내방을 기뻐하며」라는 시이다. 이황이 풍기군수를 그만두고 고향인 토계(兔溪)로 내려와 시내 옆에 한서암(寒棲庵)을 짓고 지낼 때 34세의 황준량이 찾아뵌 것이다. '계상(溪上)'은 한서암을 가리키니, 한서암에서 스승과 제자가 철학적 문답을 주고받았고 제자는 흡족한 대답을 했을 터이다. 제자가 영민하므로 기쁜 나머지 탁주를 가져오게 해 술을 나누는데, 그 흥취가 이황이 좋아한 매화에까지 이르렀는가 보다. 그런데 아직 겨울이 지나지 않아 매화가 피지 않았으나 그 즐거움은 내리는 눈도 매화를 위한 하늘의 배려로 여기게 하고 있다. 혹은 여기서 매화는 황준량을 가리키는 중의적인 표현으로 볼 수도 있겠다.

금선정은 금계리를 중심으로 금계, 십승지, 풍기인삼의 시배지(試培地) 등과 연계한 관광자원화가 바람직하다. 영주를 언급할 때, 동쪽에는 순흥의 죽계가, 서쪽에는 풍기의 금계가 아름답다는 '좌죽계(左竹溪) 우금계(右金溪)'라는 말이 있다. 금계의 이러한 명성과 명실상부하기 위해서는 금계저수지의 방수량을 조절해 금계의 수량을 일정하게 유지하도록 할 필요가 있다. 한편 인삼을 처음 금계리에 시험적으로 재배하게 된 것은 1541년 풍기군수로 부임한 주세붕에 의해서인데, 그 후 조정에서도 알아주는 풍기인삼이 되었다. 금계리의 경우 십승지의 하나라는 점과 풍기인삼 시배지라는 점에 착안해 현재 '장생이마을'로 콘텐츠화되어 있다. 여기에 금선정을 연계하는 방안을 제시해 본다. 예컨대 금선정에 이르기까지 금선계곡을 따라가는 길과 금선정에서 금양정사에 이르는 길 등을 건강 산책로로 만드는 것이다.

▸ 금선정 소재지: 경북 영주시 풍기읍 금계리

3. 방호정(方壺亭)

Key Word: 조준도, 방호, 어머니, 방대, 지질공원

방호정은 청송의 빼어난 풍광과 유학자의 효 의식이 결합된 누정이다. 청송은 국가지질공원이 있을 정도로 곳곳에 모

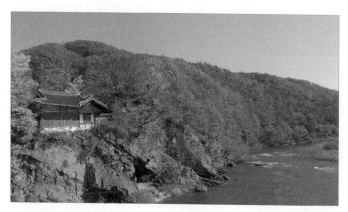

‖ 방호정과 길안천.

양과 색깔이 눈을 즐겁게 하는 바위와 산들이 있는 천혜의 자
연환경을 지닌 지역이다. 이런 곳이라면 누구라도 누정을 짓
고 싶은 마음이 생길 테다. 방호정을 지은 이는 방호(方壺) 조
준도(趙遵道, 1576-1665)로서 돌아가신 어머니가 그리워 풍수당(風
樹堂)이라는 이름으로 누정을 세웠다. '풍수'는 풍수지탄(風樹之
嘆)[10] 즉, 부모가 살아계실 때 효도하지 못함으로 인한 탄식을
뜻한다. 앞에서 효 의식이라고 했지만 조준도가 방호정을 지
은 마음은 사상이나 의식 이전에 본성의 발로이다. 이렇게 보
니 방호정은 청송의 자연과 자연적인 효 즉, 자연을 매개로 해
청송과 효가 연결된 누정인 셈이다.

　조준도는 어머니가 그리워 어머니의 묘소가 보이는 곳에

10　나무는 고요히 있고자 하나 바람이 그치지 않고 자식이 부모를 봉양하고자 하나
　　부모는 기다려주지 않는다.[樹欲靜而風不止 子欲養而親不待]

정자를 지었다. 조준도가 이토록 어머니를 보고 싶어 한 데는 사연이 있다. 그는 아들 많은 집안에서 태어난 넷째 아들이었다. 여섯 살 때 재종숙부 조개(趙介)에게 양자로 들어갔다. 여섯 살이면 한창 어머니의 사랑을 알 나이이니 사랑을 받기만 하고 돌려 드리지 못했다는 생각이 평생을 따라다녔음 직하다. 게다가 첫째 형 수도(守道)가 28세에 세상을 뜨고, 둘째 형 형도(亨道)는 백부에게 양자로 들어감으로써 어머니를 가까이에서 뵙지 못하는 입장에서 어머니가 힘드실 것이라고 걱정하는 마음이 컸다고 짐작된다. 그래서 어머니의 묘소가 있는 신성리 금대에서 가까운 신성 2리에 풍수당을 지었던 것이다.

조준도가 어머니에 대한 정을 누정 건축으로 나타낸 것은 쉽지 않은 일이다. 그런데 그의 집안을 들여다보면 특별한 일이 아님을 알게 된다. 집안에 인간으로서 가져야 하는 기본적인 도리를 특별히 중시하는 가풍이 있었던 것 같다. 조준도의 5대조는 생육신 어계(漁溪) 조려(趙旅)로서 절의를 지킨 인물이다. 아버지 망운(望雲) 조지(趙址)는 조부 조연(趙淵)의 명령으로 스무 살쯤 함안에서 청송 안덕으로 이주했다. 안동권씨 권회(權恢)의 딸과 혼인해 8남매를 낳고 충과 효를 중시하는 가풍을 열었으니, 이는 아들들의 삶에서 확인된다. 형제들이 모두 임병양란 때 의병으로 출정하거나 부모를 극진히 봉양하여 충효의 전범을 보였다. 조준도처럼 동생 동도(東道)는 어머니 묘소가 있는 신성리 금대 아래 지악정(芝嶽亭)을 지었다. 이렇게 보니 조준도

의 효는 가풍에서 나온 자연스러운 것이었음을 알겠다.

풍수당이 방호정으로 이름이 바뀐 것은 나중의 일이다. 조준도의 호를 누정의 이름으로 삼은 것이다. 조준도의 「자일산기(自逸山記)」에는 이곳의 지형이 양쪽의

∥ 길안천의 물길이 마치 병을 기울여 주둥이로 물이 나오는 것 같아 방호라고 함.

깎아지른 듯한 절벽이 서로 굽어 돌아 마치 병 주둥이에서 물이 나오는 것과 같으므로 '방호'라고 한다고 했다. 방호(方壺)는 그릇의 배 부분이 원형이고 위의 입구 부분이 네모난 병을 가리킨다. 또한 『열자(列子)』 「탕문(湯問)」편에 '발해 동쪽에 큰 골짜기가 있으니 ~ 다섯 산이 있는데 세 번째를 방호산이라고 했고, 그곳에 사는 사람들은 모두 신선과 성인의 무리다.'라고 한 데서 인용했다. 같은 뜻인 방장산(方丈山)이 더 익숙한 말이다. 그러니까 '방호'는 이곳의 지세와 수세가 지닌 특징에서 힌트를 얻고 신선세계에 대한 이상을 반영한 호인 셈이다.

조준도가 방호정을 지은 때는 1619년이다. 친어머니이신 안동권씨가 돌아가신 때가 1610년이니 9년이 지나고 지은 셈이다. 조준도는 1617년 어머니의 묘소가 보이는 신성계곡의 방대(方臺) 벼랑 위의 땅을 사들이고 2년 후에 정자를 짓고 풍수당 현판을 걸었다. 방대는 방호의 다른 이름으로서 방대의 지질은 특이하다. 현재 방호정교 다리를 건너기 전 입구에 안

내판을 세워 이곳의 지질에 대해 그림을 곁들여 알기 쉽게 설명하고 있으므로 읽어보기를 권한다. 이에 의하면 약 1억 년 전 중생대 백악기에 만들어진 것으로 암석이 잘게 부서져 생성된 퇴적물이 오랜 세월 동안 쌓인 후 지층의 변동 과정을 거쳐 지금과 같은 단애가 형성되었다. 절벽을 형성하는 지층의 사선(斜線)이 길안천 강바닥으로도 이어져 있음이 눈에 띈다. 이 부근은 지질공원이고 가까운 거리에 공룡발자국이 나 있으므로 지질학자가 된 기분으로 여행해 보기를 바란다.

(수련 생략)

臺空卅載天慳久(대공입재천간구)	20년간 비어 있던 방대는 하늘이 오래 아낀 것이니
壁立千層鬼鏤工(벽립천층귀루공)	높이 솟은 층암절벽은 귀신이 새긴 솜씨로다.
特地奇觀屏裏畵(특지기관병리화)	특별한 땅의 기이한 경치는 병풍 속의 그림이고
前人佳句筆端虹(전인가귀필단홍)	옛 사람의 아름다운 시구는 붓끝의 무지개로다.
構亭只爲瞻邱壟(구정지위첨구롱)	정자 지은 건 단지 어머니 묘소 쳐다보기 위함인데
孤露人間五十翁(고로인간오십옹)	어머니 여읜 이내 몸은 벌써 쉰 살이라오.

이 시는 방호정에 걸려 있는 조준도의 것이다. 함련(頷聯)에서 20년 간 비어 있었다고 하므로 그 전에 다른 건물이 있었던 것 같다. 경련(頸聯)에서 더욱이 옛 사람의 시구가 있었다고 하는 바, 학봉 김성일의 시를 가리키는 것으로 보인다. 그만큼 절경이라는 뜻이다. 미련(尾聯)에서 이 아름다운 곳에 정자를 지은 뜻은 오직 어머니 묘소를 가까이에서 문안드리고자 함이라고 말한다. 마지막 구절에서 화자는 자신이 쉰 살이 되었다고 말하고 있다. 이 시는 조준도의 나이에 견주어 보면 방호정을 짓고 6, 7년 지난 후에 썼다. 화자가 말하고자 하는 바는, 방호정을 지은 후 오를 때마다 어머니 묘소를 향해 바라보곤 했는데 뛰어난 경치에 파묻혀 지내는데도 어머니에 대한 그리움이 갈수록 더하다는 것이다.

어머니를 그리워한다는 뜻의 '사친당(思親堂)'으로도 불렸던 방호정은 조준도의 고고한 삶의 공간이기도 했다. 어려서부터 또래보다 공부가 앞서 갔지만 과거시험에는 욕심을 갖지 않았다. 더욱이 방호정을 지은 후로는 가까운 동학들과 학문을 강론하고 시정을 나누면서 세월을 보냈다. 그가 특히 가깝게 지낸 이들은 둘째형 조형도와 창석(蒼石) 이준(李埈), 풍애(風崖) 권익(權翊), 하음(河陰) 신집(申楫) 등이다. 이들은 각기 신선의 호를 붙여

‖ 방호정 편액. 서체가 신선이 날아오르는 듯한 느낌을 준다.

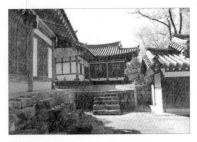
‖ 왼쪽부터 방대강당, 방호정, 송하문.

이준은 '상령일호(商嶺一皓)', 조형도는 '청계도사(淸溪道士)', 권익은 '청부우객(靑鳧羽客)', 방호선생은 '송학서하(松鶴棲霞)', 신집은 '청학도인(靑鶴道人)'으로 부르고 모두를 오선동오선생(五仙洞五先生)으로 불렀다고 한다. 신선세계의 공간인 방호산의 '방호'를 이름으로 삼은 뜻이 드러난다. 현재 방호정의 송하문 밖에 오선동오선생 유적비가 세워져 있다.

방호정은 방대강당(方臺講堂), 송하문(松霞門), 방호정, 관리사로 구성되어 있다. 관리사 외에는 모두 편액이 달려 있는데, 방호정 안에는 원래 이름인 풍수당 편액도 보인다. 방호정 내부는 정면 2칸, 측면 2칸 규모로서 대청 뒤에 2통칸의 온돌방이 배치되어 있다. 온돌방의 왼쪽으로 부엌과 방 1칸이 돌출되어 ㄱ자형으로 구성되었다. 부엌은 맞배지붕이고 마루와 온돌방은 팔작지붕이다. 한편 방대강당은 1827년에 4칸으로 지었으니 강학 공간이 모자라서이다. 방호정 안에는 이민성의 「풍수당기」, 조건의 「방호정사상량문」 등이 걸려 있고, 이준, 김성일, 조형도, 신집 등의 시판이 걸려 있다. 한시의 경우 시판 외에 따로 원문과 함께 번역문이 게시되어 있어 내용을 이해하는 데 도움을 준다.

시 가운데 앞서 살펴본 조준도의 시에 이준이 화답한 시가

있다.

(수련 생략)

一片靈源天祕勝(일편령원천비승)	한 구역 선경은 하늘이 감춘 경치
半空飛閣鬼輸工(반공비각귀수공)	반공에 솟은 누각은 귀신이 솜씨를 부린 것
窓前列岫翔金鳳(창전렬수상금봉)	창 앞의 이어진 산봉우리는 봉황이 나는 듯
階下寒流遶玉虹(계하한류요옥홍)	섬돌 아래 흐르는 내는 무지개가 두른 듯.
欲續舊遊吾老矣(욕속구유오노의)	옛날의 유람 이으려 하나 내 이미 늙었으니
謾將詩句謝僊翁(만장시귀사선옹)	부질없이 시구로 신선에게 사례하네.

시에서 화자는 선경을 선사한 조준도에게 고마움을 나타내고 있다. 선경은 구체적으로 절벽 위에 세운 방호정, 방호정에서 멀리 마주 보이는 열수(列岫), 절벽 아래 흐르는 길안천 등이다. 이 가운데 '열수'는 길안천 건너 멀리 보이는 산지봉(産芝峯)과 연점산(鉛店山)의 산봉우리들을 가리킨다. 화자는 이러한 빼어난 경치를 볼 수 있는 곳을 포착해 정자를 지음으로써 선경을 만들어 낸 조준도를 신선이라고 일컫고 있다. 마지막 미련에서 늙어 노닐기 어렵다는 것은 주인이 수고롭게 베풀어놓은

‖ 방호정에서의 전경(前景). 멀리 보이는 산이
산지봉과 연점산이다.

선경을 마음껏 즐기기가 미안하
다는 말일 것이다.

방호정에 걸린 시 가운데 임란
때 의병장으로 활약한 학봉(鶴峯)
김성일(金誠一, 1538~1593)의 작품이
있다. 「제방대(題方臺)」라는 시
인데 여기서 '방대'는 방호정이
있기 이전의 방대이다. 김성일이 1593년에 세상을 떴으므로
방대를 찾은 때는 방호정을 세운 1617년보다 한참 앞서기 때
문이다. 시의 내용을 보면, 옥처럼 맑은 골짜기[玉峽], 높은 정자
바윗돌에 의지해 있네[危榭倚巖頭], 모래섬[汀洲], 굽이져 흐르다
[曲流] 등이 나오는데 이러한 표현은 방호정과 부근의 신성계곡
을 연상시킨다. 함련에서 '위사(危榭)'는 높은 정자라는 뜻이므
로 방대 위에는 방호정 이전에도 누정이 있었다고 추정해 볼
수밖에 없다. 이민성의 「풍수당기」에 '그 옛 터를 개척해 정자
를 만들었다[拓其舊基。架以爲亭]'라고 하고 조준도의 시에 20년
간 비어 있었다고 한 바, 김성일이 방대를 찾은 때는 방대 위
에 방호정에 앞선 누정이 있었음에 틀림이 없다.

玉峽應千疊(옥협응천첩) 옥 골짜기 응당 천 겹 겹쳤으리니
寒溪幾曲流(한계기곡류) 찬 시내는 몇 굽이 져 흐르겠는가.
孤村當谷口(고촌당곡구) 외딴 마을이 골짜기 입구 자리하고

危樹倚巖頭(위사의암두)　　　높은 정자 바윗돌에 의지해 있네.
籬吠雲中犬(리폐운중견)　　　울타리에선 구름 속의 개가 짖는데
沙眠海上鷗(사면해상구)　　　모래밭에선 바다 위의 갈매기 조네.
(미련 생략)

　방호정으로 건너가는 철제 다리는 후손인 조학래라는 분이 현대에 만든 것이다. 아치형의 철제 다리로 만든 것은, 너비가 넓지는 않되 높은 암벽이 양쪽에 솟아 있는 지형적 특성을 고려한 선택으로 보인다. 원래 방호정으로 가는 통로가 어떠했는지는 모르겠으나 아마 불편함이 많고 안전에 문제가 있었기에 편안하고 안전한 다리를 놓았을 것이다. 조준도 또한 궁핍한 사람이 있으면 창고를 열어 넉넉히 도와주고 종과 가축까지 나누어 주었다고 하니, 공익을 위하는 마음은 그 선조에 그 후손인 듯하다. 다리를 건너기 전에 공적비가 세워져 있다. 다리를 건축한 마음에는 선조에 대한 추모심도 있었을 것이다.

　조준도는 나라를 위하는 마음도 컸다. 생애 기간 동안 임병양란이 있었는데 그때마다 의병으로 나서고자 했다. 임란이 일어나자 둘째형과 동생이 창의했으나 양자로 입양 간 그는 노모가 있어 몸을 세울 수 없었다. 그 안타까움을 시로 나타내기도 했다. 1627년 정묘호란이 일어나자 조준도는 여헌 장현광과 우복 정경세에 의해 의병장으로 발탁되어 의병을 규합하고 군량미를 모으고 군수물자를 마련했으나, 강화가 이루어지

면서 뜻을 이루지 못했다. 1636년 병자호란이 일어났을 때도 조준도는 문경으로 군량미를 보내고 창의를 논의했으나 인조가 삼전도에서 굴욕적인 항복을 하자 은거의 삶을 택했다. 효행으로 벼슬을 하기는 했으나 스스로 사직했으니 늘 자신을 내세우기보다 대의를 앞세우는 삶을 택했다.

조준도의 삶을 보면 이준의 시에서 말한 것처럼 선풍도골을 갖춘 인물임을 알 수 있다. 우리가 이 절묘한 터에 자리 잡은 방호정을 찾아갈 때는 이 점을 잊지 않아서 여유로운 마음

‖ 방호정을 지나 백석탄으로 흐르는 길안천.

으로 돌아갈 수 있어야 할 듯하다. 조준도는 90세까지 장수하면서 『방호문집』, 『소회일록(疏會日錄)』, 『정묘록』, 『유경일록(留京日錄)』, 『정축일록』 등 많은 저술을 남겼다. 1863년에 유림과 종중(宗中)에서 방

호정 옆에 묘우를 세워 제사를 지냈으나 고종 때 훼철되고 지금은 그 자리에 '방호조선생향사유허비'가 서 있다. 방호정 아래 절벽의 상단부에 '방호선생유허(方壺先生遺墟)'라는 어구가 새겨져 있다. 다리 위에서 자세히 보면 확인할 수 있다.

방호정 아래가 길안천 상류이다. 이 물길은 신성계곡, 만안자암(灣岸紫巖) 단애[赤壁], 백석탄 등을 거쳐 만휴정이 있는 묵계

서원 앞으로 흘러간다. 청송 곳곳에 솟아나 눈에 들어오는 특이한 지질을 보면 우리가 발 디디고 있는 땅의 역사에 대한 외경심이 들지 않을 수 없다. 유명한 인류학자 레비스트로스는 지질학을 접하고는 표면적인 무질서 아래에 그것을 낳은 역사적 과정과 내재적 구조가 존재함을 배우게 되었다고 말했다. 방호정 아래 절벽의 지층과 우리나라의 적벽, 공룡발자국 등을 보면서, 생물의 발생과 진화, 인류의 출현과 발전 등과 같은 큰 주제의 놀이터에서 우리의 생각이 놀게 되었으면 좋겠다. 방호정과 더불어 지질공원에는 콘텐츠 개발이 잘 되어 있어 이를 가능하게 해 줄 것이다.

▶ 방호정 소재지: 경북 청송군 안덕면 방호정로 126

4. 척서정(陟西亭)

Key Word: 척서, 홍로, 절의, 정몽주, 양산, 양산서원

척서정은 주변 경관의 아름다움에도 안타까움과 숙연함을 느끼게 되는 누정이다. 척서정을 세운 취지가 고려말 절의파 중의 한 사람인 경재(敬齋) 홍로(洪魯, 1366~1392)를 추모하기 위함이기 때문이다. 두문동(杜門洞) 72현 중의 한 사람인 홍로의 삶을 알고 보면 그 의리가 우리가 잘 아는 정몽주, 이색, 길재와 같은 절의파에 못지않았음을 토로하게 된다. 미처 모르고 있

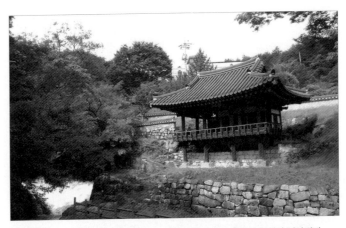

‖ 한여름 푸른 빛 속의 척서정이 서 있는 장쾌한 모습에서 홍로의 기개가 연상된다.

었을 뿐인데 그것도 요절했기 때문에 널리 알려지지 않았음을 알고 보면 더욱 숙연해진다.

척서정의 '척서(陟西)'는 충신의 대표명사인 백이숙제가 한 말에서 가져왔다. 잘 아는 바와 같이 백이숙제 형제는 주나라 무왕이 은나라를 멸망시키자 신하가 되기를 거부하고 수양산에 숨어 살면서 고사리를 캐 먹다가 일생을 마쳤다는 인물이다. '척서'는 백이숙제가 죽으면서 부르짖은 '저 서산에 오름이여! 고사리를 캐었도다[陟彼西山兮, 採其薇矣].'라는 말에서 '척'과 '서'를 취한 이름이다. 저 산 즉, 수양산에 올랐다는 것은 그들의 행위에 버금가는 절의를 행했다는 뜻일 텐데, 어떤 삶을 살았기에 백이숙제의 절규에 가까운 말에서 누정의 이름을 삼았을까? 우선 간략히 설명하면, 정몽주의 제자로서 벼슬을 그

만두고 낙향해 지내다가 식음을 전폐하여 고려가 망한 날에 27세로 요절했다. 짧은 설명으로도 많은 점을 짐작할 수 있다.

홍로는 재능이 출중하면서 몸가짐이 진중했다. 어려서부터 『효경(孝經)』을 능숙하게 읽었고, 자라서는 성리학을 궁구하고 「가례(家禮)」와 「이락연원록(伊洛淵源錄)」 등을 공부했다. 날로 실력이 늘어나므로 정몽주가 종유(從遊)한 목은(牧隱) 이색(李穡)이 '득지(得之: 홍로의 자)의 문장은 진실로 콩과 쌀처럼 이롭구나[得之之文, 眞菽粟也].'라고 칭찬했다고 한다. 부친의 권유로 과거에 응해 25세 때 별시 문과에 급제한 후 한림학사가 되고 재능과 인품을 인정받아 문하사인(門下舍人)으로 승진했다. 당시 이방원과 동서간인 조박(趙璞) 등이 역성혁명파의 조종을 받아 온건파인 이색과 조민수를 탄핵했을 때, 역성혁명파의 권력이 압도적인 정치적 환경에서도 홍로는 나서서 그 부당함을 강력하게 지적하였다.

이와 같은 강직함은 기울어지는 고려의 국운 속에서 결국 의로움의 길을 택하게 했다. 정국이 점점 혼란해지자 사직하고는 고향 부계로 내려와 '경재'를 당호로 삼고 은거했다. 아마 '경(敬)'을 내세운 것은 오직 일관되게 독서와 수양에 전념하겠다는 의지의 표현일 것이다. 27세의 나이니 전도유망한 젊은 관리로서 나라를 위해 일할 큰 뜻도 품고 있었고 주위의 기대를 한 몸에 받고 있었을 것이다. 자신이 배운 바대로 도와 의를 실천하면서 나아가고 있었는데, 더 이상 신하로서의 도

의를 지킬 수 없게 되자 성현의 글을 읽고 심신을 수양하는 길
을 선택한 것이다. 당시의 심사가 '회포를 쓰다[사회(寫懷)]'라는
시에 잘 나타나 있다.

平生忠義蘊諸心(평생충의온제심)	평생 동안 충의를 마음에 쌓아
致澤君民抱負深(치택군민포부심)	임금과 백성에게 입은 은택을 이룰 포부가 깊었노라.
萬事于今違宿計(만사우금위숙계)	만사가 지금에 이르러 오랜 계획이 어긋나고 말았으니
不如歸去臥雲林(불여귀거와운림)	전원으로 돌아가 눕는 것만 못하리라.

홍로는 겉으로 드러내는 것은 자칫 진실함을 잃을 수 있다
고 여겼다. 그래서 사직할 때 스승인 정몽주에게도 알리지 않
고 낙향했던 것 같다. 오류(五柳)선생으로 불린 도연명을 따라
집 주변에 다섯 그루의 버드나무를 심고 지냈는데, 얼마 후 정
몽주가 이를 알고 과연 '득지(得之)로다, 득지로다'라며 감탄했
다고 한다. 부친이 또한 정몽주에게 알리지 않고 내려온 이유
를 물으니, '그분의 마음을 알고 있사온데 찾아가면 무엇을 하
겠습니까? 오히려 돌아가는 것을 허락지 않을 것입니다.'라고
말했다고 한다. 한번은 부친이 구미 금오산에 은거하고 있는
길재를 찾아뵈라고 하자, 홍로는 '이 어르신은 이 시대 모두 우
러러보는 분인데 제가 그분께 내왕하면 이는 자신을 드러내려

고 하는 것이 될 수 있습니다.[此老 有時
望. 與之往還, 是自標也]'라고 말했다.

정몽주를 정문입설(程門立雪)한 홍로
는 스승을 역보역추(亦步亦趨)했다[11]. 잘
알다시피 여말 고려의 조정을 떠받치
고 있었던 정몽주는 외교가로서, 교육

‖ 부림홍씨 문중에서 나온 백원첩.

가로서, 학문으로서, 백성을 앞세우는 관리로서 많은 업적을
남겼으면서도 개인의 이익을 추구하기보다 도의를 앞세운 인
물이다. 홍로에 대해서는 제자로서 재능과 인품이 뛰어남을
알았기에 성적이 좋은 급제자가 가는 한림학사로 추천할 만큼
아꼈다. 1387년 8월 정몽주가 길재, 도응, 이행, 이보림(이제현의
손자), 이종학(이색의 아들) 등과 동화사에서 모임을 갖고 고려를
지키는 의기를 다질 때 홍로도 참여했는데, 그 기록이 「백원첩
(白猿帖)」에 나온다. 이러한 홍로는 1392년 4월 4일 스승이 피
살된 소식을 접하고는 식음을 전폐하다가 병을 얻어 3개월여
후 결국 세상을 떴다.

『경재선생실기』에 소상히 나와 있는 홍로의 죽음 전후는
참으로 마음을 숙연하게 한다. 1392년 7월 4일 병이 들었지만
부모의 마음을 상하게 하고 염려를 끼칠까 해 신음도 내지 않
고 지냈다. 7월 17일 새벽에 일어나 의관을 정제하므로 가족이

11 정문입설은 제자가 스승을 공경함을 뜻하고, 역보역추는 제자가 스승의 발자국을
 따름을 의미한다.

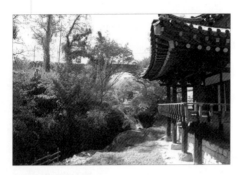
‖ 척서정과 양산폭포.

걱정하여 말렸으나, "내가 밤중에 꿈속에서 태조 왕건을 알현했습니다. 오늘이 바로 돌아갈 날입니다."라고 하고는 관복을 갖추어 입고 사당에 나아가 고했다. 이어 아버지의 침소에 들어가서 절을 하고 가르침을 받들었다. 그리고는 마당에 자리를 펴고서 임금이 계신 북쪽을 향하여 네 번 절하고는, "신은 나라가 망하므로 함께 죽겠습니다. 죽으면서 무슨 말을 하겠습니까![臣與國偕亡, 死亦何言]"라는 말만 남긴 후 자신의 침소에 들어 조용히 운명했다. 그때가 사시(巳時:오전 10시 전후)였고, 그 날이 바로 고려가 멸망한 날이었다.

이러한 의로움의 실천에는 존재론적 결단과 같은 비장함이 요구된다. 더욱이 전도유망한 관리로서 능력을 발휘해 세상을 경륜하고 싶은 포부를 버리기란 누구에게도 쉽지 않은 선택이므로, 많은 고뇌 끝에 배운 바를 실행하겠다는 결심에 이르렀을 것이다. 이러한 결심은 세상의 평가에는 초연하고자 하는 마음가짐을 필요로 한다. 삶의 자취를 드러내는 것 또한 다른 명예를 찾는 것이 되기 때문이다. 이는 광활하고 깜깜한 우주 속에서 존재의 흔적이 보이지 않더라도 오직 옳은 길을 가

는 구도자의 자세로 비유할 수 있다. 한편 자신의 선택으로 부모와 가족에게 슬픔과 불행을 안기게 되는 안타까움도 넘어야 한다. 이에 홍로는 부모의 곁에서 못 다할 효도를 하는 데 전심전력하고는, 마침내 부모에게 가슴속에 응축된 바를 전달한 후 의연하게 세상을 마쳤던 것이다.

고려 절의파의 대표적 존재로 삼은(三隱)을 일컫는다. 길재는 정계를 떠나고, 정몽주는 죽음을 택하고, 이색은 새로운 왕조를 택하지 않음으로써 세상에서 칭송을 받았다. 물론 고려를 대표하는 학자였으므로 이름이 오래도록 널리 드러났을 것이다. 이에 비해 홍로는 그들처럼 절의를 지킨 인물이었지만, 짧은 생애에 자취가 적고 왕조교체기의 혼란함에 묻혀 널리 알려지지 않았다. 홍로는 이미 이에 초연하였을 테지만 이를 겨우 알게 되는 우리들은 마음이 무겁고도 슬픔을 피할 수 없다. 삼은보다 훨씬 젊은 나이에 조용히 삶을 마감했음을 알게 되고는 안타까움이 이보다 더할 수가 없다고 할 것이다. 이러한 안타까움은 정조 때 재상인 번암(樊巖) 채제공(蔡濟恭, 1720~1799)이 지은 묘갈명(墓碣銘)[12]에도 잘 표현되어 있다.

홍로에 대한 제대로 된 평가는 『경재선생실기』가 나옴으로써 가능했다. 1790년에 후손 홍희우(洪羲佑)·홍철우(洪哲佑) 등이 편집하여 간행했다. 위의 채제공의 글도 이때 나오게 된 것이

12 묘비에 새겨진 죽은 사람의 행적과 인적 사항에 대한 글을 말한다.

다. 이 책에는 홍로가 만든 가훈을 비롯해 8편의 시, 함께 대과에 급제한 피자휴(皮子休)가 쓴 행장과 채제공(蔡濟恭)이 쓴 묘갈명 등 홍로에 대한 상세한 기록이 있다. 척서정은 그 후 1884년에 세워졌는데, 조병유(趙秉瑜)는 「척서정기」에서 수산[首山 멀뫼]과 양산(陽山)[13] 사이에 오래전에 홍로를 기리는 사당이 있었으나 사라져 척서정을 지었다고 한다. 혹은 지금의 건물은 1948년에 양산서원 유허지에 있던 척서정 묘우(廟宇)를 헐어 지었다는 설도 있다. 홍로는 장성군의 경현사(敬賢祠)와 개성의 두문동서원(杜門洞書院), 이곳 양산서원(陽山書院)에서 배향되고 있다.

이 가운데 현재의 양산서원은 홍로가 정착했다는 갖골(현재 각골)에 세운 용재서원(湧才書院) - 세덕사(世德祠)를 거쳐 1786년에 창건되었는데, 1868년에 훼철된 후 2005년에 복원되었다.

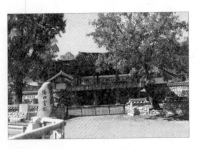
‖ 최근에 복원된 양산서원 문루 읍청루.

'양산'은 위에서 말한 양산의 산 이름에서 따온 것이다. 서원의 각 건물의 이름도 모두 홍로의 절의와 관계가 있다. 문루인 읍청루(挹淸樓)는 절의를 지킨 정신을 기린다는 뜻이고, 동재인 구인재(求仁齋)는 공자가 백이숙제에 대해 인

13 부근의 산으로서 수양산에서 이름을 따 왔다.

을 구했다고 말했다는 뜻이고, 서재인 입나재(立懶齋)는 백이의 풍도를 들으면 나약한 자는 뜻을 세우게 된다는 뜻이다. 양산 서원은 현재 홍로를 비롯해 홍귀달(洪貴達, 1438~1504), 홍언충洪 彦忠, 1473~1508), 목재(木齋) 홍여하(洪汝河, 1620~1674), 홍택하(洪 宅夏, 1752~1820)를 배향하고 있다. 양산서원에 유생들이 공부할 때는, 휴식을 취하기 위해 척서정에 올라 시를 지으면서 양산 폭포의 절경을 즐겼다고 한다. 한편 서원의 서쪽 옆에는 홍로 가 심었다는 왕버들나무 다섯 그 루 중 세 그루가 남아 있다.

척서정은 군위군 부계면 남산 리 남산4길 33-20에 자리 잡고 있 다. 척서정에는 「척서정기」를 비 롯해 후손 홍기우(洪麒佑, 1827~1912) 가 지은 「척서정낙성운」, 고종 때 만언소를 올린 장석룡(張錫龍, 1823

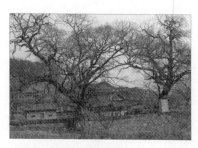

‖ 홍로가 심었다는 왕버들나무. 수령이 600년이 넘었다고 한다.

~1908)의 차운시 「근차척서정운」 등 여러 편의 제영시들이 걸려 있다. 그 가운데 척서정을 준공하면서 지은 「척서정낙성운」을 살펴본다. 시에서 화자는 홍로를 추모하는 정자를 완성한 감회 를 나타내면서 안타까움과 흠모의 정을 표현하고 있다.

久矣經營倏爾成(구의경영숙이성) 오랫동안 정자를 지어 어느덧
 완성되니

愀然如復見先生(초연여부견선생)	초연히 다시 선생을 뵙는 듯하네.
長瞻故國雲烟暗(장첨고국운연암)	멀리 고국을 보니 구름안개에 어둡고
高庇麗天日月明(고비려천일월명)	높이 아름다운 해 덮여 일월이 밝아라.
(경련 생략)	
首陽一髮垂千古(수양일발수천고)	수양산의 한 터럭이 천고에 드리웠으니
前後遺風料得淸(전후유풍료득청)	전후의 남은 풍모가 맑은 줄 알겠네.

척서정 앞에는 가파른 암반을 타고 세차게 내려온 서원천이 흐른다. 내는 홍로를 배향하고 있는 양산서원 앞을 지나 유명한 제2석굴암 앞으로 흘러내려 간다. 이 물길이 흘러가는 개울 천변을 따라 산책길이 조성되어 있고 척서정 앞에는 무지개다리가 멋스럽게 만들어져 있어, 흐린 날씨에는 이만한 운치가 없다 싶을 정도이다. 많은 사람들이 상류에 있는 척서정을 보지 않고 제2석굴암만 보고 돌아가는 경우가 많다. 제2석굴암의 건너편에서 홍로의 유허비가 석굴암을 바라보고 서 있으므로 이곳에 척서정에 대한 안내판을 세우면 여행객들의 발길을 끌 수 있을 것이다.

북쪽으로 홍로가 살았다는 한밤마을이 있다. 홍로는 한밤

마을과 갓골[枝谷]에 살았다고 하는
데, 척서정 바로 남쪽에 있는 갓골
은 현재 각골로 지명이 바뀌었다.
원래 이 갓골에 사당이 있었다고
한다. 한밤마을은 한자로 대율리
(大栗里)로서, 돌담길과 성안 숲과

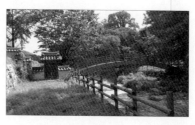

‖ 척서정의 출입문과 무지개다리, 그리고 서원천.

제방, 여러 문화재 등 갈 곳이 꽤 많은 마을이다. 마을 이름이
본래 대식 혹은 대야였는데, 홍로가 대율[한밤]로 고쳤다고 한
다. 아마 도연명의 율리를 염두에 둔 것이 아닌가 한다. 부림
홍씨 종가에서는 매년 홍로의 불천위제를 모시고 있다. 한편
양산서원에는 후손 홍여하가 고려사를 요약하고 부분적으로
재구성한 역사서인 『휘찬려사(彙纂麗史)』의 목판이 보관되어 있
음도 알고 가면 좋을 듯하다. 척서정 아래의 바위에는 1895년
에 새긴 ‘양산(陽山)’과 ‘폭포(瀑布)’ 각자가 있다. ‘양산’은 척서
정 쪽의 바위에, ‘폭포’는 건너편 바위에 있다.

▶ 척서정 소재지: 경상북도 군위군 부계면 남산4길 33-20

4장. 누정을 지어 원림(園林)을 경영하다

-경정, 옥간정, 심원정

이 장에서는 누정의 창건자가 원림을 만들어 거닐고 완상한 경우를 예로 들고 있다. 원림은 자연 그대로의 경관에 인공미를 부분적으로 가미한 정원이다. 이 원림은 누정을 포함해 주변의 자연 즉, 초목, 바위, 내, 산 등을 포괄한다. 그러므로 모든 누정이 다 원림이라고 말할 수 있으니, 누정의 앞에는 계곡이 있거나 인공연못을 조성하거나 나무를 심기 때문이다. 여기에서는 그 중에서도 특별히 창건자나 후손들이 적극적으로 원림을 조성하거나 구곡을 설정하여 경영하는 누정을 대상으로 삼았다. 원림의 '경영'에는 그 구성 요소에 철학적 의미를 부여하고는 성리학적으로 사고하고 실천하면서 그 흥취를 노래한다는 뜻이 들어 있다.

1. 경정(敬亭)

Key Word: 서석지, 정영방, 석문, 원림, 연당, 주일재, 경정

경정은 이미 유명세를 타고 있는 누정이다. 경정의 연당인 서석지(瑞石池)가 우리나라 3대 민간정원의 하나로 손꼽히고 있다. 이 말은 서석지가 인접국인 중국이나 일본과는 다른 한

국적인 정원의 특성을 잘 지니
고 있다는 뜻이다. 그렇다면 서석
지의 경영은 경정과 어떤 관계를
지니고 있는지 궁금해진다. 경정
을 창건한 의도는 여느 누정처럼
독서와 강학, 그리고 수양에 있을
터인데 자연과의 조화를 생명으

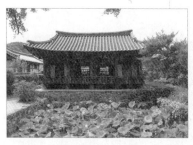

‖ 연꽃으로 뒤덮인 여름의 서석지.

로 하는 우리 정원은 이러한 누정 건축의 의도와 어떻게 연결
될까? 경정을 찾을 때 이러한 의문 정도를 가져본다면 누정의
요소 하나하나가 의미 있게 다가올 수 있을 것이다.

경정이 있는 영양군 입암면 연당리 지명은 경정의 연당에
서 유래되었다. 그만큼 연당의 형성이 오래되었다는 뜻이다.
경정은 석문(石門) 정영방(鄭榮邦, 1577~1650)이 1613년에 그 전신
인 초당을 지었으니, 다른 누정에 비해 이른 나이의 주인에 의
해 세워졌다고 볼 수 있다. 늘그막에 지었다면 쉰다는 의도가
강할 수 있는데 30대부터 초당을 짓고 연당을 축조하는 등 원
림 조성을 진행했으므로 다른 동기가 있었다고 짐작된다. 이
는 누정 이름인 ‘경(敬)’의 의미에서도 확인되는 바, 경은 공경
의 일반적인 어의를 넘어 순일한 마음으로 자신을 성찰하고
대상을 공경하는 자세를 뜻한다. 이런 점에서 경정의 건축 의
도에는 오직 학문탐구와 심신수양이 있었다고 보인다.

경정에는 이러한 창건자의 생각이 곳곳에 배여 있다. 정영

방이 거처하면서 독서했던 집의 이름이 주일재(主一齋)인 것도 경의 뜻에서 유래했다. 즉 중국 북송의 이천(伊川) 정이(程頤)가 경을 마음을 오롯이 하여 흐트러지지 않게 한다[主一無適]고 정의한 데서 이름을 따 온 것이다. 또한 경정의 뒷산이 자양산(紫陽山)으로서 '자양'은 주자가 거처하던 곳의 이름이다. 정영방은 뒷산을 주산(主山)[14]으로 삼고 산의 흙이 자주색이고 북쪽에 물이 있다고 해서 자양산으로 이름을 정했는데, 기실은 수양을 게을리 하는 데 대한 경계로 삼기 위함일 것이다. 한편 연당의 바닥에 깔린 서석 중 관란석(觀瀾石)은 『맹자』 「진심상」에 "물을 보는 데 방법이 있으니 반드시 그 물결을 보아야 한다[觀水有術必觀其瀾]."라는 말로서, 궁극적으로는 학문에 대한 뜻을 깊게 가져야 함을 강조한다. 모두 수양에 대한 정진에 초점이 맞춰져 있다고 말할 수 있다.

이렇게 주도면밀하게 누정을 지은 정영방은 어떠한 인물일까? 16~17세기는 임진왜란과 병자호란과 같은 가장 큰 전란이 일어난 시기여서 삶도 평탄치는 않았다. 경상도 용궁현 포내리[현재의 경북 예천군 풍양면 우망리]에서 둘째 아들로 태어난 정영방은 5세 때 아버지를 여의고 14세 때 양자로 종조부의 손자가 되어 안동 송천으로 가게 되면서 친형과 헤어지는 아픔을 겪었다. 특히 임란 동안의 참상을 「임진조변사적(壬辰遭變事蹟)」

14 도읍지나 집터, 무덤뒤쪽에 있는 산을 가리키는데, 풍수지리에서는 그 운수나 기운이 주산에 매여 있다고 생각한다.

에 적고 있는데, 형수와 누님이 왜군을 피해 산으로 들어갔다가 화를 면하기 위해 절벽에서 떨어져 죽는 광경을 직접 목격한 경험은 그 후 마음에 큰 상처로 남아 쉽사리 공부에 몰입하기 어려웠다고 한다. 그러다가 23세 때(1599년) 학문과 정치에 뛰어난 업적을 남긴 우복(愚伏) 정경세(鄭經世, 1563~1633)의 문하에 들면서 학문이 일취월장해 높은 수준에 이르게 되었다.

정영방이 임천 즉, 입암으로 들어온 것은 병자호란 때였다. 그 사이 진사시에는 합격했으나 스스로 묻혀 지냈고, 인조반정 이후 이조판서로 있던 정경세가 정영방을 적극적으로 추천하자 감당할 수 없다면서 고사했다. 대신 바닷게 한 마리를 스승에게 보냈는데, 정경세는 이를 보고 옆으로 걷는 게를 선물로 보낸 것은 혼탁한 정치에 휩쓸리지 말라는 뜻이라고 알아채고는 그 후로는 다시는 벼슬길을 강요하지 않았다고 한다. 이렇게 은거하는 삶을 택한 정영방은 적당한 곳을 찾아 1600년경부터 입암(당시는 진보현 생부동[15])에다 정착할 준비를 하다가, 청나라에 조선이 패하자 입암으로 가족을 이끌고 들어왔다. 그 사이 1610년경 초당을 짓고, 1620년부터 하나하나 누정과 연당 등을 조성했다. 그러니까 오늘날 우리가 보는 서석지는 오랜 관찰과 설계 끝에 탄생한 것임을 알 수 있다.

정영방은 이때 입암면 연당리의 초입에 있는 석문(石門)을

15 생부동(生部洞)이라 불렸으나 그가 임천(臨川)이라는 이름을 붙이면서 '臨川' 또는 '林泉'으로 적다가 서석지를 조성하고 연꽃이 핀 후부터 연당이라 불렸다고 한다.

∥ 남이포의 물에 비친 자금병.

따라 호로 삼았다. 석문은 낙동강의 지류인 반변천과 청기천이 합류하는 지점에 북쪽에는 자금병(紫錦屛)이, 남쪽에는 부용봉(芙蓉峯)이 마주 보고 있으면서 마치 큰 돌문과 같다고 해서 생긴 지명이다. 또한 부용봉 앞에는 우뚝 선 바위가 하나 있는데 바로 입암으로서 '입암리'라는 지명은 이 바위에서 비롯했다. 반대편 자금병 아래 물가는 남이포라고 하는데, 남이 장군을 가리키는 지명이다. 자금병의 양쪽 깎아지른 절벽이 만나 뾰족 튀어나온 기암절벽이 있고, 마주보는 선바위는 높이 솟아 있어 두 하천의 합류와 함께 뛰어난 경치를 만들어낸다. 이러한 절경에는 남이포의 지명유래담인 전설이 오래전부터 전해 오고 있다.

조선 세조 때 용의 아들인 아룡이, 자룡이 소년 형제가 살았다. 이들은 힘이 장사에다 하늘을 나는 재주가 있어 아무도 대적하지 못했는데 결국 역모를 일으켰다. 군사를 보내었으나 매번 실패하자 조정에서 남이장군을 진압하러 보내니, 형제와 남이장군의 대결이 부근에서 벌어졌다. 형제는 자금병의 절벽 위를 마음대로 날아다니며 남이장군과 싸움을 벌였으나 차례로 장군의 칼 아래 목이 떨어지고 말

앗다. 이에 남이장군은 승전 기념으로 자기 얼굴을 자금병 절벽에 새기고 다시는 역모를 꾀하는 무리가 나타나지 못하도록 혈맥을 끊고자 산을 칼로 내리쳤다. 이렇게 해 산맥이 잘라지고 선바위가 생겼으니 자금병 절벽은 칼로 베어낸 것처럼 날카롭고 절벽 중간에 사람의 얼굴처럼 생긴 형상이 있다고 한다.

이 이야기는 널리 전승되는 아기장수전설의 변이 형태에 이시애의 난을 평정한 적이 있는 남이장군의 용맹이 결합되어 형성된 전설로 보인다. 물론 자금병의 길게 이어진 절벽과 부용봉의 선바위 같은 기암절벽이 전승자들의 상상력을 자극했을 것이다. 또는 두 산 사이로 봉화의 청기면에서 발원한 청기천이 돌아 흘러나오고 있어 그 안 어디에 바깥세상과는 다른 별세계가 있을 것 같은 느낌이 들기도 하니, 아룡이 자룡이가 새롭게 만들려는 세상이 그 안에 있다고 생각한지도 모르겠다. 이렇듯 경정이 있는 연당리는 전설이 서린 석문을 통과해 안쪽으로 들어가야 이를 수 있고, 서쪽에 영등산이 가로막고 북쪽에 일월산 줄기인 대박산과 작약봉 아래 자양산이 이어져 있어 은거하기에는 알맞게 보인다.

‖ 입암(선바위).

입암 즉, 선바위는 겸재 정선에 의해

한 차례 유명해지기도 했다. 정선이 그린 그림 중에 「쌍계입암(雙溪立岩)」이라는 그림이 있으니 바로 이곳의 선바위를 대상으로 한 것이다. 정선은 1720~30년대에 하양과 청하 현감을 지낸 적이 있는데 아마 그때 부근의 명승지를 다니면서 그렸지 않을까 싶다. '쌍계'는 반변천과 청기천을 가리키는 말로서 그림에는 입암의 우뚝 솟은 기운이 인상적으로 표현되어 있다. 정선이 그림을 그릴 정도라면 이곳의 선바위(입암)는 많은 선바위 중에서도 널리 알려졌던 것 같다. 정영방은 이런 선바위의 기상을 닮고자 했음을 아래 시를 통해 확인할 수 있다. 그림에서나 시에서나 우뚝 솟은 바위는 자연물로서의 존재에 그치지 않고 인간이 다다르고자 하는 이상적 속성의 존재로 이해되고 있다.

江畔一柱石(강반일주석)	강가에 우뚝 솟은 돌기둥 하나
無能徒偃蹇(무능도언건)	쓰러지지도 비틀거리지도 않는도다.
亭亭半碧空(정정반벽공)	정정하게 벽공에 솟았는데
還似石門公(환사석문공)	돌아보니 석문공 같구나.

이제 서석지가 있는 경정을 본격적으로 살펴보고자 한다. 경정의 서석지는 전남 담양의 소쇄원과 보길도의 세연정과 더불어 조선의 3대 민가 정원으로 손꼽힌다. 이는 서석지를 한국 고유의 특성을 지닌 정원이라는 점을 중심으로 보기를 요

구한다. 경정 안으로 첫걸음을
디딜 때 만나게 되는 영귀제(詠
歸堤)는 서석지를 기준으로 영
귀하는 둑이라는 말이다. 영귀
라 함은 『논어』 「선진」에 욕기
(浴沂) 무우(舞雩)에 나오듯이 자
연에서 도를 즐긴다는 뜻이다.

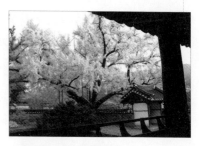

‖ 경정에서 본 압각수단.
약 400년 수령의 은행나무.

이는 경정의 성격을 규정짓는
시작점이 되니, 비록 산이나 물가가 아니지만 자연의 공간을
구현함과 동시에 도를 추구하는 데 지향점이 있음을 알려주는
표현이다.

마당에 깔려 있는 돌을 따라가면 경정으로 이어진다. 경정
에는 많은 문인들이 이곳을 찾아 지은 시와 글들이 걸려 있다.
이것들은 스승 정경세와 이준 등이 지은 「증정경보」, 「경정
잡영」, 서성(徐渻)·신즙(申楫)·이환(李渙) 등이 지은 「증정석문경
보」, 정윤목(鄭允穆)·류우잠(柳友潛)·이시명(李時明) 등이 지은 「증
정석문경보」이다. 이 중 이환의 글을 참고하면 1636년경 주일
재(主一齋)·운서헌(雲棲軒)을 짓고 서석지를 만든 후 경정을 마지
막으로 세웠다고 한다. 한편 이 글에 친구인 서성이 등장하는
데, 기축옥사로 유배된 후 연당리에서 정영방과 10여년을 함
께 지낸 인물이다.

걸려 있는 시판 중 「경정잡영」에는 「경정잡영삼십이절」 중

14수가 실려 있다. 이 32수의 시는 경정 내 서석들을 포함한 32개 경관에 대한 흥취와 생각을 표현하고 있다. 한편 정영방의 문집인 『석문문집』에는 그 외 「임천잡영십육절」이 있는데, 16수의 시가 나타내고 있는 공간의 범위가 석문까지 확장되어 있다. 여기에는 자양산뿐 아니라 연당리의 주산인 대박산, 자금병, 입암, 부용봉, 그 외 연당리 부근에 소재한 구포·문암·골립암·초선도·가지천 등등이 포함되어 있다. 이로 볼 때 경정을 내원, 임천(지금의 연당리)과 입암 주변, 산 등을 외원으로 설정하고 원림으로 경영한 듯하다. 요컨대 정영방은 서석지를 중심으로 한 일정한 공간을 하나의 소우주로 설정해 의미를 부여하고 이상적 삶을 영위하려 했던 것이다.

그 중심이 경정일 텐데 정영방이 지은 아래의 「경정잡영」 제1영이 경정을 제재로 해 쓴 시다. 시에서 화자는 인생을 사는 일반적인 기준이 아니라 성리학적 수양에 대한 다짐을 언급하고 있다. 즉, 경정 원림 중 경정을 마지막으로 건축하여 원림 조성을 완성한 후 스스로 다짐하고 있는 것이다. 내용을 보면 전반부는, 심성함양을 위해서는 방심해서도 안 되지만 그렇다고 너무 긴장해 조바심을 내어도 안 되며 항상 깨어 있어야 하고[16], 깊은 물에 임한 것처럼 두려워하고 조심해야 한다는 뜻이다. 후반부는 진리를 구하기 위해서는 항상 깨어나

16 스승인 정경세가 정영방에게 『맹자』에 나오는 표현으로써 가르침을 준 말이다.(『익재유고』 「행장」 先府君石門公家狀)

있으면서 반드시 비추어 살피도록 애쓰되 서암승(瑞巖僧)[17]처럼
은 하지 말라고 한다. 서암승과 같이 성찰을 위해 냉철하고 총
명함을 유지하려 애쓰되 불교처럼 허무적멸로 가는 것을 경계
하는 것이다.[18]

有事無忘助(유사무망조)	마음에 일삼음이 있을 때는 잊지도 말고
	조장하지도 말고
臨深益戰兢(임심익전긍)	물이 깊을 때처럼 더욱 조심하고 또 조심한다.
惺惺須照管(성성수조관)	항상 깨어 있어 모름지기 비추어 살피되
毋若瑞巖僧(무약서암승)	서암승처럼 되지는 말라.

정영방은 경정이 자리 잡은 자양산부터 서석지의 돌 하나
하나에 이르기까지 성리학적 수양의 의미를 부여해 놓았다.
자양산은 주자가 산 지명을 따 왔으므로 경정 원림의 원천적
공간으로 볼 수 있다. 자양산 아래의 원림은 온통 주자학(성리
학)적 의의가 부여되어 있으므로 그 속에서의 일상은 성찰과
수양의 공간에서 영위된다. 즉, 공간의 물리적 성격은 자연이
지만 사람이 경험하는 공간은 성리학적 인식 공간으로 관념화

17 서암승은 마음을 수양하는 것을 뜻한다. 주자가 "서암의 승은 매일 자기 스스로에
 게 묻기를 주인은 '성성(惺惺)하는가?'라고 하고, 또 스스로 대답하기를 '성성하노
 라.'라고 했다."라고 말했다는 데서 유래한 말이다.(심경 권1)
18 이 시는 경정에 대한 안내책자에도 나오는데 해석이 잘못되어 있으므로 고쳐져야
 한다.

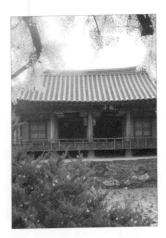

‖ 경정의 가을.

되어 있다. 대개 누정의 공간은 원림과 함께 성리학적으로 인식되고 있으나 경정만큼 철저한 예는 드물다. 이것은 앞에서 말했듯이 젊은 시절부터 과거공부보다 마음공부에 더 비중을 두고 차근차근 실천에 옮겨 온 결과라 하겠다.

이러한 노력의 결정체는 서석지이다. 서석지에는 자연석이 바닥에 깔려 있는데 이것들은 모두 원래부터 있던 돌이라고 한다.『석문문집』을 참고하면 원래 60개로서 90% 이상이 동쪽 연못가에 몰려 있다. 이 가운데 19개에 이름이 붙여져 있어 명명의 뜻을 짐작할 수 있다. 서석들은 땅에 파묻힌 석영사암층이 노출된 것으로서, 누운 것은 평평하면서 참하고 모난 것은 먹줄을 놓아 자른 것 같으며 [臥者平而順 方者如繩削] 색이 희다고 했다. 상스러운 돌이 라고 명명한 것은 아마 이러한 이유 때문인 듯하다. 현재 99개 중 61개가 물 위에 떠 있고 수중석이라도 선명하게 모습을 드러내

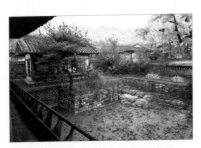

‖ 경정에서 본 주일재, 사우단, 서석지. 서석지에 보이는 희고 길다란 돌이 난가암, 통진교이고, 그 뒤가 기평석, 선유석이다.

고 있는데, 개수가 늘어난 것은 오랜 시간이 흐르면서 균열이 생겼기 때문이다.

서석의 이름을 살펴보면 동쪽 연못가에 있는 것부터, 수륜석(水綸石: 낚싯줄 드리우는 돌), **어상석**(魚狀石: 물고기 모양의 돌), **관란석**(觀瀾石: 물결을 살펴보는 돌), **화예석**(花蘂石: 꽃과 향초의 바위), **상운석**(祥雲石: 상서로운 구름의 돌), **봉운석**(封雲石: 구름을 머금은 돌), **탁영반**(濯纓盤: 갓끈 씻는 바위), **난가암**(爛可岩: 도끼자루 썩는 바위), **분수석**(分水石: 물을 가르는 돌), **통진교**(通眞橋: 선계로 통하는 다리), **와룡암**(臥龍岩: 누운 용 바위), **기평석**(棊坪石: 바둑 두는 평평한 돌), **선유석**(僊遊石: 신선이 노니는 돌), **쇄설강**(灑雪矼: 눈 흩날리는 징검다리), **희접암**(戲蝶岩: 나비가 희롱하는 바위), **탁영반**(濯纓盤, 갓끈 씻는 바위), **분수석**(分水石, 분수를 아는 바위) 등이다.

그 외 경정 근처 있는 서석으로 옥계척(玉界尺: 옥으로 만든 자), 상경석(尙絅石: 아름다움을 숨기는 돌), 낙성석(落星石: 떨어진 별의 돌) 등이 있고, 사우단(四友壇) 앞에는 조천촉(調天燭: 하늘과 어우러지는 촛불 바위)이 있다. 한편 서석지 둘레는 영귀제, 옥성대(玉成臺), 사우단, 회원대(懷遠臺), 의공대(倚筇臺), 압각수단(鴨脚樹壇)이 배치되어 있다. 이른바 3대, 2단, 1제이다. 사우단은 소나무, 대나무, 매화, 국화가 있는 곳[19]이니 바깥쪽에 주일재가 있다. 주일재는 정영방이 거주하던 곳으로 현재 마루에는 서하헌(棲霞軒) 편액이 걸려 있다. 옥성대에는 연못을 내려다보는 공간인 경정

19 서석지를 조성할 당시에는 매화나무를 구할 수 없어 석죽과 박태기나무를 대신 심었다고 한다.

이 있고, 회원대는 멀리 외원의 자연을 품은 곳이고, 의공대는 지팡이에 의지해 청산을 마주하는 곳이라는 뜻이다. 압각수는 공자가 은행나무 단에서 학문을 가르쳤다는 고사에 나오는 은행나무를 가리킨다.

서석들이 자연석이라지만 있는 그대로는 관리가 되지 않는다. 서석지를 철학적 사유의 대상으로 설정한 의도를 충족하기 위해서는 인위적인 노력이 필요하다. 연못에 물이 고여 있지 않도록 하기 위해서 바닥이 경사져 물이 흘러야 하고, 물의 공급처를 확보해야 하고, 물이 원활하게 흘러나가도록 해야 한다. 진흙을 차별적인 두께로 바닥에 다져 넣고, 물이 흘러나오는 샘을 만들고, 돌로 물이 나가는 시설을 만들었다. 북동쪽 모퉁이에 물이 흘러들어오는 곳은 '맑음에 대해 공경을 표시하는 도랑'이라는 의미에서 '읍청거(揖淸渠)'라고 부르고, 남서쪽 모퉁이로 물이 빠져나가는 곳을 '더러움을 뱉어 내는 도랑'이라는 의미에서 '토예거(吐穢渠)'라고 불렀다. 이렇게 보니 서석의 흰색이 연못 안에서도 오래도록 유지될 수 있었던 이유를 알 수 있을 것 같다.

그 외에도 세밀한 의도가 반영되어 있는데, 경정을 찾아간다면 한번 확인해 볼 일이다. 마을의 약간 높은 지대에 위치해 있는 경정은 서쪽에서 남쪽으로 점점 낮아지다가 동쪽이 가장 낮은 지형이다. 담도 동남쪽을 낮게 해 경정에 서면 자연스럽게 동쪽 담으로 시선이 향해 바깥의 주변 경관을 정원 안으로

끌어들여 볼 수 있다. 경정은 강학하는 공간으로서 2개의 방 앞에 대청을 넣었으니 서석지 전체를 내려다볼 수 있고, 비가 내리면 낙숫물이 바로 서석지로 떨어지도록 배치가 되어 있어 마루에 앉으면 마치 물 위에 있는 것 같이 느껴진다. 사우단 모서리쯤 탁영반이라는 서석이 있는데 못물이 불어나면 잠기고 줄어들면 드러나는 점에 착안한 명명이다. '창랑의 물이 맑으면 갓끈을 씻고[濯纓] 흐리면 발을 씻는다.'[20]는 말에 연유한다.

입암과 경정은 필자가 처음 입암리를 찾았던 1979년 여름과 비교하면 관광지로 많이 개발되었다. 자금병 건너 반변천변에 선바위관광지가 조성되어 자금병으로 건너가는 다리가 놓이고, 영양의 특산물인 고추홍보전시관과 영양분재야생화 테마파크가 들어섰다. 한편 연당리에는 주차장과 유물관이 설치되고 경정 또한 보수가 잘 되었다. 당시 아룡이자룡이 설화를 조사하고 주일재에 보관되어 있던 책판(冊板)을 밤늦게까지 사진 촬영한 기억이 난다. 서석지에 대한 학술적 연구가 시작되기 전이어서 언젠가는 논문을 써 보리라 생각했는데, 이렇게 소개하는 글을 쓰는 데 머무르고 말았다. 정영방이 서석지 시에 앞서 쓴 자서(自序)의 의미가 심장하다.

20 『초사(楚辭)』「어부편」에 나오는 구절로서 세상이 올바를 때면 나아가 벼슬한다는 뜻이다.

옥과 무척 비슷하면서 옥이 아닌 것은 한갓 아름다운 이름만 훔친 것일 뿐 쓰이기에는 적절하지 않다. 이는 오히려 졸박(拙朴: 서툴지만 순박함)한 자가 순진함과 어리석음을 지키면서 세상을 속이고 이름을 도둑질하지 않는 것보다는 못할 것이다.

▶ 경정 소재지: 경상북도 영양군 입암면 서석지1길 10

2. 옥간정(玉磵亭)

Key Word: 옥간정, 훈지형제, 횡계구곡, 후학 양성, 모고헌, 우애

옥간정! 참 어감이 좋은 이름이다. 계곡의 물이 옥처럼 맑다는 '옥간'의 뜻도 그렇거니와, '옥간'이라는 말을 가려 쓴 이의 뜻도 높은 것 같다. 옥처럼 맑은 계곡이 이곳만은 아닐 텐데, 이 말로 누정의 이름을 삼았으니 말이다. 그 주인공은 훈지(壎箎)형제인데 그들의 호도 예사롭지 않다. 훈수(壎叟)는 형 정만양(鄭萬陽, 1664~1730)의 호이고, 지수(箎叟)는 아우 정규양(鄭葵陽, 1667~1732)의 호이다. 『시경』「소아」하인사(何人斯)에 "맏이는 훈을 불고 둘째는 지를 분다[伯氏吹壎 仲氏吹箎]."는 구절이 나오니, 훈과 지는 각기 흙으로 만든 나발과 대나무로 만든 피리를 가리킨다. 흔히 훈지상화(壎箎相和)라고 하여 형제 간의 우애를 나타내는 말로 쓰인다. 누정과 사람을 가리키는 말들이 모두 기분을 좋게 한다.

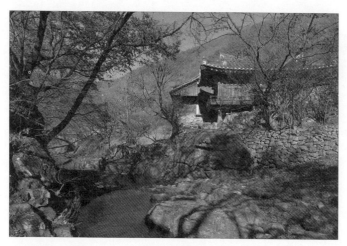
‖ 이른 봄의 옥간정과 횡계천. 옥간정은 풍뢰당에 가려 측면만 보인다.

　정만양과 정규양은 오천정씨로서 이 지역에서는 명망이 높은 선비다. 예로부터 영천의 인물을 금호강을 중심으로 '남조북정(南曺北鄭; 남쪽은 창령조씨, 북쪽은 오천정씨)'이라고 일컬었다. 임란 때 의병장으로 이름을 떨친 호수(湖叟) 정세아(鄭世雅, 1535~1612)가 그들의 5대조다. 이들 형제는 학문연구와 후학교육을 위해 1716년에 옥간정을 건립했다. 제자로는 형조참의를 지낸 매산(梅山) 정중기(鄭重器), 영의정에 오른 풍원부원군(豊原府院君) 조현명(趙顯命), 청백리 명고(鳴皐) 정간(鄭幹) 등 유명한 인물이 많고, 100권이 넘는 저술이 남아 있다. 조정에서 벼슬을 제수했으나 끝내 사양했으니, 재주가 있음에도 능력을 숨기고 살면서 인재를 기르는 것은 결코 쉬운 일이 아닐 것이다. 옥간

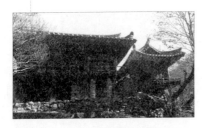
‖ 횡계천에서 올려다 본 옥간정, 풍뢰당.

정이 있는 작은 횡계마을(영천시 화
북면 횡계리)이 명현재사의 고장으
로 유명세를 갖게 된 것은 훈지
형제 덕이다.

횡계마을은 횡계구곡으로도
유명하다. 수석(水石)의 조화가 뛰
어난 아홉 곳에 이름과 의미를 부여하고는 감상하며 흥취를
시로 표현한 곳이 구곡이다. 이를 경영한다고 말하는데 구곡
의 경영은 자연경관을 하나의 정원으로 인식한다는 점에서 원
림의 범주에 든다. 구곡은 자연과의 물아일체를 통해 심성수
양을 이루고자 하는 성리학적 자연관의 산물이다. 훈지 형제
는 횡계 골짜기 중 자연의 조화가 뛰어난 아홉 군데를 골라 각
각 의미가 깊은 이름을 붙이고 구곡시를 지었다. 횡계구곡 중
4곡 영과담(盈科潭) 위에 옥간정이 자리 잡고 있는데, 구곡은 자
연적인 요소가 특출하다고 해서 설정되지는 않는다. 학문이
높을 뿐 아니라 성리학적 사유가 일상화된 인물의 적극적인
태도가 있어야 가능하다.

옥간정이 위치한 횡계리는 조용하고 아름다운 마을이다.
근방에서 높은 산인 보현산과 기룡산 사이의 골짜기에 있어
예로부터 경치가 뛰어난 곳으로 알려져 있었다. 횡계리의 '횡
계(橫溪)'는 훈지형제가 도화동(桃花洞)이던 마을 이름을 중국 북
송대의 철학자인 장재(張載)의 호인 횡거(橫渠)를 따 붙인 이름

이다.[21] 횡계리는 훈지 형제가 정착하면서 아름다운 자연경관에 격이 맞는 마을이 되었다. 태고와(모고헌)와 옥간정 아래는 아기자기한 바위에 깨끗한 물이 흐르고 있어, 수량이 풍부할 때 유속이 느린 소의 물빛과 높지 않은 암벽, 맑게 흐르는 물 등이 잘 어우러져 하나의 산수화 화폭을 만들어낸다. 지금은 1975년에 확장·축조한 횡계저수지로 인해 시원스럽게 흐르는 물길을 보기 어렵다.

옥간정은 주변 자연환경을 적절하게 활용해 세워져 있고, 자연과 최적으로 교감할 수 있도록 세부 건축물이 구성되어 있다. 옥간정은 평면도가 'ㄴ' 자 형으로서 횡계천이 잘 보이는 방향으로 누마루와 방이 있고 횡계천에 직각 방향으로 방과 서고가 배치되어 있다. 옥간정의 건립 목적인 학문과 교육에 부합되는 공간임을 알 수 있다. 옥간정 동쪽 옆에는 풍뢰당(風雷堂)이 옥간정과 함께 'ㄷ'자를 이루며 자리 잡고 있다. '풍뢰'가 착한 것을 보면 실천하고 허물이 있으면 고친다[22]는 교육적인 뜻을 지니는 말이므로 강학의 공간으로 짐작된다. 풍뢰당에도 헌함을 둘러 횡계천을 잘 내려다볼 수 있게 해 놓았

21 횡거와 횡계는 같은 뜻이다. 지수 정규양은 와룡담 위에 장재의 거처인 육유재(六有齋)의 이름을 딴 육유재를 짓기도 했다. '도화동(桃花洞)' 각자가 모고헌 아래 암벽에 새겨져 있다.

22 『주역』「풍뢰(風雷) 익괘(益卦)」에 '바람과 우뢰가 익이니, 군자가 이로써 착한 것을 보면 옮기고 허물이 있으면 고치느니라[象曰, 風雷益 君子以見善則遷, 有過則改].' 라는 구절이 있다. '풍뢰익'은 위의 바람이 아래로 내리고 아래의 우뢰가 올라 서로 맞부딪침으로써 만물이 크게 움직이고 진작하여 유익하게 되는 것을 가리킨다.

다. 이러한 자연친화적인 공간구성이 자연이 공부의 연장선에 있기 때문이라는 사실은 옥간정에서도 예외가 아니다.

옥간정의 난간에 서면 발아래 영과담이 한눈에 들어오고, 맞은편 암벽이 마주한다. '영과(盈科)'는 『맹자』「이루하(離婁下)」와 「진심상(盡心上)」에 나오는 말이다.[23] 흐르는 물은 작은 웅덩이라도 가득 채운 뒤라야 나아간다는 뜻으로서, 학문이나 수양이 순차적인 단계를 거치지 않으면 안 된다는 이치를 비유적으로 나타낸 표현이다. 자연물 하나하나에도 학문탐구와 수양의 의미를 부여했음을 알 수 있다. 영과담 건너 바위에는 횡계구곡 4곡시에 나오는 광풍대(光風臺), 제월대(霽月臺)가 있다. '광풍'과 '제월'은 유명한 송나라 시인인 황정견(黃庭堅)이 유학자 주돈이(周敦頤)의 사람됨을 맑은 날의 바람(광풍)과 비 갠 날의 달빛(제월)과 같다[胸懷灑落如光風霽月]고 표현한 데서 온 말이다. 담양 소쇄원의 광풍각과 제월당도 같은 뜻이다.

4곡시

四曲光風霽月巖(사곡광풍제월암) 4곡이구나 광풍대 제월대

巖邊花木影毿毿(암변화목영삼삼) 바위 가에 꽃과 나무 그림자가

 드리웠도다.

23 『맹자』「이루하」 盈科而後進 放乎四海(웅덩이를 채운 뒤에 나아가 바다에 이르나니), 「진심상盡心上」 流水之爲物也 不盈科不行 君子之志於道也 不成章不達(흐르는 물이라는 것은 웅덩이를 채우지 않으면 앞으로 나아가지 않으니, 군자가 도에 뜻을 두었을 때도 각 단계를 이루지 않고는 전체에 도달할 수 없는 것이다.)

欲知君子成章事(욕지군자성장사)	군자가 단계를 이뤄 가는 일을 알려면
看取盈科此一潭(간취영과차일담)	여기 못에서 물이 채운 후에 나아감을 보아야 하리라.

옥간정 건너편에는 광풍대, 제월대 외 지어대(知魚臺), 격진병(隔塵屛)도 있다. 옥간정 마루에 걸려 있는 「옥간정만영병소기(玉磵亭謾詠并小記)」에 의하면, 광풍대는 격진병 아래 바위로서 여름에 좋고, 그 동쪽에 제월대가 있는데 밤이면 좋고, 광풍대 서쪽에 있는 지어대는 낚시하기에 좋다. 또한 바위 틈을 메워 작은 연못을 만들었다고 하나 지금은 사라지고 없다. 한편 격진병은 세상의 티끌을 막는 병풍이란 뜻으로, 건너편 언덕을 가리킨다. 훈지 형제는 이 바위들에다 각기 글자를 새겼다고 하나, 글자는 현재 '광풍대'만 육안으로 확인할 수 있을 뿐이다. '광풍대' 각자는 난간에서 정면의 약간 오른쪽 방향으로 비껴 볼 때 바위에서 발견할 수 있다. 시도 지었는데, 『훈지양선생문집』에 전하고 있다.

형제는 옥간정을 지은 후 각기 시를 한 수 지었다. 「옥간정만영」이라는 시로, 형이 먼저 읊고 동생이 다음에 읊고 있다. 훈수 형

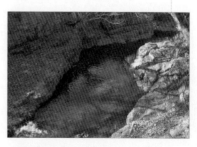

‖ 왼쪽 너럭바위가 지어대, 그 아래가 영과담.

제의 시답게 각운이 진(塵), 인(因), 진(辰), 인(人), 춘(春)으로 모두 같다. 또한 마지막 구절에 각각 '쌍(雙)', '공(共)'을 사용하여 형제가 함께 한다는 뜻을 드러내고 있다. 두 시 모두 이곳이 경치가 뛰어나고 청정한 곳임을 말하고, 은일하는 생활을 즐기고 있음을 밝히고 있다. 다만, 정만양의 시에서는 이곳에 늦게 왔음을 언급하고 있는데, 실제 횡계마을에는 동생인 정규양이 먼저 들어와 정착했고 형은 5년 늦게 왔다. 정만양의 시만 인용해 본다.

本非長往學逃塵(본비장왕학도진)	본디 오래 세상에서 떠나 도피하려 함을 배우려는 것은 아니고,
偶卜淸溪若有因(우복청계약유인)	우연히 맑은 시냇가에 터를 잡으니 마치 인연이 있었던 듯하네.
(함련 생략)	
山中色色皆吾事(산중색색개오사)	산중의 울긋불긋 빛깔은 모두 내가 즐기는 일이니,
齋外悠悠是別人(재외유유시별인)	옥간정 밖에서 유유자적하니 별천지 사람이네.
閒俸晩來無不足(한봉만래무부족)	한가하게 만년에 왔지만 부족한 것이 없으니,
直須雙臥送餘春(직수쌍와송여춘)	다만 형제 둘이 나란히 누워 남은 봄을 보내네.

‖ 光風臺 각자.

정규양이 집안의 세거지인 영천 대전리를 떠나 횡계마을에 온 때가 1701년이고, 정만양이 온 때는 1706년이다. 『훈지양선생문집』「언행록」에 의하면, 그해 정규양은 먼저 태고와(太古窩)를 짓고 지내면서 같은 해에 와룡암 북편에 육유재(六有齋)를 지어 생도들을 거처하게 했다. 태고와는 횡계구곡 3곡인 홍류담(紅流潭) 위에 건립되었는데 1730년 제자들에 의해 모고헌(慕古軒)으로 개축되었다. 「태고와기(太古窩記)」에 '태고'라고 명명한 이유가 나오는데, 세상의 명리를 좇지 않고 도학에 침잠하고자 하는 뜻임을 알 수 있다. 형이 늦게 왔지만, 왕래가 잦았고 「태고와기」를 형제가 썼다고 한 점으로 보아 이곳을 은일의 적지로 삼은 데는 형제의 의기투합이 있었다고 해야겠다.

그래서인지 정규양은 수석이 아름다운 곳을 골라(지금의 옥간정 자리) 형 정만양이 장차 휴식할 곳으로 비워두었다. 1704년에 정만양이 그곳에다 정재(定齋)를 지어 정규양, 정몽양(鄭夢陽: 막내 동생)과 더불어 정재와 태고와를 번갈아 다니며 공부하고 잠자곤 하였다. '정재'는 '지지이후유정(知止而後有定: 그칠 줄 알고서야 정함이 있다)'이라는 뜻으로서, 현재 편액이 옥간정에 걸려 있다. 정

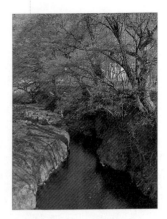
‖ 횡계교에서 본 5곡 와룡암.

재가 비좁아 제자들을 수용하기 어렵게 되자 그 자리에 옥간정을 세운 것이다. 그 전 1707년에 횡계천 상류에 고산사(高山社)를 지어 교육공간을 보충하기도 했고, 문하생들이 점점 증가하여 옥간정을 지은 1716년의 가을 태고와 안쪽에 진수재(進修齋)를 지었다.

이런 사정을 하나하나 짚어 보는 것은 현장에서 확인해 보는 재미가 있기 때문이다. 모고헌은 옥간정에서 하류로 150m쯤 떨어져 있다. 모고헌 아래 홍류담에서 훈지 형제가 배를 띄워 유람했다고 하니 계곡으로 내려가 보길 권한다. 건너편에서 모고헌 아래 암벽에 새겨진 '도화동' 글자도 찾아보는 것도 좋다. 모고헌 옆에는 태고와를 지을 때 심었다는 수령이 300년이 넘은 향나무가 서 있다. 정각산의 승려가 준 어린 향나무[紫檀稚莖] 두 그루 중의 하나라고 한다. 한편 와룡암 위의 육유재는 지금은 사라지고 없지만 옥간정에서 상류로 100여m 가면 횡계구곡 5곡인 와룡암은 쉽게 볼 수 있다. 와룡암은 횡계리 입구 다리 위에서 보이니 봄 경치가 좋다. 진수재의 위치는 모고헌 부근 지금의 횡계서당 자리로 짐작된다.

모고헌은 특이한 구조를 지니고 있다. 중앙에 온돌방이 있고 사방 둘레에 툇간 마루를 깐 정사각형의 평면구조이다. 마

루에다 횡계천 쪽으로만 난간을 내고 나머지는 나무로 벽과 문을 달았다. 내부로 들어가 보면 좁은 느낌이 드는데, 책을 넣어두는 함을 천장 아래 설치해 둔 것이 눈에 띈다. 훈지 형제가 독서하고 소요하는 데 알맞게 설계된 것이 아닌가 한다. 방에서 공부하다가 난간으로 나가 경치를 감상하고 사색하는 형제의 모습이 보이는 듯하다. 건립 당시의 모습을 유지하고 있어 건축학적인 가치가 크다. 태고와를 모고헌으로 개축한 해에 정만양이 세상을 떴으므로 '모고(慕古)'는 정만양을 흠모한다는 뜻으로 이해해 볼 수도 있다.

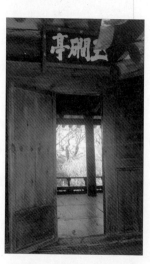

‖ 옥간정 편액. 안마당에서 본 모습이다.

옥간정에는 열 가지 경치가 있다. 「옥간정만영 소병기」에 계절과 기후의 변화, 시간의 흐름에 따라 나타나는 십경(十景)이 소개되어 있다. 봄에 횡계천 양쪽 언덕에 복사꽃이 만개한 경치, 여름 푸른 숲에 꾀꼬리가 날아다니는 경치, 가을에 단풍이 곳곳에 들어 비단에 수를 놓은 듯한 경치, 겨울에 소나무가 시냇가에 짙푸른 숲을 이루는 경치. 이상은 계절에 따른 경치다. 아침에 안개가 자욱한 경치, 낮에 낚시도 하고 거문고를 연주하면서 뗏목을 타는 모습, 늦은 오후 저녁 안개가 서려오는 경치, 밤이 되어 영과담의 물결에 달빛이 비쳐 황금처럼 반짝이는 경치. 이

상은 하루 중 시간의 흐름에 따른 경치다. 비가 올 때 개울물이 우렁찬 소리를 내며 흘러가는 모습, 눈이 올 때 눈 덮인 푸른 숲이 빛에 반사되어 반짝거리는 모습. 이상은 기후에 따른 경치다.

남은 횡계구곡[24] 중 1곡 쌍계(雙溪), 2곡 공암(孔巖), 6곡 벽만(碧灣)은 그 현장을 찾을 수 있다. 쌍계는 노귀재에서 흘러 내려오는 고현천과 횡계천의 합수 지점 쯤으로서, 횡계교 위에서 보면 강바닥에 구들장이 널려 있는 것처럼 바위들이 넓게 깔려 있는 것이 눈에 띈다. 쌍계가 구곡의 시작이므로 옥간정 방향으로 나머지 8곡이 전개된다. 500여m 지점 왼쪽에 산을 깎아 생긴 암벽이 있고 오른쪽에 길을 따라 흐르는 횡계천이 나오는데, 도로 아래 횡계천 북안(北岸)의 암벽이 공암이다. 공암

|| 횡계천 건너에서 바라 본 모고헌. 3형제가 함께 공부하기도 했다.

은 구멍이 많은 바위라는 뜻과 공자바위라는 뜻을 지닌 중의적 단어이다. 본디 높았던 공암이 도로공사로 잘려나가 조금만 남아 있다. 벽만은 푸른 물이 바위 사이로 굽이 흐르는 곳으로서 5곡 와룡암의 상류 쪽 300여m 지점

24 『훈지양선생문집』「훈수선생문집부록」언행록을 보면 육우재(와룡담이 있는 곳)가 1곡, 옥간정이 2곡, 태고와가 3곡으로 언급되어 있다. 횡계구곡 전체에 대한 지칭으로는 보이지 않으나 앞으로 자세히 검토되어야 할 문제이다.

이다. 나머지 7곡 신제(新堤), 8곡 채약동(採藥洞), 9곡 고암(高庵)은 일부가 횡계저수지에 수몰되거나 터만 남아 있다.

여기서 훈지 형제의 동생인 우졸재(迂拙齋) 정봉양을 언급하지 않을 수 없다. 당시에는 집안의 대소사를 치러내는 일이 중요했다. 지금과 달리 많은 제사를 지내고 문중 일에 관여하고 전답과 노비를 관리하는 등 어느 하나 수월하지 않은 일들이 집안에 존재했다. 그래서 집을 지키기 어려운 형제가 있을 경우 다른 형제의 헌신이 필요했다. 훈지 형제가 세거지를 떠나 횡계에서 학문과 교육에 몰두하는 동안 정봉양이 이 역할을 맡았다고 한다. 횡계에서 함께 지내기도 했지만 주로 대전리에 거처하면서 형님들과 의논하며 집안의 일을 처리했다. 이 바탕에는 평소의 교감과 우의에 근거한 동의가 있었을 것으로 짐작된다. 손익에 대한 이해관계가 부딪힐 경우 남보다 못한 형제 사이가 되고 마는 사례가 많은 오늘날, 우리 자신을 되돌아보게 한다.

지방도로 변에 있는 옥간정은 가기가 쉽지 않기에 간 김에 근처의 여러 곳을 들르면 좋다. 횡계구곡을 다 찾아볼 수도 있고, 대전동에 있는 훈지 형제의 5대조인 호수 종택도 포함할 수 있다. 또한 이 책에서 다룬 일제당도 멀지 않아 함께 탐방할 만하다. 호수 종택에 대해 언급하면, 여느 종택처럼 마을 안쪽 높은 곳에 자리 잡고 있는데, 공(工)자형 집으로서 여러 면에서 특이한 요소가 있으므로 가볼 만하다. 가는 길에 정

몽주를 배향하는 임고서원을 지나가게 된다. 옥간정에 가려면 35번 국도를 이용해 화북면으로 들어가거나, 69번 국도를 이용해 자양면을 거쳐 화북면으로 들어가야 한다. 옥간정은 길가에 있어 쉽게 찾을 수 있고, 길 건너편에 정만양의 종손이 살고 계신다. 열쇠를 얻어 옥간정 안으로 들어간다면 뜰에 심은 어사화를 꼭 확인해 보기를 권한다.

현재 옥간정과 횡계구곡에는 기본적인 정보를 알려주는 안내판이 세워져 있다. 앞으로 옥간정에 대한 콘텐츠화가 추진된다면 조용하고 깨끗한 지역의 특성을 훼손하지 않는 범위 안에서 이루어져야 한다. 옥간정과 횡계구곡 공간은 현실의 유혹을 외면하고 오직 학문에 대한 순수한 열정을 불태운 훈지형제의 삶으로 채워져 있기 때문이다. 구곡 중 태반이 강학과 교육의 장소라는 점이 이를 방증한다. 이러한 점에서 문화 콘텐츠의 방향은 아기자기한 계곡의 아름다움과 훈지형제의 삶을 연결하여 자연과의 합일을 이루려는 열정과 세계관을 중심으로 추진되는 것이 바람직하다. 한편 탐방의 재미는 3곡과 4곡의 바위에 새겨진 각자를 찾거나 옥간정 10경을 복원하여 경험할 수 있도록 하는 것 등을 통해 끌어내면 어떨까 한다.

▶ 옥간정 소재지: 경상북도 영천시 화북면 별빛로 122

3. 심원정(心遠亭)

Key Word: 심원, 조병선, 일제 강점기, 원림, 25경, 은폭

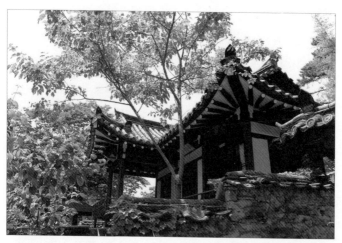

‖ 튀어나온 누마루가 정운루. 그 뒤가 암수실. 오른쪽으로 위류재, 이열당이다.

심원정은 역사가 짧지만 여러 면에서 눈길을 끄는 누정이다. 건립시기가 1937년인데도 여느 누정보다 누정문화의 속성을 잘 지니고 있다. 또한 일제강점기의 끝을 향해 가는 시점에서 지식인의 고뇌가 크지 않을 수 없었을 텐데, 그 선택이 누정의 건축이라는 점이 의외다. 근대화가 시작된 이후인데도 중세문화의 꽃이라고 할 수 있는 누정을 세운 이의 뜻이 예사롭지 않다. 더욱이 자연환경에 인공을 가미한 원림이

‖ 회산(晦山) 박기돈(朴基敦)이 쓴 심원정 편액.

조성된 현장을 확인하고 보면, 심원정을 세운 기헌(寄軒) 조병선(曺秉善, 1873~1956)의 세계관과 시대적 상황과의 접점이 무엇인지 궁금해진다.

심원정의 '심원'은 속세를 벗어나 자연에서의 은둔을 지향하는 말이다. 이 말의 연원은 도연명의 「음주(飮酒)」 20수 중 제5수 '심원지자편(心遠地自偏)'이다. 자구 그대로의 뜻은 '마음이 멀어지면 사는 곳도 저절로 외딴 곳이 된다.'이다. 자세히 말하면, 몸은 속세에 있을지라도 마음이 명예와 부귀를 초월하면 세상 사람들과의 교류도 드물어져 찾아오는 사람이 없다는 뜻이다. 전원적 삶을 지향하는 뜻이 분명함을 알 수 있으니, 이는 「심원정수석기(心遠亭水石記)」를 통해 드러난다.

자연 속에서 여생을 보내겠다는 겸손한 생각을 드러내고 있는 「심원정수석기」는, 조병선이 심원정 내의 편액과 원림의 자연물, 인공물을 설정한 의도를 밝힌 글이다. 이글에서는 '심원정'을 포함한 '이열당(怡悅堂)', '위류재(爲留齋)', '정운루(停雲樓)', '암수실(闇修室)' 등 편액과, '구암(龜巖)', '성석(醒石)', '은병(隱屛)', '양망대(兩忘臺)', '은폭(隱瀑)', '군자소(君子沼)', '기천(杞泉)', '천광운영교(天光雲影橋)', '방원(芳園)', '괴강(槐岡)', '류제(柳堤)', '석비(石屝)', '탕지(湯池)', '지주암(砥柱巖)', '동반(東槃)', '반타석(盤陀石)', '서대(西臺)', '동취병(東翠屛)', '서취병(西翠屛)', '수구암(水口巖)' 등 물과 돌의 의미를 설명하고 있다.

조병선은 이들에다 이름을 새기고 5언절구의 한시를 지어

놓았으니 심원정 25영(詠)이다. 「심원정수석기」와 이들 시를 보면 심원정을 지은 의도를 좀더 자세히 들여다볼 수 있다. 이들 중 몇몇은 성리학과 관련되니 암수실, 은병, 천광운영교 등이다. 암수실은 심원정의 방 이름인데, 드러나지 않게 스스로 학문을 닦는다는 뜻으로서 주자가 한 말인 '암연자수(闇然自修)'에서 따 왔다. 다음 은병은 주자가 경영한 무이구곡武夷九曲의 다섯 번째 구비 은병봉(隱屛峰)을 가져온 것으로서, 은거하면서 소리를 막고 숨을 쉰다[은거병식(隱居屛息)]는 뜻이다. 한편, 천광교, 운영교는 주자의 시 「관서유감(觀書有感)」에서 온 말로서, 도학의 경지가 높다는 뜻이다.

이들은 모두 학문과 수양에 힘쓴다는 의미를 포함하고 있는 말들이다. 이 외에도 이름에서 드러나거나 또는 드러나지 않더라도 궁극적으로는 성정을 닦는 것과 관련된 것들이 있다. 예컨대, 군자소는 「태극도설」을 지은 주렴계 「애련설(愛蓮說)」에서 비롯되었으므로, 군자의 고고한 삶을 지향하고 있다. 또한 성석은 7영에서 '이때 올라와 마음 깨치기 가장 좋네.[此時來上最醒心]'라고 하고 있어 끊임없는 수양에 대한 의지로 볼 수 있다. 한편, 방원은 14영에서 '보노라면 심성을 양성하기 충분하고[看來亦足養心性]'라고 표현되어 있

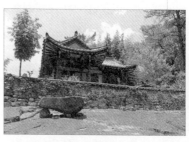

‖ 구암에서 올려다본 심원정. 암반이 구암이고 탁자 같은 바위가 성석이다.

는 데서 본연지성의 양성으로 이해할 수 있다. 이렇듯 심원정 원림에 존재하는 자연물 내지 인공물들에는 도학을 지향하는 뜻이 부여되어 있는 것이다.

이와 같은 지향은 시대적 상황과 무관하지 않아 보인다. 얼핏 보면 혼란하고 암울한 일제강점기에 대해 소극적인 자세로 이해될 수도 있으나, 조병선이 실제 보였던 언행들을 알고 나면 섣부른 오해임을 알 수 있다. 그는 스스로 드러내지는 않았지만 일제의 지배에 대해 직접적인 실천으로 저항의 의지를 나타낸 인물이었다. 주위의 설득에도 창씨개명을 하지 않았고, 심원정 건축 때 일본사람이 경영하는 공장에서 만든 기와의 사용을 끝까지 거절하였다. 오히려 용마루와 추녀의 망와(望瓦)에 부조(浮彫)로 태극무늬와 팔괘(八卦)의 '리(離)'괘를 나타내고, 나아가 독립운동 군자금을 대기도 했다고 한다.[25] 현재 언급되고 있는 몇 가지 사실들은 식민지적 상황에 대한 지식인의 대응방식 중 하나로 규정할 수 있다.

이러하다면 조병선의 삶을 좀 더 자세히 들여다볼 필요가 있다. 그가 살아간 시기에는 기본적으로 일제강점기라는 시대적 상황이 깔려 있고, 그로 인해 모든 원칙과 질서가 어긋난 식민지의 현실이 유지되고 있었다. 이러한 환경에서 조병

25 칠곡 출신 문인 류원영의 독립운동에 군자금을 대준 사실을 방증하는 기록이 하버드대학 도서관에 소장되어 있다고 증손자 조호현님이 증언하고 있다(출처: http://cafe.daum.net/swj1937/aGQN). 심원정에는 류원영의 시가 걸려 있다.

선의 삶이 존재했고 상황에 대한 선택이 이루어졌다. 그는 일찍이 18세 한성부에서 벼슬을 하던 부친을 뵈러 서울에 갔을 때 당시 쟁쟁한 인물들에게 인정받을 만큼 재능이 뛰어났다고 한다. 그러나 나라가 위기에 처하고 정국이 불안해지자 부친과 함께 낙향하여 세상을 피해 살면서, 당파의 분열을 비판하고 나라에 바른 위정자가 없음을 한탄하기도 했다. 아울러 성리학자들이 고상하고 높은 것만 중시한 채 일상적이고 가까운 것의 실천을 제시하는 소학을 등한시하는 분위기를 안타까워했다.

조병선의 심원정과 그 원림 조영의 의도는 단순한 은일에 있지 않았다. 그는 구지식인으로서 배우고 힘쓰면서 삶의 바탕으로 삼은 것은 당연히 유학이었으니, 유학적 세계관을 바탕으로 시대를 인식하고 삶을 해석했다고 보인다. 오랑캐의 국권 침탈을 보면서 저항의 의지를 드러내고 국권 회복을 위한 노력에 힘을 보태는 한편, 일상에서는 학문과 수양을 통해 억압적이고 혼탁한 사회를 초월하고자 했다. 또한 자연과 호흡하면서 재능과 기개를 펼 수 없는 식민지의 현실에 대한 울분과 회의를 씻어내고자 한 듯하다. 성석과 지주암의 설정도 이와 무관하지 않다고 짐작된다. 이러한 점에서, 그는 은거의 일상에서 학문과 수양을 위해 노력하고 자연 속에서 현실과 거리를 둠으로써 시대적 상황에 대응해 나아갔다고 하겠다.

심원정에 가면 이러한 생각이 반영되어 이루어진 원림의

여러 경관들을 꼭 살펴볼 일이다. 건물은 짧은 역사가 말해주듯 고색창연한 느낌을 주지는 않지만, 곳곳에 배치되어 있는 석물들과 인공연못, 작은 폭포 등등을 찾는 즐거움을 얻을 수 있다. 가장 먼저 눈에 띄는 것은 군자소로서, 특이한 점은 전통적인 방지원도(方池圓島: 사각형의 연못과 원형의 섬)의 형태가 아니라는 것이다. 연못은 사다리꼴에 가깝고, 섬도 반원형이다. 전통적 연당의 변형으로 봄 직한데, 근대에 축조된 연당에서 많

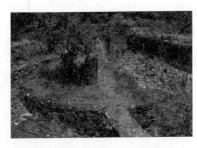

∥ 군자소와 천광교, 운영교. 사진의 왼쪽에서
물이 흘러들어와 양편으로 갈라진다.

이 발견되는 점으로 미루어보아 천원지방(天圓地方)의 전통적 우주관이 무너진 사정이 반영된 결과가 아닌가 한다.

근대적 우주관에 따라 연당의 모양이 바뀌졌다면 이러한 변화를 가능하게 한 데는 심원정 주변의 지형적 특성이 한몫 했으리라

본다. 연당의 일반적인 위치가 누정의 정면인 것과는 달리 심원정의 경우 동쪽에 비스듬히 자리 잡고 있다. 정면에는 단단한 암반이 있으므로 그 옆에다 연당을 팔 수밖에 없었기 때문이다. 이렇듯 정면이 아니므로 연당의 모양처럼 마음을 방정하게 갖는다는 논리에 얽매일 필요가 없었던 것 같다. 「심원정수석기」에 괴강(槐岡) 아래에 두 줄기 도랑을 파서 기천(杞泉)의 물이 연당으로 흘러들어가게 하고, 도랑 양 입구에 다리를 놓았

다고 되어 있다. 연당을 직사각
형으로 만들되 최대한 자연조건
을 이용해 조영하는 과정에서 자
연히 두 도랑에 의한 반원의 섬이
만들어졌던 것이다. 연당이 방지
원도여야 한다는 논리에 얽매이
지 않았기에 가능한 일이다.

‖ 기천 표지석. '천(泉)'자가 땅속에 묻혀 보이지
않는다.

이 섬은 2개의 석교에 의해 연
결되어 있다. 다리 이름은 각각 천광교와 운영교로서, 주자의
「관서유감」에 나오는 '반 이랑의 연못이 거울처럼 맑아 하늘과
구름이 떠돈다.[半畝方塘一鑑開 天光雲影共徘徊]'에서 따 온 단어다.
'천광', '운영'은 수양과 독서로 정진하여 높은 경지에 이른 상
태를 나타낸다. 군자소를 거닐다가 연못에 비친 하늘과 구름을
보면서 수양에 대한 뜻을 항상 잊지 않고자 하는 주인의 생각
을 읽을 수 있다. 또는 시국으로 마음이 답답하고 혼란스러워
질 때마다 천광교와 운영교를 건너고 군자소의 물을 보면서 심
사를 정리했음 직하다. 연당수의 원두처(源頭處)는 인접해 있는
'기천'인데, 구기자나무를 심고 청석을 파니 샘이 나왔다는 데
서 구기자 '기(杞)' 자를 쓴 이름이 지어졌다.

군자소 부근에는 여러 경관이 있다. 위에서 언급한 기천, 괴
강, 천광교, 운영교 외에 방원, 류제, 탕지 등이 있다. 기천의 옆
이면서 군자소의 위편에 있는 괴강은, 학문을 게을리 하지 않

‖ 암벽이 은병이고 네모난 수구에서 흐르는 폭포가 은폭이다. 농번기라 물이 흐르지 않는다. 아래쪽에 '은폭(隱瀑)' 글자가 보인다.

는 선비를 상징하는 나무인 학자수(學者樹) 회화나무를 심은 언덕을 뜻한다. 군자소의 남동쪽 가에는 버드나무를 심은 둑인 유제(柳堤)를 쌓아 군자소를 방비했으니, 도연명의 호인 오류선생을 연상한다. 군자소의 북동쪽 가에는 여러 가지 꽃을 심은 방원(芳園)이, 군자소 아래에는 연당의 물이 넘치면 흘러들어가도록 만든 탕지(湯池)가 조성되어 있다. 탕지는 몸을 씻는 곳이다. 현재 탕지를 제외하고는 모두 표지석이 남아 있다.

심원정 앞에는 높지 않은 암벽이 있는데 암벽에 '은폭(隱瀑)'이라는 각자가 있다. 글자는 정자 앞의 구암(龜巖, 거북바위)에까지 나아가 살펴보면 쉽게 찾을 수 있다. 구암과 암벽 즉 은병 사이에 팔공산 지류와 도덕산에서 발원한 구야천이 흘러 돌아가고 있다. 은폭이 은병에 있는 작은 인공폭포이니, 은병 암벽에 네모난 구멍을 내어 물이 떨어지게 한 것이다. 은폭으로 흘러나오는 물은 그 너머에 흐르는 물인데, 농번기에는 구멍을 막아 은병 너머에 있는 논[26]에 쓰일 물을 아꼈다고 한다. 원림을 만

26 지금은 은병 위에 큰 도로가 나 있다.

들어 은둔하면서 자적하는 뜻이 개인적 욕망의 충족에 있지 않음을 여기에서도 짐작할 수 있다. 은병에는 양망대(兩忘臺)도 있는데 구야천 상류 쪽에 있다.

심원정은 구성이 독특한 누정이다. 재사(齋舍)와 정사(精舍)형의 누마루가 결합되어 'T'자형으로 되어 있다. 정면 3칸, 측면 3칸으로서, 세부적으로는 동쪽에서 서쪽으로 이열당(怡悅堂), 위류재(爲留齋), 암수실(闇修室)이고, 암수실 앞 누마루가 정운루(停雲樓)이다. 이렇게 달리 당, 재, 실, 루로 나타낸 것은 각각의 공간으로 분리해 독립된 기능을 부여하려 한 것으로 짐작된다. 심원정이 자리 잡은 터는 거북바위[龜巖] 위이니, 하부를 자연석으로 쌓고 상부는 흙과 돌을 섞어 담을 만들었다. 이 토석담이 사면으로 둘러싸고 있는데 남쪽 담은 구야천에 접해 있다. 이러한 내원은 심원정 25영 중 5영까지에 해당된다. 이 내원의 공간들은 심원정 고택음악회가 열릴 때면 외부인에게 개방된다.

원림의 요소와 그 배치를 보면 조병선은 세심한 설계를 바탕으로 조성했음을 알 수 있다. 전체를 전정(前庭)과 후정(後庭), 동원(東園)과 서원(西園)으로 구성하고는, 전정은 구암과 암벽(양망대·은병·은폭)이 중심이 되고, 동원은 방원, 군자소, 괴강 등 11개의 경관을 배치하고, 서원은 서대, 수구암, 서취병으로 구성했다. 한편 25영에 포함되지 않는 후정은 조산(造山)인 학림산을 쌓고는 소나무와 대나무를 심었다. 이와 함께 동쪽과 서

쪽 가장자리에 동취병과 서취병을 설정해 바깥과의 경계로 삼았다. 또한 심원정 둘레로 담을 쌓아 내원과 외원을 구분했다. 그러면서도 25영에 대한 조망은 누마루를 배치해 해결했으니, 누마루인 정운루에 오르면 거의 다 눈에 들어온다.

심원정은 경북 칠곡군 동명면에 있는 신라 진흥왕대의 고찰 송림사 맞은편에 자리 잡고 있다. 안내판이 없어 지나치기 쉬우므로 주소를 알고 가야 한다. 조병선의 증손자님이 관리하고 있는 심원정은 한국내셔널트러스트 주최 보전지역선정대회(2014년)에서 문화재청장상을 수상할 만큼 가치를 인정받고 있고, 2016년 우리나라 최초로 세계기념물기금(WMF)의 세계기념물감시 문화유산에 포함되어 있다. 심원정은 앞으로 한국내셔널트러스트에 기증되어 영구보전 된다.[27] 직접적인 관리는 '기헌선생기념사업회'가 담당하고, 공동으로 심원정의 유지 및 원형 복원을 위해 협력하도록 협약되어 있다. 하루빨리 심원정의 가치가 널리 알려지기를 기대해 본다.

▶ 심원정 소재지: 경상북도 칠곡군 동명면 송림길 72

27 WMF는 보전가치가 높지만 위험에 처한 문화유산을 지정·감시하고 후원활동을 지원하는 비정부기구이다. 한국내셔널트러스트는 시민의 자발적 참여로 문화유산의 보존활동을 벌이는 민간단체이다.